KB107032

한눈에 보는 흥미로운 조각의 역사

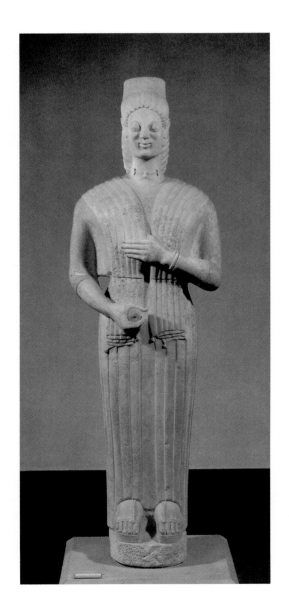

즐거운 지식여행 010_ **SCULPTURE**

조각

한눈에 보는 흥미로운 조각의 역사

카멜라 밀레 지음
이대일 옮김

예경

지은이

카멜라 틸레는 독일 킬과 빈, 본에서 미술사와 역사, 철학을 전공했으며 현재 출판매체와 방송 분야에서 자유기고가로 활동하고 있다.

옮긴이

이대일은 서울대학교 미술대학에서 조소를 전공하고 독일 뒤셀도르프 예술아 카데미에서 야니스 쿠넬리스 교수로부터 마이스터슐러를 취득했다. 현재 조각 가, 번역가로 활동하고 있다.

즐거운 지식여행 010_ **SCULPTURE**

조각

한눈에 보는 흥미로운 조각의 역사

지은이 | 카멜라 틸레
옮긴이 | 이대일
펴낸이 | 한병화
펴낸곳 | 도서출판 예경

초판 인쇄 | 2005년 5월 25일
초판 발행 | 2005년 5월 30일

출판등록 | 1980년 1월 30일 (제300-1980-3호)
주소 | 서울시 종로구 평창동 296-2
전화 | (02) 396-3040~3
팩스 | (02) 396-3044
전자우편 | webmaster@yekyong.com
홈페이지 | http://www.yekyong.com

ISBN 89-7084-278-0 04600
ISBN 89-7084-268-3 (세트)

Schnellkurs Skulptur
by Carmela Thiele
Copyright © 1995 Dumont Literatur und Kunst Verlag GmbH und Co.
Kommanditgesellschaft, Köln, Federal Republic of Germany
Korean Translation © 2005 Yekyong Publishing Co.

앞표지 : 움베르트 보초니, 〈공간 속에서의 연속적인 단일 형태들〉, 1913, 현대미술관, 뉴욕.
속표지 : 〈베를린 코레〉, 베를린 국립박물관.
표지 디자인 : GNALEND DESIGN 01993882202

책값은 뒤표지에 있습니다.

차례

머리말

조각의 역사를 폭 넓게 설명해주는 책은 흔치 않다. 조각의 양식사를 화려한 도판과 함께 다루는 경우가 허다하다. 미술사의 관점에서 특정한 시대나 사조를 집중적으로 조명하는 작업은 포괄적인 논의와 상반되므로 최근에 와서 이런 책들은 점차 줄어들고 있는 추세다. 무엇보다도 이 책은 중요한 예술작품들을 선별해 실었다. 주제와 관련된 내용을 열거하기만 하는 백과사전 식으로 흘러가서는 안 되기 때문이다. 그러나 여기에 용어해설, 찾아보기, 주요 조각미술관 목록을 실어 손쉽게 조각에 접근할 수 있게 했다.

"조각예술이라는 철학을 연구하기 위해서는 두 손으로 뭔가를 더듬거리는 장님이 되어야 한다. 그럼으로써 우리에게 새로운 길이 열릴 것이다. 우리 모두 손끝으로 조각예술을 관찰해 보도록 하자."

이 책을 쓰는 데는 1769년 요한 고트프리트 헤르더가 남긴 이 글이 수호자가 되어주었다. 헤르더는 회화와 비교해 열등한 위치에 놓였던 조각예술을 옹호하던 몇 안 되는 철학자였다. 1778년 출판된 헤르더의 《조형(Plastik)》은 지금껏 조각의 미학적 특성을 가장 훌륭하게 짚어낸 저서로 꼽히고 있다. 그러나 철학자 헤르더는 조각의 시간 제약적 요소나 다양한 조각 형식, 그리고 끊임없이 변화하는 조각예술의 의미를 간과하고 말았다. 대상물이 부재하는 상태의 공간을 경험하고 인지하는 일이 불가능하다고 믿었기 때문이다.

이 책은 또한 다양한 관점을 제시하고자 노력했다. 조각의 양식 변화나 기능을 조망하는 역사적 개관이 되는 게 우선의 목표였다. 그러나 미술사를 클래식 모던적 시각에서 그리고 현대미술로 훈련된 머리로 이해해야 한다는 견해는 일관되게 강조될 것이다. 20세기 조각예술을 규정하는 특성인 조각 개념의 확장을 다루는 점도 이해해주기 바란다. 독자들이 조각의 전통적 특성과 기능을 제대로 인식할 수 있어야 비로소 현대조각을 정의하는 작업이 가능해지리라고 본다. 이러한 조형적 사고가 비록 추상적인 국면으로 전이될지라도 말이다.

카멜라 틸레

선사시대

20세기 초 선사시대 유적이 처음으로 세상에 공개되었을 때 학자들은 그다지 호의적인 반응을 보이지 않았다. 당시에는 이집트와 중동 지역의 고도로 발달된 문명이 고대 문화의 전부로 알려져 있었기 때문이다. 문자가 발명되기 이전에 제작된 돌도끼나 인물조각상은 선사시대 유물로 분류되면서 미술사의 범주에서 제외되었다. 짐승이나 사냥하며 살던 석기시대의 원시인은 기본적인 욕구를 해결하기 급급한 존재들일 뿐이었고, 따라서 정신적인 필요에서 조형 행위를 했으리라고 감히 생각하지 못했던 것이다. 하지만 석기시대에 이미 매우 훌륭한 조각이 등장하기 시작했음이 사실로 밝혀졌다. 인간과 동물의 형상이 당시 어떤 의미를 지녔고 어떤 기능을 했는지 전혀 알 길이 없지만, 그 중 몇몇은 뛰어난 아름다움을 보여주고 있다.

1879년 스페인의 산탄데르 시 서부 알타미라 동굴에서 조악하지만 사실적으로 그려진 벽화가 발견되었다. 이 동굴벽화는 색채가 너무나 생생한데다가 당시까지 이와 비슷한 동굴벽화가 전혀 알려져 있지 않았기에 가짜로 생각되었다. 그러나 1902, 1940년 프랑스 남부의 라스코에서 또 다른 동굴벽화가 발견되면서 알타미라 벽화가 진짜임이 확인되었다. 중부 유럽에서 출토된 소형 상아 조각은 알타미라 벽화보다 훨씬 이전에 제작된 것으로 판명되었다. 30,000년이나 된 이 유물은 호모사피엔스의 존재를 입증하는 최초의 구체적 자료이기도 하다. 동물과 사람의 모습을 한 이 조각들이 나무와 뿔로 만든 다른 유물보다 앞서 제작되었는지는 확실하지 않다. 짐승의 가죽과 털로 만든 옷이나 나무 연장과 소품 등 빙하시대 인류의 일상용품이 거의 남아 있지 않기 때문이다.

1 〈야생마〉,
포겔헤르트 출토,
매머드 상아,
2.5×4.8×1.7cm,
튀빙겐 대학

사자, 말, 매머드

남부 독일에서는 세계에서 가장 오래
전에 제작되었다고 추정되는 유적
이 발견되었다. 1930년대부터 포
겔헤르트, 호헨슈타인 – 슈타델, 가이
센클뢰스터를레 이 세 지역의 동굴에서 벽화와 상아로 만든 초기
구석기시대의 유물이 출토된 것이다. 포겔헤르트에서 발굴된 5센
티미터 크기의 조각(그림1)은 인상적인
자세를 취한 수말의 모습을 묘사하고
있다. 말은 매머드(그림2)와 함께 구
석기인들의 중요한 사냥감이었다. 함
께 출토된 상아로 만든 소형 사자 두상(그림3)은 전신상의 일부였
던 게 틀림없다. 스칸디나비아와 알프스 산맥을 뒤덮은 얼음 대륙
에서 서식하면서 순록과 코뿔소를
잡아먹던 사자는 곰과 함께 인류
를 위협하는 가장 무서운 자연의
적이었다.

2 〈매머드〉, 포겔헤르트 출토,
매머드 상아,
5.1×5×2.7cm, 튀빙겐 대학

3 〈사자 두상〉, 오리냐시엔기,
2.5×1.8×0.6cm, 전신상의 일부,
뷔르템부르크 주립박물관,
슈투트가르트.
1931년부터 발굴이 진행된 슈바벤
알프스 지역의 포겔헤르트
동굴유적에서 발견되었다.

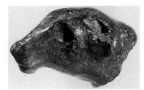

4 〈사자 두상〉, 돌니 베스토니체
출토, 불에 구운 점토, 2.8×
4.5cm, 모라비아 박물관, 브루노

9

5 〈사자인간상〉, 오리냐시엔기, 매머드 상아, 28.1×5.6×5.9cm, 울름 박물관. 1935-39년 발굴이 진행된 로네탈의 호헨슈타인-슈타델 동굴유적에서 출토되었다.

6 〈사자인간상〉의 X-선 사진

이것보다 후대에 제작된 또 다른 사자 두상 (그림4)은 흙을 구워 만들었다. 이 조각에는 사냥 때 단번에 창으로 사자를 죽일 수 있는 급소의 위 치가 표시되어 있다. 이 조각은 오늘날에도 원주민 들이 사용하는 놀라운 사냥기술을 보여주고 있다. 당시의 인류에게 동물은 초자연적인 힘을 지닌 존재였다.

이런 생각은 32,000년은 족히 되었을 사자 인간상(그림5, 6)에도 잘 나타나 있다. 크기가 30센티미터 정도인 이 조각은 다른 동물 조각상이나 비너스상과 달리 독특한 성격을 지니고 있다. 이 사자인간상은 1988년 200개의 작은 파편을 모두 짜 맞추고 나서야 완전히 복원 될 수 있었는데, X-선 촬영 결과 어린 매머드 의 상아를 깎아 만들었다는 사실이 밝혀졌 다. 사자인간상은 블라우보이렌에서 발견 된 인간 형상의 저부조(그림7)와 함께 가 장 오래된 인체 조각으로 알려져 있다. 추상적 표현과 사실적 표현의 경계가 확 실하지 않은 경우가 많다.

7 인간 형상의 저부조, 오리냐시엔기, 상아, 14.3×3.8× 0.45cm, 뷔르템부르크 주립박물관, 슈투트가르트. 1973년부터 발굴이 진행된 블라우보이렌의 가이센클뢰스터를레 동굴유적에서 출토되었다.

최초의 초상조각

슬로바키아에서 출토된 여인 두상(그림8)처럼

8 〈여인 두상〉, 돌니 베스토니체 출토, 상아, 4.8×2.4×2.2cm, 모라비아 박물관, 브루노. 역사상 가장 오래된 인물 초상조각으로 알려져 있다.

9 〈빌렌도르프의 비너스〉, 그라베티안기, 석회석에 자토로 채색,
10.6×5.7×4.5cm, 자연사박물관, 빈

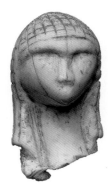

개성적인 이목구비를 가진 유물이 발견되
는 경우가 흔치 않다. 이 조각상은 프랑
스 브라상푸이(랑드)의 그로트 뒤 파프
에서 발굴된 여인 두상(그림10)과 함께
최초의 초상조각으로 생각되고 있다. 얼
굴의 반쪽이 아래로 처져 있는 것으로 보아
마비가 왔던 것처럼 생각된다. 이런 추측은

10 〈여인 두상〉, 그라베티안기,
상아, 3.5×2.2×1.9cm,
국립고고학박물관, 생제르맹-
앙-라예. 1880년 피레네
산악지역에서 출토되었다.

같은 지역에서 출토된 비뚤어진 모습의 안면상에 의해 신빙성이
더해진다. 이 유적지에서는 이외에도 얼굴의 반쪽이 변형된 두개
골이 발견되었다.

　선사시대의 조각상 중 가장 유명한 것은 그라베티안기에 제작
된 여인상들이다. 이 조각들의 커다란 유방과 튀어나온 둔부는 빙
하시대 인류가 성에 대해 갖고 있던 사고방식을 엿보게 한다. 체크
의 브루노 지방에서 발견된 소형 여인상(그림11)은 점토를 구워 만
든 최초의 도자기 유물로 알려져 있다. 〈빌렌도르프의 비너스〉(그
림9)는 최초의 석회암 조각으로서 무릎 윗부분의 살짝 부푼 근육
까지 섬세하게 표현된 놀라운 작품이다. 가슴 위에 놓인 작은 두
팔과 장식으로 꾸민 머리모양 역시 독특하다. 당시 여성은 풍요의
상징이며 생명의 원천으로 여겨졌다. 이런 소형 여인 '페티시상'
(15쪽 용어해설 참조)은 이탈리아 북부에서 시베리아에 이르기까
지 넓은 지역에서 출토되고 있다.

11 〈여인상〉, 그라베티안기,
소성점토, 11.5×4.4×2.8cm,
모라비아 박물관, 브루노.
돌니 베스토니체에서 출토
되었는데, 이곳은 브루노의
남쪽에 자리하고 1924년부터
발굴이 시작된 대규모 유적이다.

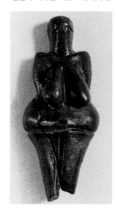

　인체 표현에서 몇 가지 자연주의적 성향은 예나 지금이나 변
함없는 듯하다. 슬로바키아에서 발굴된 상아 인물상(그림13)에서
는 쉽게 눈에 띄지는 않지만 미묘한 비대칭적 중심이동이 감지되
고 있다. 이런 자세는 아마도 우연히 나온 결과라고 생각되지만,

11

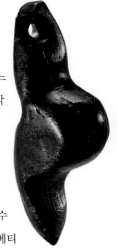

12 〈여인상〉, 막달레니아기, 가가트(장신구 보석으로 쓰였던 역청탄), 높이 4cm, 선사박물관, 프라이부르크. 1927년부터 발굴이 시작된 헤가우의 엥겐–비테르브뢴에 위치한 페테르펠스 동굴에서 출토되었다.

이 자세 때문에 인물상은 훨씬 생동감이 느껴진다. 같은 지역에서 매우 추상적인 조각이 또 하나 출토되었다. 상단부 끝에 구멍을 낸, 앉아 있는 자세가 강조된 단순한 형태의 이 조각상(그림12)은 목에 거는 부적으로 만들어진 게 틀림없다. 이러한 종류의 조각상은 형태도 다양하고 출토되는 수량도 많다. 브루노 지방에서 발견된 그라베티안기 인물상의 경우 여성임을 나타내기 위해서 유방을 강조해 묘사하고 있다. 또 다른 상아 목걸이(그림14)는 다리를 벌린 여체의 형상을 추상적으로 표현하고 있다.

 이 시기에는 형태를 단순화한 동물 조각도 발굴되고 있다. 상아를 깎아 만든 사자상(그림15)은 막 뛰어오르려는 사자의 실루엣을 묘사하고 있다. 이 조각에서 수천 년간 되풀이된 추상적 표현과 사실적 표현의 상관관계를 짐작할 수 있다. 순록 뿔로 만든 사향소의 두상(그림16)은 좀 더 나중에 제작되었는데 곱슬곱슬한 털까지 섬세하게 묘사되어 있다. 이 조각은 동물 조각을 장식한 다른 사냥 도구들처럼 창의 머리부분으로 추정된다.

13 〈여인상〉, 슬로바키아의 모라브니–포드코비카에서 출토, 상아, 7.1×2.4×3.0cm, 고고학박물관, 니트라

14 〈추상적 여인상〉, 돌니 베스토니체 출토, 8.6×2.2× 1.4cm, 모라비아 박물관, 브루노

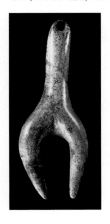

15 〈사자상〉, 파블로프스크 출토, 그라베티안기, 상아로 실루엣을 깎아냄, 21.5cm, 고고학연구소, 브루노

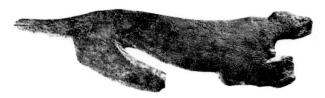

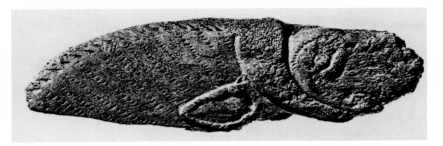

추상성과 사실성

출토된 조각들이 원래의 완전한 형태에서 떨어져 나온 것에 불과하더라도 선사시대 인류가 유희적인 창조성을 지녔다고 생각할 증거로는 충분하다. 다양한 형태를 띤 수많은 여인상에서 그 사실을 확인할 수 있다. 초기 신석기시대까지 도나우 지방에서는 소위 '아이돌'(그림17)이라는 점토소성 인물상이 만들어졌다. 형식화된 포즈의 이 입상들은 구석기시대의 비너스상에서 한 단

16 〈사향소 두상〉, 막달레니아기, 순록 뿔, 6.2cm, 로젠가르텐 박물관, 콘스탄츠. 1871년부터 발굴이 시작된 샤프하우젠의 북부에 위치한 케슬러로흐 동굴에서 출토되었다.

18 〈아모르고스의 아이돌〉, 기원전 2500~1100년 제작 추정, 대리석, 높이 76cm, 애시몰린 박물관, 옥스퍼드

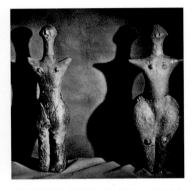

17 〈여인 아이돌〉, 점토소성, 높이 21, 22cm, 모라비아 박물관, 브루노. 스트렐리체 부근의 주거지역에서 출토되었다.

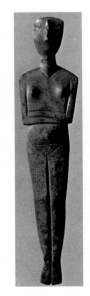

계 진전했다. 이것들은 기원전 2000년경 에게 해 남쪽에 자리한 키클라데스 문화에서 만들어진 대리석 아이돌(그림18)을 잇는 가교이기도 하다.

 구석기시대에 널리 제작되었던 동물 모양의 조각들은 중석기시대에 들어서면서 그 자취가 사라지기 시작한다. 베를린 부근의 볼덴베르거에서 발굴된 조랑말 조각(그림19)은 이미 농경사회로 접어든 신석기시대에 속하는 유물로 분류되고 있다. 정착한 원시

19 〈조랑말〉, 신석기시대, 앰버,
12cm, 복제품, 선사박물관,
베를린. 브란덴부르크 시
프리드부르크 지역의
볼덴부르크에서 출토되었다.

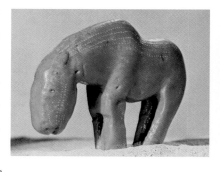

인들은 더 이상 사냥과 관련된 동물 조각을 만들지 않았고, 대신 도기 제작기술을 발전시키거나 나무나 금속으로 생활용품을 장식하는 데 관심을 돌렸던 듯하다.

근동 지역에 최초의 거대한 건축물이 세워질 무렵, 중부 유럽에서는 흙을 덮어씌운 거대한 돌무덤이 만들어지는 데 그쳤다. 프랑스 서부 브르타뉴의 카르나크 지방에서 높이가 7미터에 이르는 길쭉한 장방형의 선돌이 발견되었다. 이 돌들은 선사시대 거리를 장식하던 것이었다. 그러나 역시 프랑스에서 발견된 인간 형상의 선돌(그림20)처럼 단순화된 형태로 여신을 돌덩어리에 새긴 조각품은 드문 편이다. 현존하는 할슈타트(유럽 중서부의 후기 청동기시대 및 초기 철기시대의 문화—옮긴이)나 청동기시대(기원전 800~500년)의 대형 조각품으로는 오스트리아의 히르슈란트에서 출토된 전사상이 있을 뿐이다.

무덤에 세운 선돌은 허벅지의 과장된 표현으로 봐서 이미 에트루리아의 영향을 받고 있었던 듯하다. 최초의 고대문명이 발생하기 이전인 기원전 3000년경 북부의 신석기 문화권에

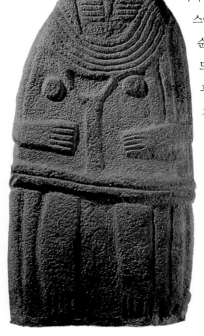

20 〈인간 형상의 선돌〉, 기원전 3000년경, 사암, 높이 120cm,
라피다리 문예박물관, 로데즈.
프랑스 남부 아베롱 주의 세르냉―쉬르―랑스에서 출토되었다.

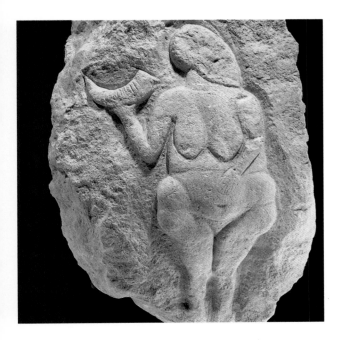

21 〈뿔잔을 든 비너스〉,
그라베티안기, 석회암 부조,
54.5×36cm, 아키텐 박물관,
보르도. 1908-14년 사이에
발굴되었다.

서는 이미 흙을 빚어 잔을 만들고 있었다. 청동기시대에 제작된 다
른 용기와 마찬가지로 이것도 의례용으로 만들어졌을 것이다. 주
전자를 든 여인이나 전사의 형상이 자주 등장하는 제기를 통해, 자
연의 권위를 숭배하던 시대에서 신(神)을 받드는 시대로의 전환을
짐작할 수 있다. 등신대 또는 이보다 큰 조각상은 수메르 시대나
고대이집트 시대에 들어서 비로소 등장한다.

- **페티시**(Fetisch) : 포르투갈어. '모방하는, 인위적'을 뜻하는 라틴어 'facticius'에서 유래한 단어로, 초자연
적인 힘이 내재된 대상을 일컫는다. 이것을 깊이 생각하거나 바치면 자신을 이롭게 하거나 남을 불행하게
하는 힘이 활성화될 수 있다고 믿었다.
- **아이돌**(Idol) : '형상, 이미지, 환영'을 뜻하는 라틴어 'eidolen'에서 유래한 단어로, 이교도의 종교적 상징을
말한다. 추상적이거나 사실적으로 흙, 돌, 청동, 상아 등으로 만든 형상들을 일컫고, 주로 무덤의 부장품으
로 출토된다.
- **멘히르**(Menhir) : '기다란 돌'을 뜻하는 프랑스어 'maen-hir'에서 유래한 말로, 제례적 의미를 지닌 선돌을
일컫는다. 20미터에 달하는 것도 있다.

나일 강 유역의 고대이집트 왕국은 동쪽으로는 아라비아 산맥, 서쪽으로는 리비아 사막이라는 천혜적인 자연조건의 보호 아래 3,000년이 넘도록 창성했다. 이집트의 제도사(製圖士), 석공, 미장이들은 힘을 합쳐서 조각의 역사에 매우 중요한 첫발을 내디뎠다. 르네상스나 고전주의 시대 예술가들은 대부분 그리스의 규범을 따랐지만, 처음으로 등신대 크기의 조각품을 제작한 것은 고대 이집트인들이었다. 이 전통은 그리스 조각의 초석이 되었다.

이집트 조각가들은 다양한 자세의 인체 조각을 제작할 능력이 있었지만, 항상 정면을 바라보는 형식의 조각을 만들었다. 그 중에서도 특히 정지-보행 자세, 앉은 자세, 책상다리로 글 쓰는 자세, 그리고 입방체 형태를 선호했다. 기도하는 자세와 제물을 바치는 자세가 이후에 추가되었다.

베를린의 이집트 박물관에 소장되어 있는 유명한 〈네페르티티 왕비의 흉상〉(그림22)은 전신상을 위한 모형으로 제작되었다. 하지만 이 아름다운 여인상은 아르마나(아크나톤) 시대의 독특한 양식이나 이집트의 전통적 규범보다는 오히려 현대미술의 미적 이상에 부합하고 있다.

대부분의 고대이집트 문화, 특히 고왕국시대의 유물은 19세기와 20세기 초 고고학자들에 의해 파라오와 신하들의

22 〈네페르티티 왕비의 흉상〉, 아마르나기 기원전 1340년경, 석회석과 석고, 높이 48cm, 이집트 박물관, 베를린

23 흉상의 비례 드로잉(왼쪽). 고왕국시대에는 중심축을 바탕으로, 중왕국시대부터는 정방형 격자눈금을 통해 비례를 정했다. 이집트의 비례 규준은 특정한 신체 부위의 길이를 바탕으로 정해졌다. 신체 부위의 배치나 부위의 관계를 정하는 방식 역시 엄격히 정해졌다.

무덤, 또는 중왕국, 신왕국시대의 신전에서 발굴되었다. 죽음에 대한 숭배는 고대이집트 사회와 예술에서 중요한 역할을 했다. 덧없는 육체에서 분리된 영혼이 무덤에 세운 조각상에 깃들어 사후의 삶을 이어간다고 여겼던 것이다. 소위 '카' 조각상(카는 고대 이집트에서 영혼을 이르던 말로 '생명력'의 근원이라고도 함—옮긴이)은 이 죽은 자의 육신을 대신했을 경우에만 제물을 바쳤고, 이것을 통해 죽은 자가 원기를 회복할 수 있다고 믿었다. 허드렛일을 담당하는 하인들의 조각상은 비례를 전혀 고려하지 않고 만들어졌는데, 속세에서의 그들의 임무가 사실적으로 묘사되었다. 석회암에 채색을 한 〈맥주 만드는 여인상〉(그림24)은 생동감이 인상적이지만, 내적인 격동성과 외적인 평온으로 특징지어지는 고대이집트 조각의 영원한 생명력을 보여주는 걸작으로 볼 수는 없을 것이다.

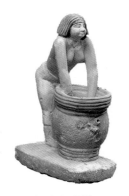

24 〈맥주 만드는 여인상〉,
기자 출토, 기원전 2325년경,
석회암에 채색, 높이 28cm,
이집트 박물관, 카이로

정지—보행 조각상

그렇다면 내적, 외적 요소가 어떻게 합일에 도달할 수 있었을까? 기원전 2400년경에 만들어진 〈무명씨의 정지-보행상〉(그림25)은 순간적인 동세를 보여주는 것만이 아니라 언제라도 살아 움직일 듯한 느낌이 들게 한다. 약간 들린 어깨와 긴장된 팔 근육, 그리고 꽉 쥔 두 주먹이 뭔가에 몰두하고 있음을 분명하게 나타내고 있다. 이 조각상은 한쪽 다리를 약간 앞으로 내밀고 서서 죽은 자의 영혼을 어디론가 인도해주는 듯하다. 하지만 다른 쪽 다리는 가상(假象)의 뒤판(실제 작품의 일부로 표현되는 경우도 있음)에 붙은 채 조각상의 형태적 뼈대 구실을 하고 있다. 이집트 고왕국시대에 등장하기 시작한 이런 형식의 조각상은 신왕국시대, 아크나톤 시대에도 계속 제작되었다. 나무로 만든 조각상(그림26)에서 왕은 권력을 과시하듯 상징적으로 적들의 형상이 새겨진 발판 위를 밟고 지나가고 있다.

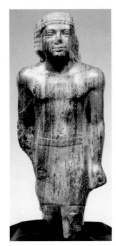

25 〈무명씨의 정지-보행상〉,
출처미상, 기원전 2400년경,
편마암, 높이 34.5cm,
이집트 박물관, 베를린

26 〈아크나톤 왕의 조각상〉,
출처미상, 기원전 1340년경.
나무, 높이 25.5cm,
이집트 박물관, 베를린

토마스 만의 소설 《요셉과 그의 형제들》에서 이를 적절하게 표현한 구절을 찾을 수 있다. "그는 두 발로 걸어가고 있었다. 걷는 듯 서 있고, 서 있는 듯 걷고 있었다." 네페르티티 왕비의 남편인 아크나톤 왕이 취한 자세는 사실 두 가지 측면에서 해석이 가능하다. 아크나톤의 조각상은 정지-보행 자세를 취하고 있지만 아마르나시기에 나타난 조형의 이상을 보여주고 있으며, 〈무명씨의 정지-보행상〉(그림25)에서 볼 수 있었던 내부로부터 분출되는 에너지를 느낄 수 없다. 정지-보행상이 보여주는 앞으로 나아갈 듯한 힘과 동세는 아크나톤의 곧추 눌러내려 짚은 무릎 때문에 완전히 사라져버렸다.

좌상

27 〈조세르 왕의 좌상〉, 사카라
출토, 기원전 2690-2660년,
석회암에 채색, 높이 142cm,
이집트 박물관, 카이로

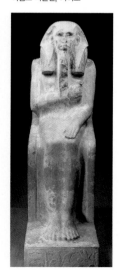

좌상에서는 입방체 형식이 주도적인 형태로 자리 잡았다. 이집트 상형문자에서 의자에 앉은 남자의 모습에 "위대하고 숭고한"이라는 수식어를 붙여주고 있듯, 앉은 자세는 왕이나 고위관리의 사후에 나타나는 성스러운 아우라를 상징화하는 것임에 틀림없다. 이집트에서 발굴된 실물 크기의 조각상 중 〈조세르 왕의 좌상〉(그림27)은 가장 오래된 것으로 간주되고 있다. 침울한 눈빛을 지닌 조세르는 이집트 고왕국의 실질적인 건립자였다. 턱 밑에 붙은 수염과 줄무늬 머릿수건이 그가 왕이었음을 말해주고 있다. 조각상에 새겨진 왕의 이름이 죽은 왕의 모습을 꼭 닮을 필요가 없었음을 알려준다. 나란히 놓인 두 다리와 수직으로 꼿꼿이 세운 몸통, 그리고 한쪽 팔이 조금 나아간 것을 제

외하고 정확하게 좌우대칭을 이루는 조각상의 정면을 바라보면 마치 비가시적인 공간구조 안의 좌표들이 눈에 들어오는 듯하다. 외형상 왕좌의 형상은 겉모습만 빌려온, 핑계에 불과할지도 모른다는 생각까지 들게 한다.

〈카프레 왕의 조각상〉(그림28)은 좌상의 형식을 유지하면서 왕의 모습에 약간 변화를 주었다. 편안하게 웃고 있는 얼굴의 이 섬록암 좌상은 기원전 2500년경 제작된 것으로, 1860년 기자의 장례신전에서 23개의 동일한 형태를 지닌 조각상과 함께 발견되었다. 이 조각상의 왕좌 양옆에는 남부 이집트와 북부 이집트의 통일을 설명하는 부조가 놓여 있다. 카프레 왕(이집트 제4왕조의 4번째 왕이자 쿠푸 왕의 아들로, 카프레 피라미드를 만든 장본인—옮긴이)의 상은 고왕국시대 왕의 조각상 중에서 가장 훌륭한 것으로 꼽히고 있다. 엄격함이 사라진 자리에 관념성이 녹아들어 있지만, 이 조각상에서 앞에서 본 〈무명씨의 정지-보행상〉의 생동감이 느껴진다.

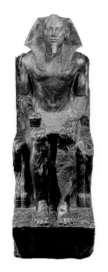

28 〈카프레 왕의 조각상〉, 기자 출토, 기원전 2540– 2505년경. 섬록암, 높이 168cm, 이집트 박물관, 카이로

이집트인은 사후세계에서도 영원히 젊음을 누리며 계속 살아가기를 소망했다. 따라서 왕은 예술작품 속에서 여전히 젊고 아름다운 모습으로 표현되었다. 석회암에 채색한 중왕국의 통치자 멘투호테프 2세의 조각상(그림29)은 〈카프레 왕의 조각상〉 같은 걸작과 비교했을 때 퇴보처럼 생각될 수도 있다. 그는 남부 이집트식의 붉은 왕관을 쓰고 있으며 두 팔을 오시리스의 형상처럼 십자로 모아 가슴에 얹고 있다.

29 〈멘투호테프 2세의 조각상〉, 테베 출토, 기원전 2061–10년경. 사암에 채색, 높이 138cm, 이집트 박물관, 카이로

오시리스는 사후세계의 통치자로 여겨졌으므로 죽은 왕을 오시리스와 비슷하게 표현하는 것은 현세에서 사후세계로의 전환을 상징하는 셈이다. 조각상을 채색할 때 색채의 선택 역시 규범을 따랐다. 멘투호테프 2세의 검은 피부색은 풍요와 부활을 의미했다. 보통 남성상은 갈색으로, 여성상은 밝은 노란색으로 피부를 표현

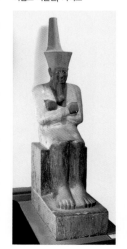

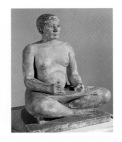

31 〈서기의 좌상〉, 사카라 출토, 기원전 2520–2360년경, 석회암에 채색, 높이 53.7cm, 루브르 박물관, 파리

32 〈세넨무트의 입방체 조각상〉, 카르나크 출토, 기원전 1470년경, 높이 100.5cm, 이집트 박물관, 베를린

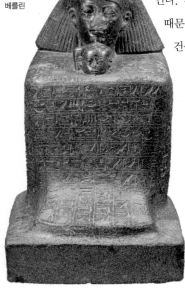

했다(그림30).

〈서기의 좌상〉(그림31)은 눈썹 하나하나까지 그려넣는 등 매우 섬세하게 채색되어 있다. 독특한 자세로 보아 이 조각상의 주인공은 당시 사회에서 매우 중요한 위치에 있던 인물임에 틀림없다. 이는 상형문자의 내용과도 일치하고 있다. 그가 취한 자세는 중요한 인물들을 표현하기 위해 사용되었던 것이다. 책상다리를 하고

30 〈라호텝과 노프레트〉, 메이둠 출토, 기원전 2620년경, 석회암에 채색, 높이 121cm, 이집트 박물관, 카이로. 라호텝 왕자는 스네프루 왕의 아들로서 고위 사제직과 여러 관직을 맡았다. 이 부부 조각상은 채색이 잘 보존되어 있어 매우 가치 있게 평가된다.

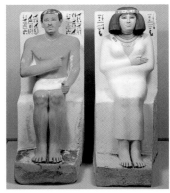

무릎 위에 파피루스와 갈대 펜을 들고 있어 자신의 업무를 처리하고 있는 듯 보인다. 사실적인 묘사 때문에 지나칠 수도 있지만, 사실 여기에는 피라미드의 건축적 구조가 고스란히 적용되어 있다.

입방체 의자 조각상

이집트인들의 입체적 공간감은, 중왕국시대에 들어서 비로소 등장하기 시작한 입방체 형태의 조각상에서 가장 명확히 드러난다. '주사위 모양의 의자상' 이라고도 불리는 이 형식의 조각상은 개인의 무덤조각으로 자주 발견되고 있다. 돌덩어리는 죽은 자들이 부활한다는 피안의 언덕을 상징한다. 〈세넨무트의 입방체 조각상〉(그림32)의 주인공인 세넨무트는 하트셉수트 여왕의 측근으로서 강력

한 권력을 행사했다. 조각상에서 그가 안고 있는 여자아이는 하트셉수트 여왕의 딸 네페루라이다. 그가 교육을 책임지고 있었다. 조각에 새겨진 문자들은 그가 거쳤던 약 80여 개의 관직과 명예직을 열거한 것이다. 이것은 한 조각에 두 인물을 표현한 유일한 조각상이다. 팔과 무릎을 뒤덮은 외투 속에서 공주가 얼굴을 내밀고 있는데, 공주의 고수머리 위에 왕족을 상징하는 뱀 장식이 놓여 있다. 세넨무트의 조각상으로는 이것 외에도 7개가 더 알려져 있다. 하지만 놀랍게도 세넨무트는 여왕의 즉위 11년 되던 해에 여왕의 분노를 샀던 것이 분명하다. 그가 죽은 후 모든 조각상에서 그의 이름이 지워지고, 테베에 있던 그의 바위 무덤도 파괴되고 말았다.

33 〈하트셉수트 여왕의 두상〉,
데이르 엘-바하리 출토,
기원전 1475년경, 석회암에 채색,
높이 61cm, 이집트 박물관,
카이로

34 하트셉수트 여왕의 장례신전,
데이르 엘-바하리

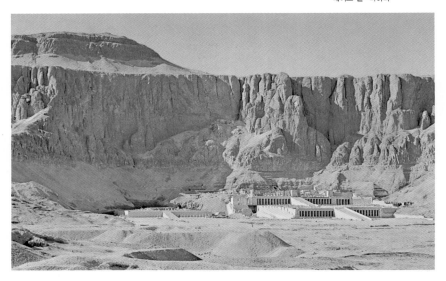

35 〈티이 여왕의 두상〉, 메디나
엘-구롭 출토, 기원전
1355년경, 주목, 높이 9.5cm,
이집트 박물관, 베를린

초상조각

고대이집트의 인물상들은 줄곧 엄숙하게 사후세계의 이상을 표현하고 있지만, 다음과 같이 특기할 만한 점들도 찾아낼 수 있다. 이집트어로 '조각상'은 '겉모습이 닮았다'라는 단어에서 비롯되었다. 개인의 특징이 반영되지 않는 개인용 부장조각들이 대량으로 제작되던 시대에 특별한 인물로 기억되기를 바란다면 조각품에 그 사람에 대한 글을 써넣어야 했다. 좀더 나중에 만들어진 조각들 중에는 주인공의 인품을 담기 위해 눈에 띄게 얼굴의 특징을 강조한 경우도 있었다. 아크나톤(아멘호테프 4세)의 어머니이자 성숙하고 뛰어난 용모를 지녔던 〈티이 여왕의 두상〉(그림35)은 주름살이나 튀어나온 입술, 그리고 처진 입 같은 세밀한 부분들을 애써 숨기려 하지 않았다. 주목을 깎아서 만든 이 작은 두상은 원래 은으로 된 왕관을 쓰고 두 마리의 유라시아 뱀이 정수리에서 이마까지 드리워져 있었다.

그러나 티이 여왕이 네페르티티에게 여왕의 권좌를 넘겨주고 난 후에는 이 두상에 하토르 여신을 장식한 왕관이 씌워졌다. 새로운 조건과 상황에 맞게 조형물도 변화된 것이다. 이와 비슷한 상황은 중왕국시대 제12왕조 아메넴헤트 3세의 조각상(그림36)에서도 발견된다. 그의 얼굴은 약 600년 후에 처음과는 다른 모습으로 바뀌었다. 중왕국시대 말기의 조각상에서 일반적으로 나타나던 우울해 보이는 얼굴이 평범하고 온화한 얼굴로 수정되었던 것이다. 이는 후대의 왕이 이 조각을 자신의 초상조각으로 만들었기 때문이었다.

정지-보행상, 좌상, 책상다리 조각상, 입방체 의자 조각상 등

36 〈아메넴헤트 3세의 조각상〉,
카르나크의 카셰테 궁전에서
출토, 기원전 1842–1797년경,
검은 화강암, 높이 73.5cm,
이집트 박물관, 카이로

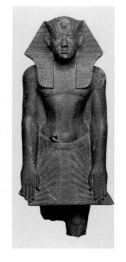

고대이집트 인물조각의 여러 형식들은 모두 대상을 이상화하기 위해 창안되었다. 3,000년이 넘는 세월 동안 이집트에 단 하나의 초상조각 전통이 있었을 것이라는 단정은 분명한 오류이다. 그러나 이집트 조각 전통에 초상적인 특성이 끊임없이 스며들어 왔다는 것 또한 사실이다. 이러한 경향은 최고조에 이른 후 한동안 나타나지 않았는데, 바로 이 시기에 제작된 작품이 〈베를린 녹색 두상〉(그림37)이다. 회색 현무암으로 만든 이 대머리 두상은 엄격한 형태적 구조에 약간의 비대칭성을 가미함으로써 생명력을 불어넣고 내부에서 분출되는 듯한 표면의 긴장감이 표현되었는데, 이는 정확한 해부학 지식에 바탕을 두고 있는 게 틀림없다.

　　기원전 500년경 페르시아인들이 나일 강 유역을 점령했을 무렵 이미 그리스 로마 시대의 초석이 될 작품들이 제작되었던 것으로 생각된다. 어떤 학자들은 이 작품들의 제작 연대를 기원전 50년경으로 보고 있다. 이 시기에 제작된 조각상들은 서기 1세기에 비로소 제작되기 시작하는 로마의 황제 조각상보다 예술적 가치에서 절대 뒤지지 않는다.

37 〈베를린 녹색 두상
(대머리 초상)〉, 출처미상,
기원전 500년경, 회색 현무암,
21.5cm, 이집트 박물관, 베를린

38 〈하마〉, 출처미상,
기원전 1800년경,
파이앙스 도기, 길이 9cm,
이집트 박물관, 베를린.
이러한 소품 역시 종교적인
목적으로 만들어진
부장품으로서 사후세계의
영원한 동반자로 여겨졌다.
비사실적인 색채와 몸뚱이에
그려진 물풀은 나일 강이라는
하마의 서식지를 비유적으로
표현하며, 또한 모든 생명체가
비롯된 태고의 바다를 상징
한다. 크게 벌린 입은 악귀를
물리치는 역할을 한다.

- **좌상**: 앉아 있는 자세는 모델의 위상을 더욱 돋보이게 했다. 이는 직각으로 꼿꼿이 앉은 모습이 귀족들만의 특권으로 여겨졌기 때문이다.
- **정지-보행상**: 걷기와 서기의 중간쯤에 해당하는 자세를 표현한 조각상. 머리에서 오른 다리를 지나 발까지 내려오는 수직선은 견고한 착지성을 나타내며, 앞으로 내딛은 왼발은 운동성을 표현한다.
- **입방체 의자 조각상**: 입방체로 간략화한 좌상으로, 모델을 감싸고 있는 의복 부위에 비문이 새겨진다.

그리스

고대 그리스 로마 조각 전시회를 가본 적이 있다면 실제 사람보다 훨씬 거대한 이상적 형태의 영웅 또는 신들의 조각상을 떠올릴 수 있을 것이다. '고대의 조형물'로 보존되고 있는 이 석고상들은 대개 고대 로마에서 그리스 조각을 복제한 것들이다. 고대 로마에서는 이미 그리스 미술품을 골동품이나 호화사치품으로 여기고 있었다. 현재 극소수가 보존되어 있는 그리스의 청동, 대리석 조각들은 2,000여 년전 황홀한 색채를 자랑했다. 현재 문헌기록을 통해서 알려진 상아와 황금으로 만든 거대한 파르테논의 아테나 상(그림 39)이나 올림피아의 제우스 상(그림40)이 좋은 예이다. 이 조각들이 보여줬던 아름다운 색채는 원작이 사라지면서 역사 속으로 잊혀지고 말았다.

르네상스 시대부터 18세기에 이르기까지 사람들이 끊임없이 고대 조각을 참고하면서 그리스 조형 양식은 역사적으로 꾸준히 발전할 수 있었다. 그러나 당시의 미술은 몇 점 남아 있는 원작과 로마 시대의 복제품, 그리고 문헌기록에 바탕을 두었으므로 제한된 시기의 영향을 받을 수밖에 없었다. 하지만 아케익기에서 고전기로, 다시 헬레니즘기로 이어지는 세 단계가 존재했다는 점에는 의심의

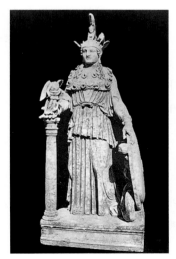

39 〈바브바키온 아테네〉, 아테네
파르테논 신전의 원작을 로마 시대에
대리석으로 복제한 것, 아테네 국립박물관.
파르테논의 성상안치소에 있던 높이
12미터에 달하던 이 조각상의 옷을 만들기
위해 1톤의 황금을 녹였다. 여신상의
팔다리는 상아를 조각해서 만들었으므로
거대한 보물창고로 생각되었다.

여지가 없다. 이제는 더 이상 접할 수 없는 작품들의 자취를 더듬는 데 이 구조가 시금석 역할을 하고 있다.

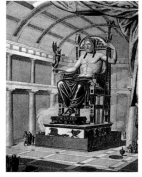

40 올림피아의 제우스 상을 복원한 그림(A.–C. 캉트르메르 드 캥시, 1814) 고대로마의 풍자작가 루키아노스(서기 2세기)는 이제 더 이상 아무도 돌보지 않는 올림피아의 제우스 상을 이렇게 표현했다.

"…… 연민을 느끼며 내가 피디아스의 웅장한 작품 중 하나인 것처럼 생각되었다. 황금과 상아로 장식된 그런 조각상 말이다. 하지만 그 안을 들여다보면 나무 서까래와 집게, 쐐기, 못, 통나무, 역청, 진흙, 그리고 그만큼의 쓰레기로 가득 차 있는 듯 보인다. 그 안에 둥지를 틀고 난폭하게 뛰어다니는 쥐들은 말할 나위도 없다."(《갈루스》24)

아케익기의 소년과 여자아이 조각상에서 보이던 엄격함은 고전적 조화를 보여주는 운동선수의 모습이나 헬레니즘기의 역동적인 여신상과 확연히 구분된다. 이 세 시기의 조각에서 형태적인 특성을 정확히 고찰해보는 일은 나름대로의 가치가 있다. 르네상스와 고전주의 시대의 조각가들은 고대 그리스 로마의 조각을 표준 규범으로 받아들였다.

오늘날까지도 전 세계인의 감탄을 자아내는 이 조각들은 기원전 700년에서 100년까지 600여 년 동안 제작된 것이다. 그 중 가장 인기가 높은 조각은 파리 루브르 박물관이 소장한 〈밀로의 비너스〉(그림41)와 〈사모트라케의 니케〉(그림42)이다. 그 뒤를 바짝 쫓는 작품은 베를린의 페르가몬 박물관에 소장된 페르가몬 제단

41 〈밀로의 비너스〉, 루브르 박물관, 파리

42 〈사모트라케의 니케〉, 루브르 박물관, 파리

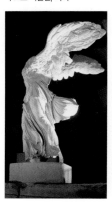

(그림44)이다. 헬레니즘기의 거대한 인물상들은 모두 500여 년전의 후기 그리스 시대의 신상(神像)을 재연한 것이다. 〈밀로의 비너스〉는 표정과 동세에서 고전기에 바탕을 두고 있지만, 바람에 맞서 날아갈 듯한 승리의 여신 니케상은 후기 헬레니즘의 격정을 보여준다. 19세기 말에 발굴된 페르가몬 제우스 제단의 프리즈에는 신과 거인족의 투쟁, 그리고 페르가몬인과 갈리아인의 전투가 격렬하게 표현되어 있다.

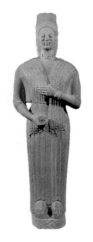

43 〈베를린 코레〉, 아티카에서
출토, 기원전 580–560년경,
대리석, 높이 193cm,
국립박물관, 베를린

44 페르가몬 제단의 북쪽
열주와 프리즈 조각,
국립박물관, 베를린

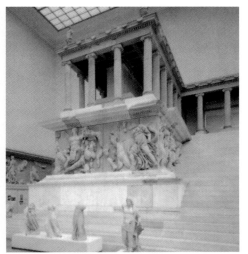

아케익기, 고전기, 헬레니즘기

박물관을 찾는 관람자들 대부분은 이 예술작품, 즉 그저 바라보기
만 해도 압도당하고 마는 페르가몬 제단(그림44)의 의미에 대해서
열심히 오디오 설명을 듣거나 안내서를 읽곤 한다. 아는 만큼 볼 수
있기 때문이다. 하지만 점차적으로 고대의 조각들이 거대한 신상에
서 조화를 이루는 이상적 형태로, 그리고 좀더 표현주의적인 장관
으로 변해가는 모습은 놓치고 만다.

　　방문객들은 대개 페르가몬 박물관의 왼쪽 건물에서 관람을 시
작하는데, 거기에는 '베를린 여신'으로도 불리는 아케익기의 〈베를
린 코레〉(옷을 입은 아케익기의 여인상—옮긴이)(그림43)가 미소
지으며 관람객을 맞이한다. 정확한 좌우대칭을 이루며 꼼짝 않고
서 있는 이 여인상이 2,000여 년전 붉은색 치톤(그리스 여인들의 의
복—옮긴이)을 입고 있었다는 사실은 너무나 유명하다. 기원전
580년과 560년 사이에 제작된 이 조각상은 페르시아의 공격에 대
비해 그 당시에 이미 납으로 덮어씌워 땅속에 보관되었다.

　　왜 코레를 만들었는지는 아직 정확히 밝혀지지 않았다. 여신상
말고는 무덤의 부장품일 것이라는 추
측이 전부이다. 비슷한 형태의 조각
상, 즉 한 손에 석류를 들고 있는 여인
상에 이 추측을 뒷받침하는 글이 새겨
져 있기 때문이다. 수많은 코레 조각
상이 귀족 여인들에게 헌정되었는데,
그들의 우아함과 화려한 의복, 그리고
기품 있고 조신한 자태를 강조했다.

　　아케익기의 여인상은 모두 옷을
입고 있는 반면에, 남성 조각상은 대
부분 나체이다. 이 조각상들은 영원히

빛나는 신들의 광휘를 표현하기 위해서 견고한 돌로 인간의 육체를 이상화해야 했다. 7세기 말경 아티카에서 발견되고 현재 메트로폴리탄 미술관에 소장된 〈쿠로스〉(그림45)는 넓은 어깨와 자그마한 엉덩이가 고대이집트의 조각을 떠올리게 한다. 이 조각은 정지 – 보행 자세를 취하고 있지만, 몸의 균형을 잡기 위한 무게중심은 뒷다리가 아니라 오히려 내디딘 앞다리 쪽으로 옮겨진 듯하다. 근육과 관절은 도식적으로 표현되었는데, 이 점에 대해서는 같은 시기의 도기화와 연관지어 논의가 계속되고 있다.

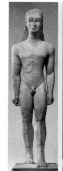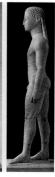

45 〈쿠로스〉, 아티카에서 출토된 것으로 추정, 대리석, 높이 184cm, 메트로폴리탄 미술관, 뉴욕

100년이 지난 후에 부장품으로 만들어진 〈아나비소스의 쿠로스〉(그림46)는 훨씬 생동감이 넘쳐 보인다. 이 조각상이 누군가의 초상조각이 아니라 기념조각이라는 점은 기단부에 새겨진 비문을 통해서 알 수 있다. "광포한 아레스(마르스)를 처단한 전사들 중에서 가장 용맹했던 크로이소스의 무덤 앞에 멈춰 서서 애도를 표하라." 지나치게 발달된 대퇴부와 상체의 근육이 똑바로 정면을 향하고 있는 경직된 이 조각상에 다소나마 인간적 면모를 더해주고 있다.

46 〈아나비소스의 쿠로스〉, 대리석, 높이 194cm, 국립박물관, 아테네

쿠로스처럼 튼튼한 허벅지와 탄력 있는 엉덩이에다가 어린아이같은 피부와 정교하게 꾸민 헤어스타일이 어우러지는 인물이 등장하는 에로틱한 장면은 도기화(그림47)에도 잘 나타나 있다. 당시에는 젊은 남성이나 소년들의 동성애가 일반적인 사회현상으로 받아들여졌다. 조각상들을 통해서 당시의 성적 취향을 엿볼 수 있다.

4세기에 이르러 처음으로 옷을 입지 않은 여신상이 등장한다. 초기의 나체 여신상 중 하나가 프락시텔레스가 만든 〈크니도스의

47 〈구애〉, 기원전 550년경, 도기화, 마르틴 폰 바그너 박물관, 뷔르츠부르크

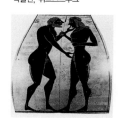

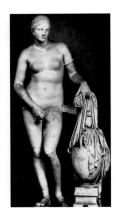

48 프락시텔레스, 〈크니도스의
아프로디테〉, 바티칸 박물관,
로마

49 〈크리티오스의 소년상〉,
대리석, 높이 117cm,
아크로폴리스 박물관, 아테네

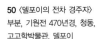

50 〈델포이의 전차 경주자〉
부분, 기원전 470년경, 청동,
고고학박물관, 델포이

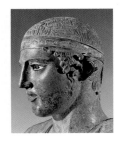

아프로디테〉(그림48)이다. 이 여신상의 앞쪽에 놓인 목욕통은 노출을 정당화하기 위한 의도에서 배치된 것으로 보인다.

아케익기에서 초기 고전기로의 전환을 알려주는 이정표 중 하나가 대치포즈(콘트라포스토)의 창안이다. 이 포즈는 입상에서 한쪽 다리에 체중을 싣고 다른 쪽 다리를 쉬는 모습을 가리킨다. 기원전 480년경 만들어지고 아테네의 아크로폴리스에서 출토된 〈크리티오스의 소년상〉(그림49)은 아케익기의 쿠로스가 따르던 규범에서 벗어나는 과정을 보여주고 있다. 이 소년상에서 팔다리는 긴장이 풀린 듯 편안해 보이고, 골격구조의 묘사 역시 훨씬 뚜렷해지고, 머리는 약간 돌아가 있고, 앞으로 내민 다리는 힘을 뺀 채 움직이고 있는 듯 보인다. 〈델포이의 전차 경주자〉(그림50) 이외에 대형 청동조각상으로는 유일하게 현재까지 보존되어 있는 〈아르테미시온의 포세이돈〉(그림51)은 소년의 이미지에 이상적이고 조화로운 신체의 형상을 결합했다. 수염을 기른 이 영웅의 조각상은 창을 던지기 위해 한 팔을 뒤로 뻗고 한 다리는 뒤쪽으로 빼 표적을 응시하고 있다. 오늘날 이 작품은 공간 개념과 방향성을 표현한 최초의 조형물로 평가되고 있다.

이 조각상 자체는―고전적으로―정지한 듯 서 있지만, 엄청난 공간의 연속성을 나타내기도 한다. 소위 이러한 '엄격한 양식'의 범주에 속한 작품들은 고전기가 절정에 달했던 시기에 활약을 펼쳤던 유명 조각가들의 걸작으로 명맥이 이어진다.

피디아스와 파르테논 신전

고대 거장 중 가장 잘 알려진 피디아스는 기원전
448년에서 438년까지 페리클레스의 문하에서
페르시아가 파괴한 아테네 아크로폴리스의 재건
에 동참했고, 셀 수 없이 많은 웅장한 신상을 제
작했다고 전해지고 있다. 피디아스는 파르테논
신전에 비례와 조화미가 넘치는 형상을 자신만
의 독특한 방식으로 제작했다고 추정되고 있다.
이 조각들은 현재 부분으로만 남아 있다. 이 신

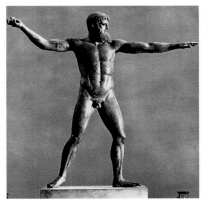

상들은 기독교가 공인된 후 콘스탄티노플로 옮겨져 그곳에서 아무
도 모르게 최후를 맞이했고, 지금 우리에게는 겨우 축소된 크기의
복제품을 복원한 작품이나 문헌기록 정도가 남아 있을 뿐이다. 로
마 시(capital)의 입구에는 황금, 상아 등 매우 값비싼 재료로 장식
한 제우스와 아테나 조각상들이 세워졌다고 전해지고 있다. 따라
서 비잔틴 시대의 상아 부조들이 대부분 이 아테나의 조각상에서
상아를 잘라내 만들지 않았을까 추정되기도 한다.

51 〈아르테미시온의 포세이돈〉,
안을 비운 청동주조,
높이 209cm, 국립박물관,
아테네

　물론 이 조각들은 피디아스의 공방에서 조수와 석공들이 만들
었을 것으로 추정되지만, 현재 대영박물관에 보존되어 있는 파르
테논 신전의 동쪽 박공부에 새겨진 여신 군상(그림52)을 보면 그의
재능이 얼마나 뛰어났는지 잘 알 수 있다. 이 작품에서 엄격하고
이상적인 신체의 형상이 자연스러운 포즈로 변
화했다는 것이 명확히
드러난다. 풍

52 파르테논 신전의 동쪽
박공부 여신 군상, 대영박물관,
런던

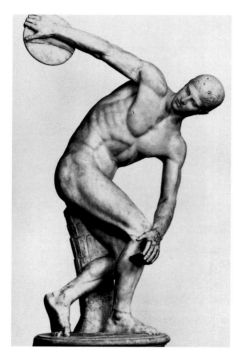

성하게 주름을 잡은 의복의 형태 역시 새롭게 등장하게 되고, 처음으로 여체를 감추지 않고 더욱 드러내고 있다. 이것은 '젖은 양식'으로 알려져 있다.

피디아스와 달리 약간 후에 태어난 미론은 '엄격한 양식'에 충실한 청동조각을 제작했다. 그의 조각은 소위 '결실의 순간'을 묘사해 시간성(時間性)을 조형에 도입했다. 레싱의 해석에 따르면, 미론이 로마에서 제작한 대리석 조각 〈디스코볼로스〉(그림53)는 원반던지기 자세의 젊은 운동선수를 묘사하고 있다. 뒤틀린 자세의 인체를 놀라울 정도로 해부학적으로 정확하게 묘사한 점 외에도, 모델을 이상적으로 묘사해내는 탁월한 솜씨와 순간

53 〈디스코볼로스〉, 대리석, 높이 155cm, 국립박물관, 로마

의 자연스러움을 극대화한 점은 높이 평가받을 만하다. 이 작품은 멎어버린 듯한 시간을 통해서 과거를 재구성하는 동시에 미래를 예견하고 있다.

폴리클레이토스의 비례론

조각의 조화로움을 모색하는 데 폴리클레이토스의 규범은 또 하나의 커다란 진보를 이룩했다. 하지만 유감스럽게도 설명 없이 다음의 두 명제만이 전해지고 있을 뿐이다. "아름다움이란 매우 작은 부분들이 모

54 폴리클레이토스의 〈도리포로스〉로마 시대 복제품, 폼페이 출토, 대리석, 좌대 포함 높이 212cm, 국립고고학박물관, 나폴리

여서 만들어지며, 대칭을 이루는 수치적 관계를 통해서 스스로를 드러낸다." 이러한 견해는 로마 시대의 복제품으로만 남은 〈도리포로스(창을 든 남자상)〉(그림54)라는 등신대보다 큰 나체 청년상에서 짐작할 수 있다.

폴리클레이토스가 집대성한 비례론을 실현하기 위해 조각가들은

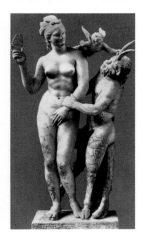

인체의 수치적 비례에 관심을 집중했고 황금률에 따라 인체를 구성했다. 작은 부분과 큰 부분, 큰 부분과 조각상 전체의 비례가 일치했다. 이렇게 정확하고 규율적인 비례를 통해 적절하게 결합된 조각상은 신전 건축에 걸맞게 초개인적인 이상으로 발전했다. 여기서 폴리클레이토스는 시간을 초월한 수학적 개념에 바탕을 둔 아름다움을 창조해냈다. 이는

55 〈아프로디테와 파우누스,
에로스〉, 델로스 출토, 파리셰르
대리석, 높이 129cm,
국립고고학박물관, 아테네

56 〈데모스테네스〉, 캄파니엔
출토 추정, 펜텔리셔 대리석,
높이 192cm, 뉴 칼스버그
글립토테크,
코펜하겐

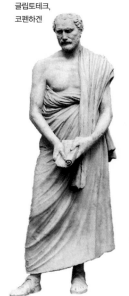

후대의 사조에서 본보기가 되었고 '초시간적(超時間的)'이라는 개념에 걸맞을 만하다.

기원전 323년(알렉산드로스 대제가 사망한 해)에서 기원전 31년(아우구스투스가 집정하기 시작한 해) 사이에 해당하는 헬레니즘기에는 골상학적 유형에 대한 관심과 세부묘사에 충실한 조각 작품이 점차 늘어났다. 이전 시대 조각의 발전상에 기반을 두면서도 시류에 맞게 변화를 주었던 것이다. 델로스에서 발견된 〈아프로디테와 파우누스, 에로스〉(그림55)가 그 좋은 예를 보여준다. 이 사랑의 여신상은 〈크니도스의 아프로디테〉(그림48)와 좌우만 바꿔 포즈를 취하고 있지만, 인형 같은 무표정한 표정 때문에 예술적 가치가 떨어진다.

에로티즘을 불러일으키는 이 신상이 여러 조각 형식을 결합했

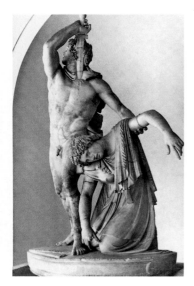

57 〈갈리아인과 그의 아내〉,
기원전 230년경, 대리석,
높이 211cm, 테르메 박물관,
로마

던 반면, 〈데모스테네스〉(그림56)는 노인의 초상을
표현하는 데 집중했다. 고개를 숙인 채 손에는 준비
된 연설문을 쥐고 있는 이 초상조각은 기념물과 알
레고리(상징적 비유)의 요소가 한데 섞여 있다.

　응장한 페르가몬의 제우스 제단은 기원전 180
년과 159년 사이에 제작되었다. 로마는 이미 그리스
로 영향력과 주도권을 확장하고 있었으므로, 이 장
의 서두에서 언급했던 박공 조각은 고대 그리스—
마케도니아의 마지막 대형 조각 프로젝트로 역사에
남았다. 페르가몬 제단의 조각에서 보이는 격정은 루
도비시 추기경이 수집한 〈갈리아인과 그의 아내〉(그
림57)에서 조금 완화된 양상으로 나타난다. 이 작품

의 원작 또한 페르가몬 제단에 붙어 있던 조각상임이 틀림없다. 갈
리아인은 아내를 죽이고 나서 자신의 가슴에 검을 찔러넣고 있다.
이 조각은 여러 관점을 동시에 담고 있는데다가 두 사람의 팔다리
가 엉켜 있어 매우 복잡한 구도를 갖고 있다.

　빛과 그림자에 의해 형상에 활기를 띠는
또 다른 작품으로는 〈바르베리니의 파우누
스(잠든 사티로스)〉(그림58)가 있다. 이 작
품은 1813년 당시 바이에른
왕자였던 루트비히 1세가
바르베리니 가문의 영지에서
획득했다. 19세기에는 퇴폐적
이라고 비난받던 이 잠자는 사
티로스의 형상에는 역할을 강
요하던 긴장이 완전히 풀려
서 깊은 잠에 빠진 상

58 〈바르베리니의 파우누스〉,
기원전 220년경, 높이 215cm,
고대조각미술관, 뮌헨

태가 강조되어 있다. 표범가죽 위에 누워 있는 그의 육체는 내부로 움푹 파인 구조를 가지고 있는데, 이는 오늘날의 공간개방 구조의 추상 조각을 떠올리게 한다. 이 조각상을 보면 독특한 꿈의 연속 성, 잠자는 동안의 내면, 그리고 거대한 무의식의 세계가 한데 어 우러져 있음을 느끼게 된다.

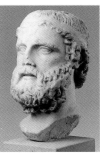

59 〈아나크레온의 초상조각〉, 높이 37.5cm, 고대박물관, 베를린, 기원전 450년경 그리스 원작을 대리석으로 복제한 작품이다.

파우누스의 얼굴은 뭔가 깊은 생각에 빠진 듯 왼쪽 어깨에 묻혀 개인적인 특성 을 드러내고 있지 못한 데 비해, 〈아나크 레온의 초상조각〉(그림59)은 무아지경에 빠져 자아를 초월한 서정시인 아나크레 온(기원전 572-487)의 모습을 표현하고 있다. 이 두상은 200년이나 먼저 만들어졌다고 추정되지만 그리스 초상조각의 특성이 더 잘 드러나 있다. 파우사니우스는 이 조각이 "마치 술에 취한 사람이 노래를 부르고 있는 듯"하다고 말했다. 서 정시인의 심오한 표정을 담은 이 초상조각에서 규범이 개인적 특 징의 표현보다 우위에 있는 것으로 보인다.

아테네의 고전적 이상주의가 쇠락하면서 조형에서는 감상과 극적인 요소를 담는 것이 더욱 중요해졌다. 4세기에 걸쳐 계속되 던 골상학적 개인화 경향이 드디어 조각에서 위세를 떨치기 시작 했다. 수많은 복제 조각품 중 〈에피쿠로스〉(그림60)는 철학자의 정 원에 놓였던 좌상에서 그 기원을 찾을 수 있다. 이 조각상에 보이 는 깊이 파인 이마의 주름은 후세에 등장하는 통치자의 얼굴에서 거의 공식처럼 반복적으로 등장해 인상묘사의 방식으로 굳어졌다. 길쭉한 얼굴과 깊고 미간이 짧은 두 눈이 모델인 에피쿠로스(기원 전 341-270)의 정체를 드러내고 있다. 긴장감 없는 사실주의로 전 락하지 않고, 또한 로마의 초상조각 중 한 부분으로만 가치를 인정 받는 운명을 거부한 채 말이다.

60 〈에피쿠로스 흉상〉, 높이 27.5cm, 고대박물관, 베를린. 기원전 270년경 그리스 원작인 전신상을 대리석으로 복제한 작품이다.

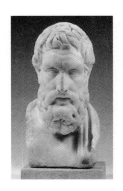

로마 : 그리스 조각에 대한 애착

로마인들은 콜로세움을 비롯해서 황제의 포룸, 저택, 교량, 그리고 수도교 등 웅대한 건축물을 많이 남겼다. 하지만 조각에서는 일관되고 정확한 로마의 조형물을 찾아보기 드물다. 그러나 아래에 소개될 조각들은 이런 규칙에서 벗어나 중요한 핵심을 구성한다. 앞에서 이미 언급한 대로 로마 시대에 그리스 조각을 원작으로 수많은 복제품이 제작되었는데, 이것이 로마에서 조각품 수요가 증가했다는 사실을 입증한다. 프락시텔레스나 폴리클레이토스의 걸작을 복제했던 이들은 그리스 석공이 대부분이었다. 무엇보다 조각의 기능에 변화가 나타났다. 조각은 더 이상 신이나 신성한 존재를 표현하기 위한 수단이 아니었고, 이상을 구현하는 대상도 아니었다. 로마인들은 헬레니즘기의 미술품을 호화사치품으로 생각해 건물과 정원, 그리고 대욕장(그림61)에 장식하기 위해 조각상을 수집했다. 이러한 조각의 의미 변화에 결정적인 계기가 된 것이 기원전 212년 시칠리아의 그리스인 거주지였던 시라쿠사의 수많은 미술품들이 대거 로마로 옮겨진 사건이다. 그리스의 원작들이 더 이상 시장의 수요를 감당하지 못하게 되자 고객이 요구하는 형식에 따라 복제품이 제작되기 시작했다. 고전기의 나체 소년상, 춤추는 무희, 음탕한 호색가에 이르기까지 다양한 복제품이 제공되었다.

61 스타비아이 욕장의 냉탕 벽,
G. 아바테의 폼페이 자료,
판지에 템페라, 51×81cm,
국립박물관, 나폴리

그렇다면 어떤 것이 로마적이고, 어떤 것이 그리스적인가? 그 경계는 유동적이다. 초기 고고학자들에게 로마적인 것은, '고전고대'라고 알려진 시대에서 퇴락한 것으로 보였다. 요한 요아힘 빙켈만(그림62)은 1764년 《고대 예술사》라는 저서를 통해 문화의 번성과 몰락이 주기적으로 반복된다고 주장했다. 그가 살았던 후기 바로크 시대에는 받아들여지지 않았지만, 그는 로마인을 '형식적인 모방자'로 간주했고 로마시대에 예술의 쇠퇴와 몰락이 일어났다는 이론을 정립했다. 카이사르 시대의 주요 작품을 호의적으로 평가할 때에도 그는 '로마미술'이라는 개념을 쓰지 않았다. 알로이 리글은 《후기로마의 예술산업》에서 빙켈만의 논리를 반박하고 로마시대의 미술품 제작에서 종합적인(collective) 측면을 강조했다. 20세기 초 국수주의적 관점에서 에트루리아와 이탈리아에 뿌리를 둔 로마의 문화를 새롭게 해석하려는 시도들이 나타났고, 구조적인 징후는 이원론으로 이해되었다. 조형적인 측면에서 역동적인 경향(알바니아의 포사 도자기)과 빌라노바 문화가 부각되었다.

62 요한 요아힘 빙켈만(1717–68)

따라서 로마시대의 미술에는 지속적인 발전이 없었던 것으로 생각되었다. 이 시기의 미술은 중요한 미술비평서에 단 한번도 등장한 적이 없었고, 로마미술을 설명하는 데 오히려 한데 어울릴 수 없는 것들이 한 시대에 섞여 있다는 잡다하고 다양한 성격을 드는 것이 지배적인 경향이었다.

63 〈일데폰소 군상〉, 기원전 1세기 말, 대리석, 높이 161cm, 프라도 미술관, 마드리드

학계는 로마미술의 사례를 연구하느라 지쳐버렸다. 이론적인 기초와 발전상에 대한 숙고, 비교분석……이런 것들은 결국 모두 포기해야 했다. 그러나 이런 노력의 결과로 로마시대 조형에 전형적인 몇몇 모양새가 나타났는데, 이것들은 동일성이 결여되어 있으므로 그리스 조각의 기본형들보다 훨씬 더 규정하기가 어려웠다. 그리스인들과 달리 로마인은 생생한 인물들의 특성이나 역사적인 사건을 즐겨 묘사했다.

64 〈프리마 포르타의
아우구스투스〉, 기원전 20-17년,
대리석, 높이 204cm,
바티칸 박물관, 로마
(아래 : 흉갑의 세부)

로마인들은 제의적 목적에 봉사했던 그리스의 이상적 조각의 가치를 인정하기는 했지만, 이것들을 순전히 장식적인 예술품으로 둔갑시켜 버렸다. 그렇게 절충적으로—그리스어로는 '선택적' 또는 '가려낸'—짜깁기된 조각들은 그리스 원작의 요소로 그 원류를 되짚어갈 수 있다. 여기서는 세 가지 예를 들어보자. 소위 〈일데폰소 군상〉(그림63)에서 한 쌍의 인물 중 오른쪽은 프락시텔레스의 〈사우로크토노스〉와 닮았고, 왼쪽은 폴리클레이토스의 작품을 모방한 것으로 보인다. 이 작품은 로마의 빌라 루도비시에서 발굴된 이후 스웨덴, 스페인의 개인 소장품으로 떠돌았다. 전체적인 인상이 조화롭고 제작방법 등 질적인 면이 훌륭하기 때문에 단순히 원작을 베끼기에 급급했던 수많은 다른 조각들과 현저히 구분된다.

기념비적 인물상의 정치적 의미

〈프리마 포르타의 아우구스투스〉(그림64)를 만든 조각가 역시 폴리클레이토스의 〈도리포로스〉(그림54)를 모방했다. 그리스적 형태와 아우구스티누스의 개인적 특성을 절묘하게 결합시킨 점 외에도, 이 조각상의 외형적 형식이 당시 전 세계로 퍼져나갔기 때문에 아우구스티누스 상은 정치적 차원에서 의미가 컸다. 로마 역사상 국가로부터 내용과 형식에서 영향을 받은 예술작품이 탄생된 것은 이 작품이 처음이었다. 아우구스투스의 형상은 황제의 자신감을 반영하고 있으며, 알렉산드로스의 조각상처럼 당시까지 황제의 표현에 사용되었던 헬레니즘기의 전쟁영웅 이미지에서 탈피하고 있다. 〈프리마 포르타의 아우구스투스〉는 아우구스투스 황제를 묘사한 조각 중 최고로 꼽히고 있다. 이 작품을 원작으로 제작된 흉상

과 초상조각만도 160여 점에 달한다.

최근 연구에 따르면 황제의 초상조각이 주요도시의 공공장소, 즉 기둥 위, 극장 안, 공중목욕탕이나 빌라에 세워졌다고 한다. 또한 무기나 장신구 같은 일상용품에도 황제상이 장식되었다. 심지어 가족예배당의 여신상 옆자리에 카이사르의 형상이 자리하기도 했다.

이 조각상을 통해 아우구스투스는 현명하게 처신하는 세계의 정복자로 칭송되었다. 자세나 신체구조, 그리고 조각품이 보여주는 입체적 관계들은 그리스 조각의 이상적 형태와 상통한다. 오직 그가

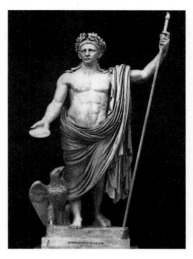

65 〈유피테르로 분장한 클라우디우스〉, 서기 42–43년, 바티칸 박물관, 로마

입고 있는 갑옷만이 그의 군사적인 권력을 나타낼 뿐이다. 그의 갑옷은 정치적인 토대를 상징하는 부조(浮彫)의 역할을 하고 있다. 부인인 리비아의 빌라에서 발견된 이 우윳빛 대리석 조각상은 순금으로 만들어진 원작의 복제품으로 보인다.

유피테르(주피터)로 분장한 클라우디우스 상(그림65)에서는 통치자의 이상화와 고전적인 조화에 두었던 가치가 현저히 축소되었다. 42, 43년경 제작된 이 조각상은 그리스 조각처럼 상반신을 노출한 온몸에 균형을 이룬 자세로 황제를 표현하고 있다. 두툼한 코와 뾰족한 턱에 월계관을 쓴 얼굴은 이 조각상의 영웅적인 자세와 썩 잘 어울리는 것 같지는 않다. 클라우디우스는 법률개정안을 만든 덕분에 명성을 얻었지만, 부인과 관리들에게 휘둘리는 의지가 약하고 우유부단한 황제로 전해지고 있다.

클라우디우스의 초상조각을 통해서 로마인들이 얼마나 사실적으로 훌륭하게 초상을 표현했는지 짐작할 수 있다. 로마인들이 이러한 표현을 선호하게 된 데는 귀족 혈통에 대한 조상숭배가 하나의 이유로 꼽히고 있다.

로마의 초상조각

자신과 비슷하게 생긴 형상에 밀랍 마스크를 씌워서 무덤에 함께 세워놓는 경우가 있었다. 이러한 마스크는 가족 예배당에 보존되기도 했다. 오래 보존할 수 있는 재질로 선조의 얼굴을 본떠 형상화하는 작업은 헬레니즘기 조각의 영향을 받아 초상조각으로 발전되었다. 토리노에서 발견된 남자의 두상(그림66)은 데스마스크로 제작되었음을 쉽게 파악할 수 있다. 두 눈은 초점을 잃은 듯 멍하고 모든 세부가 대리석 위에 묘사되어 있어서 이 두상을 예술작품이라고 하기는 어렵다. 이에 반해 이탈리아 중부의 키에티에서 발굴된 대리석 두상(그림67)은 질적인 면에서 현저한 차이를 보여준다. 얼굴에 가득한 주름살이 나이가 들어 쭈글쭈글해진 노인의 얼굴을 표현하고 있지만, 전체적으로는 그래도 통일감이 있는 형태로 정리되어 있다. 덧붙이거나 꾸밈없이 사실적인 표현은 긍지와 완고함의 인상과 결합되어, 전문가들이 말하듯, 이탈리아적 특성으로 승화되었다.

데스마스크가 사용되었던 초상조각의 전통에서는 적나라한 사실적 표현이 특징적인 것으로 이해되었으나, 부유한 로마인이나 황제의 초상은 모델을 이상적으로 만들어주는 요소로 꾸며졌다. 사후에 제작된 〈율리우스 카이사르의 초상조각〉(그림68)은 얼굴표정이 모델의 권력과 숭고함을 잘 나타내주고 있어서, 고전적인 평온함을 특색 있게 나타내준다. 불규칙적으로 울퉁불퉁한 두개골과 많은 주름으로 눈에 잘 안 띄는 목, 커다란 목젖은 오늘날 남아 있는 주화에 새겨진 그의 모습과 비교하면 파악할

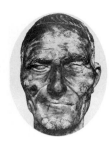

66 〈남자의 두상〉, 기원전
1세기 후반, 돌, 높이 27.7cm,
고대박물관, 토리노

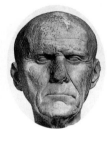

67 〈남자의 두상〉, 기원전
1세기, 대리석, 높이 28cm,
키에티, 국립고대박물관, 로마

68 〈율리우스 카이사르의
초상조각〉, 로마 3세기, 녹색 편암,
눈알은 대리석, 높이 41cm,
고대박물관, 베를린

수 있듯이, 이 조각상이 누구를 모델로 만들어졌는지 금방 알게 한다. 여성의 조각상은 이러한 양식적 특징 외에도 헤어스타일을 보고 제작연대를 추정할 수 있다. 남성 조각상의 경우, 예를 들어 아우구스투스풍의 초상조각에서는 오로지 고수머리에 '집게와 삼지창' 모티브가 발견되는 반면, 여성 조각상에서 발견되는 귀걸이 모양은 매우 다양하다. 〈로마 여인의 두상〉(그림69)에서 볼 수 있는 가운데가르마와 화환 모양의 고수머리는 아우구스투스의 부인 리비아의 조각상에 주로 등장하므로, 이 조각품이 기원후 20-30년경 제작되었다는 사실을 알려준다. 온화하고 유기적인 얼굴인상이 사랑스러운 여인의 표정을 더욱 강조해준다. 헤어스타일과 '클라우디아식' 입술모양을 순전히 사실적인 묘사라고 오해해서는 안 된다. 오히려 이러한 표현은 이 두상이 황실에서 제작한 조각이라는 사실을 알려주는 단서라고 이해되어야 할 것이다. 어떤 작품을 본뜬 유사한 조각들이 대량으로 제작되었다는 점은 원작의 주인공이 그만큼 중요한 인물이라는 뜻이다.

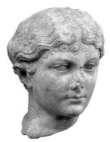

69 〈로마 여인의 두상〉, 서기 20-30년, 흰 대리석, 높이 27.5cm, 고대박물관, 베를린

　〈로마 여인의 조각상〉(그림70)에서도 고수머리 뭉치를 얼굴에 둘러쓴 모양새가 역시 누군가의 모습을 본떠 만들었음에 틀림없다. 이 조각의 주인공은 티투스 황제의 딸 율리아 티티다. 그녀는 머리를 왕관 모양으로 수북하게 쌓아 틀어 올렸는데, 이것은 당시 많은 궁정의 여인들이 하던 스타일이었다. 이 헤어스타일은 플라비우스 왕조 시대부터 트라야누스 시대까지 유행했다. 얼굴을 휘감을 정도의 고수머리를 하기 위해서는 가발이 사용되었다. 나머지 머리는 땋아서 목덜미에 망으로 고정했다. 율리아 티티의 조각상 또한 약간 위로 치켜뜬 두 눈과 눈썹에서 공식적인 궁정 초상조각의 전형을 따랐다고 간주된다.

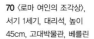

70 〈로마 여인의 조각상〉, 서기 1세기, 대리석, 높이 45cm, 고대박물관, 베를린

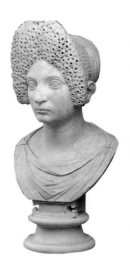

　남성의 경우 하드리아누스(서기117-138)의 조각이 초상조각의 전형을 보여주고 있다. 〈하드리아누스 황제의 흉상〉(그림71)은

71 〈하드리아누스 황제의 흉상〉,
120–130년, 흑록색 현무암,
높이 51cm, 고대박물관, 베를린

72 〈카라칼라 황제의 흉상〉,
212–217년, 대리석, 높이 58cm,
고대박물관, 베를린

곱슬거리는 턱수염을 기른 최초의 로마 황제였는데, 이를 통해 그리스 문화에 경의를 표현했다. 이 조각에서 느껴지는 만족감과 균형에 대한 강조는 로마 황제 통치기 가운데 고전적 시대양식 중의 하나로 자리잡는다. 가운데로 모인 두 눈썹과 미간 주름의 사실적 표현은 철학자다운 표정과 어우러져 현명하고 강력하지만 또한 온화한 황제상을 그려내고 있다.

이에 비해서 〈카라칼라 황제의 흉상〉(그림72)은 호전적인 군주의 모습을 하고 있다. 이 조각에서 카라칼라는 이상화된 아름다움보다는 잔인함과 야성을 의도적으로 부각되고 있다. 격분한 표정으로 옆을 쏘아보고 있는 황제의 모습은 권좌를 지키기 위해 형제마저 제거했던 인품을 내보이고 있다. 어린시절부터 전사로 키워진 카라칼라는 알렉산드로스 대제처럼 세계제패를 꿈꾸며 피비린내 나는 전장을 누비고 다녔으며, 심지어는 사자와 함께 식사를 즐겼다고 한다. 카라칼라 역시 턱수염을 달고 있다. 조각에서 풍기는 극적인 분위기와도 일맥상통하듯 멋대로 나 있는 구레나룻은 로마 초상조각의 발전에 신선한 자극을 주는 새로운 형식적 요소로 등장한다.

후기 고전기의 전형으로 불리는 카라칼라 초상조각의 표현성은 〈아랍인 필리푸스의 초상〉(그림73)과 후계자 〈트라야누스 데키우스〉(그림74)에서 비로소 나타나기 시작한다. 두 조각상에서는 고민으로 가득 차 있는 흥분한 감정상태가 느껴진다. 그리스도교가 널리 전파되기 시작한 시점에 데키우스(체계적으로 로마 전역에서 그리스도교 박해를 시작한 로마 황제—옮긴이)는 역사의 수레바퀴를 되돌려서 로마의 종교를 부활시키고자 했다.

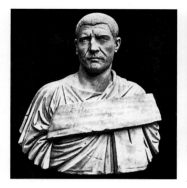

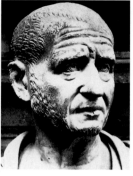

73 〈아랍인 필리푸스의 초상〉,
244~249년, 바티칸 박물관,
로마(왼쪽)

74 〈트라야누스 데키우스〉,
250년경, 카피톨 박물관,
로마(오른쪽)

　4세기에 들어서자 로마의 초상조각이나 그리스 조각의 전통
에서 파생되지 않은 양식이 보이는 등 급격한 변화가 나타났다. 골
상학적인 특성이 관념적인 형식으로 녹아들면서 고대 조각에서 매
우 중요시했던 실물과의 유사성은 더 이상 큰 의미를 갖지 못하게
되었다. 〈콘스탄티우스 클로루스의 초상〉(그림75)에는 약간 옆으
로 돌린 고개와 먼 곳을 바라보는 시선 같은 표현주의적 요소와 돌
출된 턱 같은 개성적인 세부가 결합되어 있다. 물론 이 모든 요소
들이 각진 얼굴이나 뺨의 세부는 거의 묘사되지 않으면서 가리워
지기는 했다. 콘스탄티우스 클로루스는 293년부터 306년간 두 명
의 아우구스투스가 로마의 동서를 분할하여 통치할 당시 4두 통치
자 중의 한 군주였다.

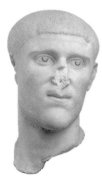

75 〈콘스탄티우스 클로루스의
초상〉, 4세기 초, 대리석, 높이
38cm, 고대박물관, 베를린

76 〈콘스탄티누스 대제의 두상〉,
330년경, 청동, 높이 185cm,
콘세르바토리 궁전, 로마

　이것보다 이후에 제작된 〈콘스탄티누스 대제의 두상〉(그림
76)은 얼굴 묘사에서 대칭성의 강조, 특색 있는 두 눈의 표현 등
에서 추상적인 통일성을 주려는 경향을 나타내고 있다. 동로마,
서로마 제국의 통치자였던 콘스탄티누스는 그리스도교들에게 예
배의 권리를 보장해주었다. 이는 앞으로 500여 년간 부조나 소형
환조만 제작되던 조각에서 고대 조각과 완전히 단절된, 새로운
주제와 형태를 지닌 초기 그리스도교, 비잔틴 조각이 잉태되는
계기가 되었다.

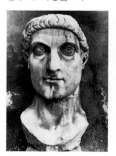

초기 그리스도교 조각

누구라도 초기 그리스도교의 조각을 대라면 떠올리기가 쉽지 않을 것이다. 후기고전기와 초기 그리스도교 사이라면 일반적으로 비잔틴 시대의 모자이크를 떠올리기 때문이다. 실제로 초기 그리스도교 시대의 조각은 드문 편이다. 고전시대에 많이 제작되던 전신상이 점차 사라지고 대신 운반하기 쉬운 소형 조각품과 상아 부조가 주로 만들어졌다.

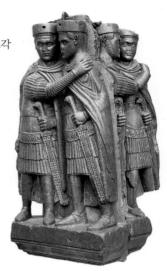

77 〈네 황제 상〉, 300년경, 베네치아 산 마르코 성당의 남쪽 정면

콘스탄티누스 대제의 즉위(325)와 샤를마뉴 대제의 통치기 (768-814) 사이 450여 년 동안 조각 분야에서는 새로운 경향이 전혀 나타나지 않았다. 그렇지만 이 책에 소개된 석관 부조와 상아 조각은 조각예술의 발전을 이해하는 데 중요한 역할을 한다. 기독교적 내용을 다루기 시작할 무렵에는 고전시대의 미술에서 형태언어를 가져왔으므로, 십자가에 못 박힌 예수상이나 성모상 같은 그리스도교 인물상의 원류를 짐작할 수 있다.

어떻게 십자가에 못 박혀 죽어가는 예수의 모티브가 받아들여질 수 있었을까? 어떤 종교적 배경에서 이런 주제가 탄생했고 또 그 형태가 오늘날까지 다른 모습을 띠고 있더라도 예술가들의 흥미를 불러일으키고 있는 걸까? 그 해답은 초기 그리스도교 시대에서 찾아볼 수 있다.

초기 그리스도교 조각은 후기고전기에 등장한 비고전적 초상 조각에 뿌리를 두고 있다. 당시에는 다른 여러 양식이 공존했고,

경직되고 정면 지향적인 인물상이 퇴조하고 있었다. 역사가들은 이 현상을 아시아에서 영향을 받았다거나 '하위 고전적' 경향 또는 고대의 형태 규범에 흡수되어버린 지역 전통에 의해 강화된 것이라고 설명한다.

지금까지 남아 있는 몇 안 되는 작품 중 하나가 베네치아 산마르코 성당의 외벽에서 발견되었다. 디오클레티아누스와 막시미아누스, 갈레리우스, 그리고 콘스탄티우스 클로루스를 묘사한 〈네 황제 상〉(그림77)은 300년경부터 공식적인 형태 규범으로 수용되었던 기념조각의 단면을 엿볼 수 있다. 이 군상은 이집트에서 수입된 암적색 포르피르(석재의 한 종류—옮긴이)를 사용한 황제의 조각상 전통으로 거슬러 올라간다. 네 황제는 팔짱을 끼어 마치 서로 몸이 붙은 듯 밀착되어 있는데, 이런 모습을 통해 정치적인 통합을 꾀하려 했던 것 같다. 황제들의 의복에서 옷주름은 초기의 조각들처럼 유연하게 흐르지 않고, 오히려 각이 지고 매끈하게 재단된 형태를 가지고 있다.

공공적인 기능을 염두에 두고 제작된 이 조각은, 기독교적 주제를 다루고 있지만 헬레니즘기의 형태를 간직한 조각 소품과는 정반대의 성격을 보여준다. 〈내뱉어지는 요나〉(그림78)는 선지자 요나가 바다에서 겪은 모험담을 형상화한 4점의 대리석 조각 중 하나다. 3세기 후반에 제작된 것으로 추정되는 이 작품은 초기 그리스도교 시대에 즐겨 다루던 주제를 택했지만, 고전적인 형태로 미루어볼 때 로마의 귀족층을 위해서 제작된 것이 틀림없다.

앞의 조각처럼 기독교적 내용과 고전적 형식이 혼합되어 있는 석관이 발견되었다. 이 석관의 프리즈는 초기 그리스도교 시대에 창안된

78 〈내뱉어지는 요나〉, 대리석, 40.6×21.6×37.6cm, 클리블랜드 미술관, 오하이오. 지중해 동부의 소아시아 지역에서 약 260–275년경 제작된 것으로 추정된다.

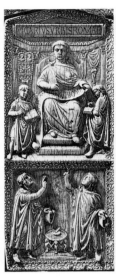
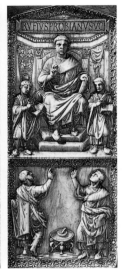

79 〈프로비아누스의 상아
딥티크〉, 400년경, 국립도서관,
베를린

몇 안 되는 형식 중 하나를 보여주고 있
다. 예수의 생전에 일어났던 사건을 가
능한 많이 표현하기 위해서 석공은 측
면을 아래위 2단으로 나눴다. 4세기부
터는 빼곡하게 서로 붙어서 평면에 묶
여 있는 듯한 형상들이 조형적으로 입
체화되고 연출된 장면을 한꺼번에 보고
읽을 수 있도록 변화가 나타났다.

　이러한 초기 그리스도교 미술은 로
마의 상 파울로 디 푸오리 디 무라 성당
에서 발견된 〈두 형제의 석관〉(그림80)
에서 최고조에 이른다. 이 조각에서 편
안한 자세를 취한 '사자 우리의 다니엘'은 구원을 기다리는 그리
스도교 신자보다는 고대의 장정(壯丁)과 닮아 있다. 이와 동일한
경향은 〈유니우스 바수스의 석관〉(그림82)에서도 찾아볼 수 있다.
이 석관에서 장식기둥 사이의 벽감에는 신약과 구약의 사건들이
하나씩 재현되어 있다. 바수스는 359년 로마의 지방관으로 생을
마감했다. 콘스탄티누스 시대의 고전기에 속하는 이 작품은 또한
로마 귀족사회의 취향을 반영하고 있다.

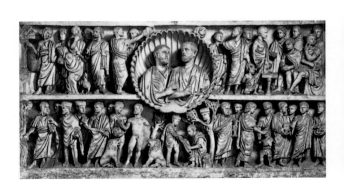

80 〈두 형제의 석관〉,
330–350년경, 바티칸 피오
크리스타노 박물관, 로마

기독교적 도상

막강한 힘을 가진 로마의 권세가들은 자신들의 미학을 관철하기만 했던 것이 아니라 오래된 제례의 부활을 꾀했다. 이교도적인 주제를 다룬 상아 딥티크 (그림81)의 상단부에는 후원 가문의 이름 '니코마키'와 '시마키'가 새겨져 있다. 세밀하게 처리한 의복을 입고 있는 여제사장들은, 원래 매년 임명되는 집정관의 권능을 강화하는 역할을 하기 위해 등장했다. 이 판들은 열고 접을 수 있기 때문에 제국의 구석구석까지 전달

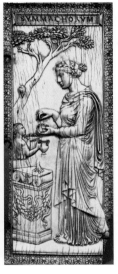

81 〈이교 의식을 거행하는 여사제〉, 상아 딥티크, 400년경. 왼쪽 패널 : 클뤼니 박물관, 파리. 오른쪽 패널 : 빅토리아 앨버트 박물관, 런던

되었던 것이다. 그런 이유로 〈프로비아누스의 상아 딥티크〉(그림 79)는 엄격히 정면을 향해 표현되어 있다.

딥티크에서는 원칙적으로 모티브가 이중적으로 묘사된다. 〈예수와 성모〉(그림83)라는 명칭으로 오랫동안 알려진 상아 딥티크에는 살찐 얼굴과 배불뚝이에 인간적인 모습의 예수와 구세주로서 신성(神性)을 지닌 예수가 양 쪽에 각각 표현되어 있다. 두 예수의 자

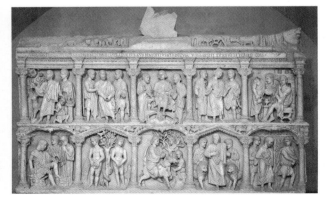

82 〈유니우스 바수스의 석관〉, 359년경, 바티칸 박물관, 로마

45

세와 제스처는 서로 유사하며, 배경의 건물도 정확하게 일치한다.

이러한 대칭 구조는 오랫동안 성모를 향해 바치는 특별한 경의의 방식으로 받아들여졌다. 431년 에페수스 공회(公會)에서도 성모에 대한 경의를 강화했다. 그러나 451년 칼케돈 공회에서 예수가 인간인지 신인지 논란이 일고부터 딥티크의 의미는 예수가 이원적 존재성을 가진다는 교의에 바탕을 두고 있는 듯하다. 당시까지 십자가에 못 박힌 예수의 묘사는 부활의 개념 없이 이해될 수

83 〈아기예수와 성모〉,
상아 딥티크, 546–56년,
29×13/12.7cm, 주립박물관
조각실, 베를린

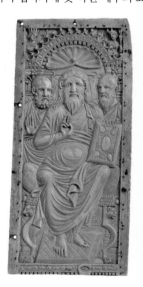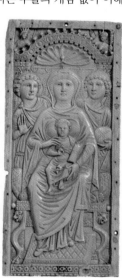

없었으나, 위에 언급한 이원적 존재성을 통해서 예수십자가상이 독립된 주제로 자리 잡았다.

최초의 예수십자가상

현존하는 가장 오래된 예수십자가상은 쾰른의 주교인 알렉산더 슈뉘트겐(1843–1918)이 미술품 거래상에게 입수했다. 고전적 신체 형태로 보아 600년경 제작된 것으로 추정되는 이 소형 조각(그림 84)은, 상아 딥티크 부조에서도 나타났듯이 세속에서의 육신이 평

화롭게 죽어가는 모습을 표현했다. 이 조각
상은 고딕 시대에나 흥미를 끌 법한 고문당
한 자의 비참한 죽음을 이상적으로 미화했
다. 신자들에게 예수십자가상은 사후의 삶을
보장한다는 의미였다. 아우구스티누스는 교
회의 시원을 다음과 같이 설명한다. "하지만
예수가 어디에서 잠들었는가? 십자가 위다.
십자가에 매달려 죽었기 때문에 성스러워 보
이며, 심지어 아담의 모습에서 보이는 성스

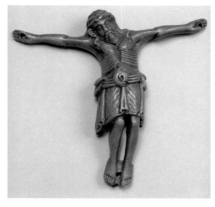

84 청동 예수십자가상,
600년경, 14.5×15.5cm,
슈뉘트겐 박물관, 쾰른

러움보다 더 많은 것을 충만하게 채워주고 있다. 왜냐하면 아담이
잠들었을 때 그의 갈빗대 하나를 떼어 이브를 창조했기 때문이다.
이와 마찬가지로 예수가 십자가에 매달려 죽어갈 때 옆구리가 창
에 찔려 그 상처에서 성체(聖體)가 흘러나왔으며 그로 인해 교회가
생겨났다."

　최근의 연구 성과로 인해 초기 그리스도교 조각의 실상이 속
속 세상에 알려지고 있다. 지금까지 12세기 작품이라고 알려졌던
마인츠 돔의 고타드 카펠레 예수십자가상은 탄소동위원소 연대측
정법을 실시한 결과 610-780년경 제작된 것으로 판명됐다. 실제
사람과 높이가 비슷한 이 예수십자가상은 슈뉘트겐 박물관에 소장
된 조각(그림84)과 양식 면에서 유사하다.

　비잔틴 시대에는 기독교 조각이 널리 수용된 것이 분명하지
만, 어떻게 예수의 형상을 표현할 수 있는가에 대한 성상의 사용에
대한 분쟁이 벌어진 726년부터 거의 모든 작품이 파괴되어 버렸
다. 그 결과 동유럽에서 성화(聖畵)가 발전하는 동안 서유럽에서는
예수십자가상이 800년 이후 교화를 위한 목적으로만 사용되었다.
형태상으로는 중세 초기의 로마네스크 시기 동안 고전적인 관점에
서 완전히 벗어났다.

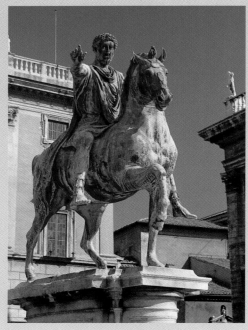

85 카피톨리누스 광장의 〈마르쿠스 아우렐리우스 기마상〉
(현재는 박물관으로 옮겨짐)

혁신이 필요하다고 선언되기도 했다.

문헌에는 조각상의 한 형식으로 널리 통용된다고 기록되어 있지만, 고대그리스에서 제작된 기마상은 단 한 점도 남아 있지 않다. 현존하는 것들 중에서 가장 초기에 제작되었고, 그래서 제일 많은 영향을 미쳤던 기마상이 바로 로마 제국 시대에 제작된 〈마르쿠스 아우렐리우스 기마상〉(그림85)이다. 이 기마상은 수백 년 동안 카피톨리누스 언덕에서 로마를 굽어보고 있었다. 아우렐리우스 황제는 안장도 없이 무장도 하지 않은 채 힘이 넘치는 말 위에 앉아 있다. 200년경 로마에는 이런 기마상이 23점이나 세워져 있었다고 확인된다. 준마(駿馬)는 중세 시대까지 황제, 왕, 귀족의 상징이었다. 밤베르크의 기사상이나 샤를마뉴 대제의 소형 청동조각상은 오늘날까지 보존된 몇 안 되는 당시의 조각이다. 1400년경에 이르러 기마상이 다시 인기를 얻었다. 이탈리아에서는 이런 기마상 형식이 무덤조각과 결합되거나 프레스코에 다시 등장했다. 시에나의 푸블리코 궁전에 있는 시모네 마르티니의 파노라마 초상조각이 좋은 예이다.

파도바의 산 안토니오 성당 앞 광장에 세워진 도나텔로의 일명 〈가타멜라타〉(그림86)는 새로운 기마상 형식을 보여주고 있다. '달콤한 고양이'를 뜻하는 가타멜라타는 뛰어난 전략가로 잘 알려진 베네치아의 용병대장 에라스모 다 나르니의 기마

고대그리스 이래 말을 탄 황제의 모습은 영원한 위엄을 표현하기 위해 그리고 정치적, 군사적 권력을 상징화하기 위한 기념조각으로 자리 잡았다. 도나텔로나 베로키오, 레오나르도 다 빈치, 베르니니 등 탁월한 예술가들은 이러한 기마상 제작 의뢰를 소홀히 여기지 않고, 오히려 시대정신에 맞는 기념조각상을 창조하는 기회라며 영광으로 받아들였음에 틀림없다. 19세기에 너무나 많은 기념조각이 쏟아져 나오면서 기마상은 예술적 가치를 상실했다. 기마상이 기념비적 역할을 넘어서 새로이 탄생하기 위해서는 형식과 예술적 사고에서

86 도나텔로, 〈가타멜라타〉

은 당시와 고대가 한데 어우러지고 있으며, 얼굴에는 후기 로마 제국 시대 초상조각의 표정이 보이며, 기사와 말은 일체감이 느껴진다. 이 기마상은 성당의 정면에서 멀리 떨어진 곳에 있지만 가짜 문이 달린 높은 좌대는 로마 시대 석관조각까지 거슬러 올라가므로 이탈리아 기마상 전통의 영향을 분명하게 보여준다.

얼마 후 피렌체의 조각가 안드레아 델 베로키오는 〈콜레오니의 기마상〉(그림88)을 베네치아의 조반니 이 파올로 성당 옆에 세웠다. 콜레오니 장군은 산마르코 광장에 자신의 명예를 드높일 조각

상이다. 그는 교회 안에 자신의 소박한 기념조각상을 세우고 싶었다. 그러나 후손들은 왕에게나 어울릴 법한 화려한 야외 조각상을 고집했다. 이 조각을 설치하기 위해서는 베네치아의 귀족회의에서 허락을 얻어야 했다. 도나텔로는 자신이 제작한 조각이 마르쿠스 아우렐리우스 상과 그리스 조각에 근접하기를 원했다. 따라서 이 조각의 복식

87 광장에 놓인 〈콜레오니의 기마상〉, 카날레토의 에칭, 1742

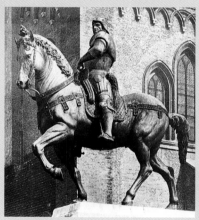

88 안드레아 델 베로키오, 〈콜레오니의 기마상〉, 베네치아

품을 세우고 싶어했고 이를 위해 기금을 마련했다. 베네치아인들은 이 기념조각을 도시의 한복판은 아니지만 그리 멀지 않은 곳으로 옮겼다. 베로키오는 우선 점토로 말의 모형을 제작했다. 조르조 바사리의 《미술가열전》에 따르면, 조각의 완성이 늦춰지는 바람에 베로키오 대신 파도바 출신의

조각가가 말 위에 탄 기사를 제작해야 했고, 이에 격분한 베로키오가 말의 머리와 다리를 잘라내고 피렌체로 돌아가 버렸다고 한다. 그는 자신과의 계약을 엄수하겠다는 약속을 받고 나서 비로소 작품을 완성했다. 당대의 갑옷을 차려입고 위풍당당한 자세를 취한 이 조각상은 기마상이 무덤조각의 역할을 했을지도 모른다는 가정을 완전히 사라지게 했다. 따라서 오로지 주인공의 업적을 기리기 위한 목적으로 제작된 최초의 유럽 조각이라 평가받고 있다.

레오나르도 다 빈치는 앞다리 하나를 높이 올린 채 걷고 있는 듯한 말이 등장하는, 마르쿠스 아우렐리우스 상을 흉내 낸 기마상과 다른 유형의 기마상 형식을 창안했는데, 이것이 베르니니를 비롯해 루벤스 같은 화가들에게 영감을 주었다.

레오나르도는 피렌체의 베로키오 문하에서 수학하고 1471–72년 독립했다. 이후 밀라노의 루도비코 스포르차 공작의 부친 프란체스코 스포르차의 초상조각 공모에 응모했다. 사실 레오나르도는 1489년 기마조각상 주문을 따냈지만, 높이가 7.2m에 달하는 이 대형조각 프로젝트는 실현되지 못했다. 이 조각을 위해 준비했던 청동은 녹여서 총과 대포를 만드는 데 쓰였다. 1499년 잔 자코모 트리불치오 원수가 밀라노에서 루도비코를 축출했다. 레오나르도는 1506년 또다시 밀라노에 새롭게 등장한 영웅을 기념하는 청동 등신대 조각상을 위임 받았다. 이 조각 역시 실제로 제작되지 못했는데, 습작 드로잉 등 계획서를 보면 레오나르도가 얼마나 심사숙고했는지 알 수 있다.

레오나르도는 스케치에 이 프로젝트에 대해 구체적으로 한 번도 언급한 적이 없고 '말'에 대해서만 얘기했다. 말을 좋아했던 듯 레오나르도는 기사보다 말이 가지는 기념 조각성과 표현력을 강조했다. 그는 이미 1481–82년 미완성 그림 〈왕들의 경배〉에서 뒷다리로 서 있는 말 모티브를 채택한 적이 있는데, 이 그림은 현재 피렌체 우피치 미술관에 걸려 있다. 영국의 윈저 왕립도서관에 소장된 그의 드로잉 화첩에도 유사한 그림이 있다. 뒷다리로 서 있는 말을 청동으로 주조하는 데는 기술적인 문제가 따른다. 레오나르도는 트리불리초 기념조각을 위한 드로잉에서 말 앞굽 아래에 전사 한 명을 배치함으로써 균형을 잡으려 했다.

레오나르도의 작품이라고 추정되는 소형 청

89 레오나르도 다 빈치, 펜과 잉크 드로잉, 1506–10년, 윈저 No. 1255

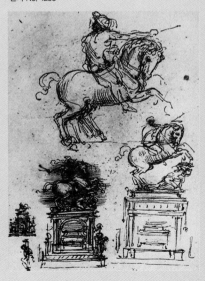

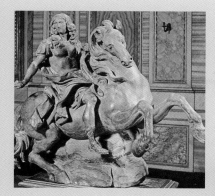

90 베르니니, 〈루이 14세의 기마상을 위한 보체토〉,
1670년경, 테라코타, 보르게제 미술관, 로마

로 선 말의 모티브를 채택했고, 팔코네토도 러시아의 황제 표르르 1세의 기념조각에 레오나르도를 참고했다. 하지만 바로크 시대의 위엄 있는 작품을 위해서는 걸어가는 말의 모티브도 계속 채택되었다.

92 안드레아 델 카스타뇨, 〈니콜로 다 톨렌티노〉, 1456, 프레스코, 피렌체 성당

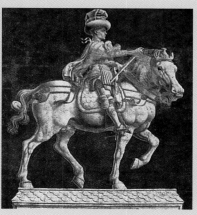

동상(그림91)도 이 문제에 대한 해결책을 보여주고 있다. 매우 바로크적인 이 작품의 모티브는 레오나르도가 피렌체 시뇨리엔 궁에 제작했던 벽화 〈안기아리 학살〉로 거슬러 올라간다. 바로크 전성기의 로마에서는 레오나르도의 작품이 다시 사람들의 열광적인 환영을 받았다. 베르니니는 루이 14세의 기마상을 제작하면서 레오나르도의 뒷발

91 레오나르도 다 빈치, 〈소형 청동상〉, 1506년경,
높이 24cm, 부다페스트 미술관

● **보체토(Bozzetto)** : '거칠게 가공하는 것, 스케치, 작품을 위한 최초의 모델'의 의미를 가진 이탈리아어 '보차(bozza)'에서 유래. 르네상스 이후 여러 가지 재료(점토, 밀랍, 석고 등)의 조형작업 모델을 '보체티'로 일컬었다. 이를 통해서 다양한 제작방법을 시도해볼 수 있었다. 보체토는 작가들이 아이디어를 처음으로 표현하는 형상이기 때문에 조수나 협력자들이 공동으로 제작하는 최종 작품보다 종종 더욱 귀한 평가를 받는다. 보체토의 전성기라 할 수 있는 바로크 시대에는 보체토 컬렉션이 나타나기도 했다. 독일에서는 18세기에 G. 샤도가 처음으로 채택했다.

800
샤를마뉴 대제의 대관식, 로마

814
샤를마뉴 대제의 죽음

973–983
오토 2세 재위. 오토 왕조
양식의 부흥기. 생 갈렌,
라이헤나우, 헤르스펠트, 풀다,
코르베이에서 수도원학교가
융성함.

1001
청빈과 경건을 기본도덕으로
하는 클루니아 수도원
개혁운동. 왕성한 학예활동.

1050
노프고로트 크렘린의
소피아 성당 건립.

1054
로마 카톨릭교에서 그리스
정교가 완전히 분리됨.

1096–99
제1차 십자군.

1120년경
길드의 발전.

1142
제자 엘로이즈와의 사랑
때문에 거세된 스콜라 신학자
아벨라르 타계.

1178
성탄절이라는 단어가
최초로 사용됨.

1201
페루에서 잉카 문명 태동.

1215
영국왕 존에게 최초의
성문헌법인 권리대장전을
승인 받음.

1225
이탈리아의 스콜라 신학자
토마스 아퀴나스, 도미니크
수도회에 가입함.

1270
야코부스가 성자들의
전기를 모은 《황금 전설
(Legenda aurea)》 발간.

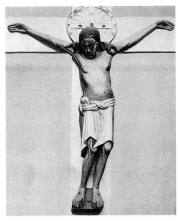

93 〈게로 대주교의 십자가상〉, 980년경,
목조에 채색, 높이 187cm, 쾰른 대성당

로마네스크 십자가상

대부분의 성당들이 파괴되고 보수를 거듭하는 와중에도 중앙제단 위에 높이 걸려 있던 로마네스크 시대의 목조 예수십자가상은 오늘날까지도 보존되어 있다. 천여 년 동안 이 십자가상들은 기독교 정신을 형상화해 왔다. 독일의 쾰른 대성당 안의 제단 왼쪽 벽에는 바로크풍 배경에 둘러싸인 채색한 나무 십자가상이 사람들의 시선을 사로잡는다. 등신대 크기의 〈게로 대주교의 십자가상〉(그림93)은 로마네스크 시대에 만들어진 이런 유형의 조각 중 가장 오래된 것이다. 이미 앞장에서 언급했던 초기의 예수십자가상처럼 이 십자가상은 예수의 배가 볼록하게 나와 있고, 고통을 암시하는 듯 입 모양이 일그러져 있고, 몸은 무겁게 늘어져 십자가에 매달려 있다.

십자가에 못 박혀 순교한 예수를 묘사하는 형식에는 긴 튜닉(로마 시대의 의복으로 아래위가 나뉘어져 있음―옮긴이) 차림의 〈예수십자가상〉(그림94)도 있다. 예수가 매달려 있는 십자가의 구도와 못이 3개에서 4개로 바뀌는 변화는 로마네스크 조형에서 기본적인 패턴 중 하나이다. 로마네스크 양식은 로마에서 제작된 것에 한정되지 않는다. 마그데부르크, 힐데스하임을 중심으로 번성했던 오토 왕조 시대(919년부터 1024년까지 독일 작센 지방을 통치했던 뤼돌핑거 오토 왕조의 시대―옮긴이)에 청동이나 황금, 그리고 상아나 나무 등으로 만든 작품들도 포함된다. 또한 프랑스와

스페인 북부의 로마네스크 성당에는 건축과 어우러지는 돌 부조들
이 주로 제작되었는데, 이것들도 로마네스크 양식으로 분류된다.

동시대에 태동된 이 두 가지 양식은 모두 특정한 예술적 기능
을 반영하고 있다. 왕이나 대주교의 명령으로 제작된 오토 왕조 시
대의 조각은 기독교적 구원의 상징일 뿐만 아니라 세속의 권력, 그
리고 세련된 예술적 취향의 반영이기도 했다. 이에 비해 프랑스 교
회건축에서 주두와 입구에 설치된 인물상은 성자 야곱의 묘지를
찾아 산티아고 데 콤포스텔라의 무덤으로 떠나는 순례자들을 권고
하고 교화하는 게 주요 목적이었다.

94 〈예수십자가상〉, 12세기,
목조에 채색, 높이 92cm,
카탈로니아 미술관, 바르셀로나

미술사가 H. 얀첸은 오토 왕조 시대를 그리스도교적인 서양의
기원, 그리고 처음으로 독일의 국가적 양식이 탄생한 시기이고, 오
토 왕조 시대의 정신이 로마네스크 시대 전체에 영향을 미쳤다고
주장했다. 세속의 권력과 영적인 권력이 일치하는 기독교 국가는
신권이 지상에 실현된 것이며, 선교와 신에 대한 경외가 삶의 의무
로 이해되었다. 또한 얀첸은, "예수는 매우 강력한 영웅이며 승리
자이다. 그의 삶과 기적과 같은 행적들은 모든 악한 것들을 물리치
게 한다"고 설명했다. 그리스도교 신자들에게 기적에 대한 믿음은
꿈과 환상적인 생각에 경의를 표하는 것과 마찬가지였다. 따라서
피로써 예수에 대한 믿음을 증명한 순교자들에게 엄청난 정치적,
종교적 의미가 부여되었다.

95 〈성 피데스의 성물함〉,
9–10세기, 나무 위에 은과 황금,
법랑, 진주, 보석, 준보석으로
장식, 높이 85cm,
콩크–앙–로네귀 대수도원

콩크에서 발견된 〈성 피데스의 성물함〉(그림95)은 성자의 조
각상 중에서 가장 오래된 것으로 확인된다. 여기서 보이는 화려한
장식이 위에서 언급한 종교적 태도를 잘 설명해준다. 황금과 은을
씌우고 수많은 보석으로 장식한 이 목제 조각상은 9~10세기 성자
의 유골함으로 만들어졌다. 이 작품에는 통일성과 인체조각의 묘
미가 겉으로 잘 드러나지 않는 골격묘사를 통해서 잘 살아 있다.
경배 대상에 형태적 표현을 더해준 것이다.

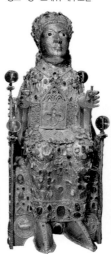

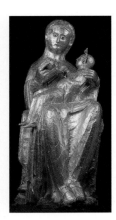

96 〈황금 성모상〉, 980년경,
목조에 황금도금, 법랑과 보석,
높이 74cm, 에센 뮌스터 국보,
쾰른

성모상

목조 위에 도금한 〈황금의 성모상〉(그림96)도 성인의 유해나 쓰던 물건을 성스럽게 경배하는 의식과 관련 있다. 에센의 뮌스터에 보존되고 있는 이 10세기 성모상은 새로운 양식을 보여주는 작품이기도 하다. 이 조각상은 마리아상의 효시로 간주되고 있다. 당시까지 아직 마리아는 이브의 후손으로 생각되었고 따라서 아기예수에게 직접 사과를 건네는 모습으로 묘사되었다. 얀첸은 이 조각상에서 고대 조각상에서 벗어난 새로운 인물상 유형을 보았다. 그는 조형 개념이 이제 새로운 차원을 획득하게 되었다고 선언했다.

"이런 장르의 작품들은 눈에 보이지 않아 인지하기 어려운 대상을 표현하는 것이지 뭔가를 정의하려고 제한하려는 의도는 없다. 금을 입힌 이 인물상은 예술적인 측면에서 단지 신체를 유사하게 표현하는 데에만 몰두하지 않았다."

〈황금의 성모상〉은 파더보른에서 발견된 〈이마트 주교의 성모상〉(그림97)과 자주 비교된다. 이마트 주교의 성모상은 대칭적 엄숙함, 선적 표현에서 비잔틴 양식의 영향이 느껴진다. 거의 인체에 가까운 크기의 이 목조 인물상에서 느껴지는 경직되고 완고한 인상은 황금도금을 통해서 어느 정도 완화되었으나 오늘날 도금 부분은 더 이상 남아 있지 않다.

97 〈이마트 주교의 성모상〉,
1051-76년, 목조, 높이 122cm,
교구박물관, 파더보른

오토 왕조 시대에는 황금도금 예술이 번성했던 것 외에도 힐데스하임에서 청동주조가 중요한 위치를 점하면서 많이 제작되었다. 베른바르트 주교는 성 미카엘 성당을 지을 당시 야외에 세울 여러 점의 대형 청동 기념조각을 의뢰했다. 하지만 이 조각들은

모두 대성당 안에 보관되어 있다.

 높이가 거의 4미터에 달하는 〈베른바르트의 기둥〉(그림98)은 애초에 십자가를 세우기 위한 기초구조물로 만들어졌다. 기둥 위에 띠처럼 휘감은 부조에는 예수의 생애가 묘사되어 있는데, 이는 로마 시대 기념주와 맥락이 닿아 있다(트라야누스 기념주와 마르쿠스 아우렐리우스 기념주 참조). 구획이 되어 있는 〈베른바르트의 문〉(그림99)에서도 로마의 전통이 느껴진다. 하지만 이 작품들

은 성서의 이야기와 메시지를 전달하는 표현방식에서 독창성이 보인다. 인간의 원죄를 구성한 내용이 작품에 등장하는 인물들의 육체언어에 반영되어 있다. 얀첸은 아담과 이브가 낙원에서 추방당하고 난 후를 다음과 같이 설명한다. 이브는 "형언할 수 없는 번민, 의혹, 숙고, 두려움, 그리고 낙담의 상태로 돌아갔다." 그는 이 고부조(高浮彫) 작품에서 표현주의적인 가능성을 발견하고 다음과 같이 말하기도 했다. "태초에 있었던 것은 인체의 형태를 묘사하는 엄격한 조형론이 아니라 풍부한 표정 같이 드로잉처럼 극적 요소들이었다."

이 청동 미니어처는 카롤링거 왕조 시대의 필사본과 관련 있는 듯하다. 오늘날에도 현대적으로 느

98 〈베른바르트의 기둥〉,
1015–22년, 청동, 높이 379cm,
힐데스하임 대성당

99 〈베른바르트의 문〉, 1015년,
청동, 높이 228cm, 힐데스하임
대성당

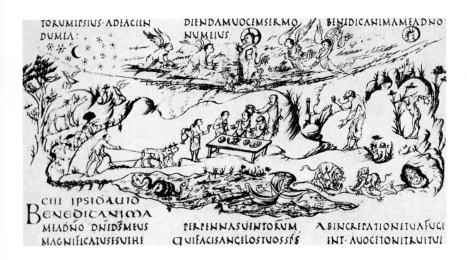

TORUMIDSIUS·ADIACIEN DIENDAMUOCEMSERMO BENIDICANIMAMEADNO
DUMEA· NUMEIUS

CIII IPSIOAUIO
BENEDICANIMA
MEADNO DNIDSMEUS PERPENNASUINTORUM ABINCREPATIONETUAFUCI
MAGNIFICATUSESUIHE QUIFACISANGELOSTUOSSES INT·AUOCETONITRUITUI

100 〈위트레흐트 시편〉,
830년경, 랭스화파,
위트레흐트 왕립대학도서관.
시편 1장의 내용을 모두 펜으로
그렸다. 고대의 전례를 따라
세 단으로 구성하고, 짧은
구절이 사이사이에 삽입되었다.

껴질 정도로 세련된 표현력을 보이는 작품으로 830년경에 랭스화파가 제작한 〈위트레흐트 시편〉(그림100)을 꼽을 수 있다.

19세기 말 폴 고갱이 남태평양의 원시주의, 파블로 피카소가 아프리카 미술에 흥미를 가지면서 로마네스크 양식에 대한 관심이 되살아났다. 1923년 미술사가 A.K. 포터는 로마네스크 조형예술에 관해서 10권짜리 저서를 발간했는데 이 책을 통해서 지정학적 예술론의 근거를 제시하기도 했다. 미국인인 포터는 얀첸, 프랑스 역사학자 에밀 말이 제1차 세계대전에 대해 보인 반응처럼, 로마네스크 양식을 국수주의의 징후로 평가하는 유혹에 빠지지 않았다.

주두부 조각

11세기 초기 그리스도교 미술과 함께 나타났다가 고딕 양식의 등장으로 사라진 주두부(柱頭部) 조각에는 당시 모든 사람이 알 수 있도록 성서 이야기가 상징적이고 표현적인 형태로 묘사되었다. 생－테냥－쉬르－셰르 성당의 주두부에 조각된 〈사슴을 사냥하는 켄타우로스〉(그림101)에서는 고대의 상징과 기독교의 상징이 한

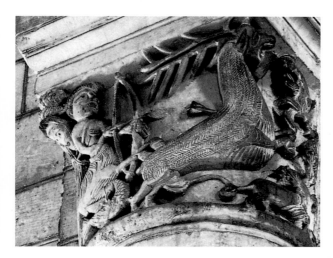

101 주두부 조각: 〈사슴을 사냥하는 켄타우로스〉, 생-테낭-쉬르-셰르 성당, 루아르-에-셰르

데 뒤섞여 있다. 켄타우로스는 쾌락의 화살로부터 도망치려는 작은 악마로 묘사된 사슴을 쫓고 있는 것처럼 보인다.

　북부 스페인에 위치한 산티아고 델 콤포스텔라로 향하는 성 야곱의 성지순례를 통해서 건축술 역시 대량으로 전파되었다. 프랑스를 지나는 네 갈래의 순렛길을 따라서 수도원들이 수없이 건축되었고, 지역마다 다른 형식이 발달했다. 1029년경 세워진 오를레앙 수도원의 주두부(그림102)에는 두 마리 야수에 둘러싸여 손으로 머리를 받친 나체 인물상이 조각되어 있다. 이 조각은 표현주의 작품과 자주 비교되고 있다. 반면 11세기에 만들어진 생-베누아-쉬르-루아 수도원의 주두부(그림103)는 소형 상아부조에서 영향을 받은 것으로 보인다.

　젊은 시절 로마네스크 양식 연구에 몰두했던 미술사가 토르스텐 드로스테는 주두부 조각을 통해서 국가가 합법적으로 무너뜨린 성당의 견고한 공간성을 복구할 수 있다고 주장했다. "근본을 이루는 덩어

102 주두부 조각, 1029년 이전, 생-테낭의 지하성당(크립타), 오를레앙

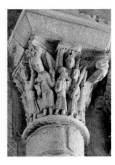

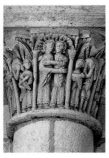

103 주두부 조각, 11세기 후반,
생-베누아-쉬르-루아 수도원

리는 장식적이고 외형적인 모티브에 가려 사라져버렸다. 그래서 주두부의 건축 역학적 기능은 박탈된 채 형태를 표현하기 위한 요소로 전락해버린 듯하다." 그는 로마네스크 양식에서 조형예술이 언제나 건축과 맞물려 있어서 인체보다 작은 크기의 조각이나 부조의 형태로 머문다고 강조했다.

정면 입구부에서는 기독교 교리를 전달할 공간을 더욱 많이 찾을 수 있다. 다른 세계로의 입구, 지상에 구현된 신의 왕국을 형상화한 성당에서 신도와 사도, 그리고 상상 속의 지옥의 형상들에 에워싸인 세계의 통치자인 예수가 왕위에 군림하고 있다. 그의 왼편에는 악마가, 그리고 오른쪽에는 천사들이 조각되어 있다. 무아삭 수도원성당 남쪽 문의 팀파늄(그림104)에서 매우 훌륭한 조각 작품을 볼 수 있다. 이 조각의 주제는 계시록 4장 2절의 내용과 일치한다. "하늘에 보좌가 하나 놓여 있고, 그 보좌에 한 분이 앉아 계셨다. 거기 앉아 계신 분은 모습이 벽옥과 홍옥 같았고, 보좌의 둘레에는 무지개가 있었는데 그 모양이 비취옥 같더라. 또 보좌 둘레에는 보좌 스물네 개가 있었는데, 그 보좌에는 장로 스물네 명이 흰 옷을 입고 머리에는 금 면류관을 쓰고 앉아 있었다. 그 보좌로부터 번개가 치고, 음성과 천둥소리가 울려 나오고, 그 보좌 앞에는 일곱 개의 횃불이 타고 있었다. 그 일곱 횃불은 하나님의 일곱 영(靈)이다. 보좌 앞은 마치 유리 바다와 같았으며, 수정을 깔아 놓은 듯했다. 그리고 그 보좌 가운데와 그 둘레에는 앞뒤에 눈이 가득 달린 네 생물이 있었다. 첫째 생물은 사자와 같고, 둘째 생물은 송아지와 같고, 셋째 생물은 얼굴이 사람과 같고, 넷째 생물은 날아가는 독수리와 같았다." 여기서 언급된 내용은 초자연적이며 환상적인 비전을 제시하는 형상들이다. 예수는 봉인된 책을 한 손에 들고, 후광을 지닌 채 앉아 있다. 스물네 명의 장로들은 각기 다른 모습으로 표현되어 강력한 기운이 화면 전체를 에워싸고 있다.

고딕 양식

"고딕 양식은 전혀 취향 없이 만들어진, 소모적인 예술에 불과하다. 본질적인 것, 거대함과 웅장함, 아름다움, 평안함, 그리고 섬세함이 모두 결여되어 있다." 요한 고트프리트 줄처는 1771년 저서 《예술론》에서 이처럼 고딕 양식을 폄하했다. 중세시대를 찬란했던 고전

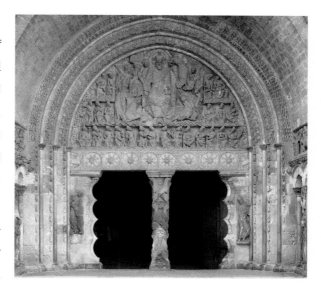

104 무아삭 수도원성당 남쪽 문의 팀파눔, 1120년경. 계시록에 적힌 예수의 재림 광경이 묘사되어 있다.

시대와 어떤 것에 견주어도 뒤지지 않는 르네상스 시대 사이의 음울한 골짜기로 간주하는 인식이 일반화된 것은 16세기부터였다. 당시 '고딕'이라는 용어는 '야만적'이라는 말과 거의 같은 의미로 쓰였다. 괴테 같은 대철학자도 1771년 발간된 《독일 건축론》을 읽고 난 후 스트라스부르 대성당을 자세히 보기 전까지 이런 역사관을 갖고 있었다.

　19세기의 낭만주의자들은 '조국의 과거'를 다시 발견했다. W. 바켄로더는 1797년 발간된 《예술을 사랑하는 어느 수도승의 토로》에서, "이탈리아의 하늘 아래만이 아니라, 아치와 무늬로 장식된 건물들, 그리고 고딕 양식의 탑에서도 진정한 예술을 발견할 수 있다"고 말했다.

프랑스

프랑스 고딕 성당의 정면부, 입구, 탑, 그리고 지붕에는 수많은 입체 형상들이 설치된 데 비해 내부에서는 조각품을 찾아볼 수 없다.

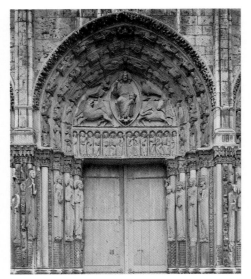

105 샤르트르 성당 〈왕의 문〉
박공 조각, 1145–55년.
예수가 24장로에 둘러싸여
왕좌에 앉아 있다.

106 〈선지자, 대주교, 여왕〉,
샤르트르 성당 중앙의 왼쪽 벽면

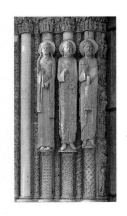

고딕 조형예술의 시초로는 1135–45년에 지어진 샤르트르 성당 〈왕의 문〉(그림105)이 꼽히고 있다. 중앙 정문의 박공벽에는 무아삭 성당과 마찬가지로 24명의 장로에 둘러싸인 예수가 세계의 통치자 권좌에 앉아 있다. 계시록에 등장하는 예수의 재림이라는 주제는 그때까지도 중요하게 다뤄졌다. 다만 이 장면에 등장하는 장로들이 마치 극장의 좌석에 앉아 있는 듯 부동의 형상으로 모두 다르게 표현되어 있다는 점이 주목된다. 빌리발트 주교가 말했듯이 "작품 외관의 황홀함이 아니라 깊은 의미와 아름다운 경의심이 보는 이들의 가슴을 채우고 있다."

그는 예수의 극적인 생애가 문장학적인 기호로 함축되었고, 또 새롭게 형상화되었다고 생각했다. 이러한 견해는 11세기 말에 생겨난 초기 스콜라철학에까지 이어졌다. 안셀무스나 아벨라르 같은 중세시대의 철학자들은 신앙심이 이성의 근거 위에 심어져야 한다고 주장했다. 고딕 양식에 있어서 형태표현의 형식화 양상을 보면 실제로 격정을 통제하려는 의도가 증가하고 있으며, 정문 위에 새겨넣은 인물의 외형적 태도나 제스처가 체계적으로 변했다는 사실을 알 수 있다.

구약성서에 등장하는 왕과 여왕들, 그리고 선지자의 주제로 거슬러가는 듯 보이는 샤르트르 성당의 인물상(그림106)은 더 이상 누구를 묘사한 것인지 확인할 길이 없지만, 생 드니 수도원성당에서 발견된 작품들(그림107)의 태동에 뿌리가 되었다. 사실적으로 묘사된 얼굴에 길게 딴 머리를 한 채 당시 유행하던 궁중의상을

입고 있는 여왕의 모습은, 똑같은 각도로 팔을 들고 서서 외로운 듯한 분위기를 자아내는 옆 인물들과 완전히 대비를 이루고 있다. 뒤쪽이 훤히 보이게 깎아낸 이 인물상들은 마치 독립된 작품처럼 보이지만, 사실 건축구조와 긴밀하게 연결되어 있다. 빌리발트 주교는 이 작품들에서 자연적인 비례를 발견했다. 더 이상 조각가들이 폴리클레이토스의 비례론(30쪽 참조)에 얽매이지 않고 자신의 눈으로 자연을 연구하기 시작했다는 증거로 이해된다. 철저하게 질료를 탐구해오던 미술사가만이 만물의 척도로써 고전시대를 받아들인 것만은 아닌 것 같다. 랭스 성당에 보존되어 있는 〈엘리자베스의 방문〉(그림108)을 만든 조각가 역시 필사본으로 전해 내려오던 고전의 원류를 받아들였음에 틀림없다. 긴 옷자락—동시에 족주의 역할을 함—을 늘어뜨리고 있는 〈수태고지〉(그림109)와 비교했을 때, 엉덩이를 내밀고 동적인 자세로 서 있는 시련의 성모는 그 자아가 확연히 흥미롭다.

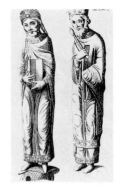

107 구약의 등장인물들, 생 드니 대수도원성당의 중앙문, 목판화. 몽포콩의 《프랑스 전제왕정의 기념조각》에서 발췌

유럽 전역에 널리 퍼졌던 아름다운 성모 모티브는 12세기에 접어들어 많은 인기를 끌었다. 두 팔에 아기예수를 안은 〈비에르주 도레〉(그림110)는 비잔틴 양식에 뿌리를 두고 있는 작품이다. 아미앵 노트르담 성당의 남쪽 문 위에 조각된 이 형상은 성모의 표현에 16세기까지 널리 사용됐던 S자 형태의 휘감김을 미리 보여주는 대담한 묘사로 설득력이 있다.

108,109 〈엘리자베스의 방문〉, 〈수태고지〉, 랭스 성당의 서쪽 문. 오른쪽 마리아와 엘리자베스는 고전풍으로 만들어졌고, 〈수태고지〉에서 동정녀 마리아는 노트르담 성당의 조각을 참고했다. 정면은 1260~74년 이전에 완성되었다.

독일

독일에서는 조각가들이 매우 다른 조건에서 작업해야 했다. 대부분 로마네스크 양식 성당들에는 비용이 많이 드는 조각품을 제작하지 않았던 것이다. 샤르트르 성당의 〈왕의 문〉이 제작되고 100

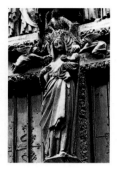

110 〈비에르주 도레〉, 남문의
트루모(두 창문 사이에 만들어진
기둥—옮긴이), 예전에는
황금으로 도금,
1250년경, 노트르담
대성당, 아미앵

111 〈엘리자베스 방문: 마리아〉
(왼쪽), 밤베르크 대성당의 북쪽
두 번째 기둥, 1225-37

112 〈엘리자베스 방문:
엘리자베스〉(오른쪽), 밤베르크
대성당의 북쪽 두 번째 기둥,
1225-37

여 년이 지난 후 조각은 건축과 동등한 독립성을 획득하게 되었다. 비록 랭스 성당의 원형을 따랐다 할지라도 밤베르크 대성당의 성모(그림111)는 훨씬 더 생동감 있어 보이고 또한 세간의 주목을 받았다. 마리아와 엘리자베스의 형상은 곁에 위치한 두 기둥을 위해 제작되었기 때문에 닫힌 구조의 군상을 만드는 것은 불가능했다. 각각의 조각상이 독립적으로 존재해야 했던 것이다. 그 이유로 밤베르크 대성당의 엘리자베스(그림112)는 잉태한 마리아를 바라보는 눈길에서 그리스도 강생의 비밀, 즉 구원을 예언하는 선지자의 형상으로 묘사되었다. 오늘날에 이르기까지 성당의 조각상이 상징했던 중세의 메시지들은 거의 전부가 전래되고 있다. 프랑스의 성당 조각에서는 기독교적인 심판을 계급에 맞게 철저히 적용했던 반면, 독일에서는 조각가들이 개별적인 관점을 첨예화하는 경향이 생겨났다. 〈에클레시아〉(그림113)와 〈시나고그〉(그림114)의 조각상—지금까지 들러리 정도로 인식되었던 작품들—은 스트라스부르 대성당의 남문에서 그리스도교인과 유대인들의 화합을 상징하고 있다. 대상에 대한 이해뿐만 아니라 주제의 선택에도 변화가 있었다. 밤베르크, 마그데부르크, 스트라스부르, 마인츠의 예술작품은 황제 편에 서서 영주로 군림하던 주교들의 주문에 의해 제작되었다. 따라서 왕과 왕비를 아담과 이브로 동일시하는 것은 제국주의 신학에 근거한 해석이 아닐 수 없다.

13세기 중엽에 들어서면서 시민계급이 예술창조의 주역으로 등장하기 시작한다. 스트라스부르 대성당 정면부에서는 프랑스에서 유행했던 왕실의 이상을 비꼰 작품을 발견할 수 있다. 〈세계의 주인상〉(그림115)은 앞은 온화하고 아름다운 청년의 모습을 하고 있지만 등 뒤에서는 사악함을 상징하는 벌레들이 몸뚱이를 갉아먹고 있다. 황

제가 없던 궐위 기간, 교파의 분열, 그리고 유럽 전역을 휩쓴 페스트를 겪고 나자 이제까지 이상적이라고 믿었던 것에서 벗어나 다시 근본적인 것을 찾으려는 모색이 절실해졌다. 마리아의 소녀 같던 모습은 티롤의 〈비탄의 성모마리아(피에타)〉(그림116)에서 고통에 빠진 중년의 어머니로, 그리고 어린아이처럼 장난스럽던 구세주의 이미지는 무시무시하게 일그러진 시체의 모습으로 바뀌었다. 한때 신앙심을 확인시켜주던 슬픔과 연약함이 이제 그리스도교적 형상의 표현을 주도했던 것이다.

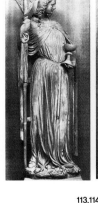
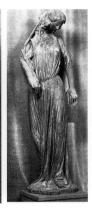

113,114 〈에클레시아〉(왼쪽)와 〈시나고그〉(오른쪽), 1235년경, 스트라스부르 대성당

14세기 독일 조형예술의 전형을 보여주는 것이 파를러 가문의 미술품(그림117)이다. 여기에서 보이는 초상화 경향은 나움부르크 성당의 창설자상(그림118)이 만들어졌던 슈타우퍼 시대(슈바벤 주의 귀족 일가가 다스리던 시대—옮긴이)에 이미 등장했다. 그때까지 교회의 성단에 세속적인 인물들을 배치하는 것은 흔치 않았다. 1230년이 되어서야 마르크그라펜 에케하르트와 헤르만은 부인인 우타, 레글린디스와 함께 차이츠(독일 작센안할트 주의 도시—옮긴이)로부터 넘겨받은 교회의 권리를 확인했다. 이

115 〈세계의 주인상〉, 스트라스부르 대성당의 서쪽 정면, 13세기 말, 높이 170cm. 현재 스트라스부르의 노트르담 박물관에 보관되어 있다.

는 정치적인 권력행사에 '나움부르크의 대조각가'가 고무되어 훌륭한 작품을 만들어내게 된 경우라 할 수 있겠다. 시대조류를 따르는 복식의 표현 외에도 초상에 대한 심리학적 이해 역시 인상적이다. 각각의 조각상이 마치 서로 독립된 듯 함께 모여 있다 해도 그 작품들은 뒤쪽의 기둥과 연결되어 있어서 천장 하중의 일부를 떠받치고 있는 것이다.

116 티롤, 〈비탄의 성모마리아〉, 14세기 말, 오리나무, 높이 79cm, 수에르몬트-루트비히 박물관, 아헨

이탈리아

독일이 전통적인 연가(戀歌)와 보름스, 마인츠, 슈파이어에 황제의 대성당을 세우는 등 융성한 문화를 꽃피우는 동안, 이탈리아에서는 고대 그리스 로마의 예술을 다시 받아들이는 움직임이 나타났다. 호헨슈타우펜 왕조의 프리드리히 2세(1212-50년 재위)는 제국의 중심을 남쪽으로 옮겼다. 그의 카스텔 델 몬테(프리드리히 황제가 이탈리아 안드리아에 세운 성—옮긴이)를 중심으로 과학과 철학이 새로운 가치를 획득했다. 이탈리아에서 최초로 조각에서 개인의 형식을 발전시켰던 조각가 니콜라 피사노 역시 개방적인 황제에게 초대받았을 것이라고 생각된다.

니콜라는 피사 세례당과 시에나 대성당에 설교단을 만들었다. 로마 시대의 석관조각과 초기 그리스도교시대의 상아부조, 그리고 알프스산맥 너머 북유럽 조각에 능통했던 니콜라는 토스카나 조각이 결실을 이루는 데 중요한 단서를 제공한다. 토스카나 조각은 15, 16세기에 절정기에 이른다. 니콜라는 1266-68년 설교단에 십자가에 매달린 예수(그림119)를 부조로 새겨 넣었는데, 더욱 부드러워진 형태, 그리고 공간성과 리듬의 편안한 조화를 고전풍으로 보여주고 있다. 그가 매우 진지하게 만들어낸 형상은 고전을 모방한 엄숙함을 나타낸다.

시에나 대성당의 건축 관리감독인 프라 멜라노와 맺은 설교단 제작계약서에는 대리석의 조달, 대금 지불, 작업계획뿐만 아니라 함께 작업할 제자 아르놀포 디 캄비오와 아들 조반니의 이름도 명시되어 있다. 니콜라는 무명의 석공(石工)에서 어엿한 사업가의 지위를 얻게 된 것이다. 프리드리히 2세가 죽은 이후 토스카나에서는 신흥 도시국가들이 번성하기

117 〈슈바이드니츠의 안나〉, 1385년경, 파롤러 조각장, 돌, 베이츠 대성당의 트리포리움, 프라하

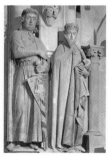

118 〈에케하르트와 우타〉, 1250년경, 사암, 높이 186cm, 생 페터 파울 대성당의 서쪽 성단, 나움부르크.
119 니콜라 피사노, 〈예수의 십자가수난〉, 1266-68, 대리석, 시에나 대성당.

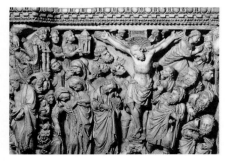

시작하고, 황제와 교단과의 갈등이 계속 깊
어가는 와중에 훌륭한 걸작들이 탄생했다.

　니콜라는 시에나뿐만 아니라 12세기
이탈리아에서 가장 무역이 번성하던 피사
에서도 작업했다. 10년쯤 뒤 피사노 부자는
심오한 건축물의 좋은 예가 되면서 오늘날
까지 도시의 명소인 페루자의 분수를 만들

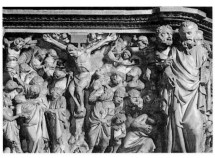

었다. 아들 조반니는 아버지의 뒤를 이어 1287년 시에나의 대성당
건축장으로 임명되었다. 그는 고전을 모방했다고 평가받던 표현과
형상에 격렬한 인상을 가미했는데, 이는 프랑스 고딕에 관한 그의
이해에서 기인했다고 한다. 조반니 피사노가 제작한 시에나 대성
당의 정면부 조각 중 시몬상은 그의 극적인 예술관을 잘 나타내는
예로 꼽히고 있다. 이 작품은 또한 성당건축의 정면부에 최초로 조
각이 도입된 사례로 간주된다.

120 조반니 피사노, 〈십자가
예수상〉, 1297–1301,
피스토이아 산 안드레아 성당의
설교단 세부

　조반니 피사노의 후기작에는 파도바의 아레나 예배당을 위해
제작한 〈아기예수를 안고 있는 마리아〉(그림121)가 있다. 이미 이
예배당에는 조토 디 본도네가 요아힘과 안나, 마리아와 예수의 생
애(그림122)를 프레스코에 그려놓았는데, 이 작품이 공간의 이해와
형태 표현에 새로운 국면을 열었다. 따라서 조토와 조반니 피사노
에 의해 예술의 전성기가 시작되었다고 할 수 있겠다. 아르놀포 디

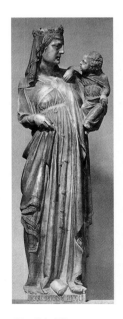

칶비오와 티노 디 카마이노가
피사노 부자의 조형양식을 계
속 발전시키기는 했으나 피렌
체에서만 고딕화의 경향을 몇
십 년간 저지할 수 있었다.

121 조반니 피사노,
〈아기예수를 안고 있는 마리아〉,
1305–06, 아레나 예배당,
파도바

122 조토, 〈예수의 생애〉, 14세기 초,
아레나 예배당의 프레스코, 파도바

1450
요하네스 구텐베르크
활판인쇄술 발명함.

1515-56
신성 로마 제국 황제
카알 5세 집권.

1517
마르틴 루터가 교회의 폐단을
비판하는 95개 조항을
발표함으로써 종교개혁운동이
태동됨.

1521
마르틴 루터가 신약성서를
독일어로 번역함.

1532
프란치스코 피차로가 고도로
발달된 잉카 문명을 사멸시킴.

1540
교황 파울루스 3세가
예수회 승인.

1542
종교재판을 강화시킴.

1571
신교의 예배형식이 39개조로
확장 공포되면서 영국의
종교개혁이 완결됨.

15세기 이탈리아에서는 네덜란드의 그림이 매우 인기를 끌었다. 또한 무역로를 통해 남쪽으로 전해질 당시 조각가들은 자신들의 전통에 충실한 작업을 했다. 그들은 고전에서 인체의 아름다움을 재발견했고, 고딕 양식에서 근본적인 힘을 계승하려 노력했다. 그럼에도 불구하고 자연에 대한 탐구가 고대의 절대비례로부터 비롯되어 전 유럽의 예술적 산물을 탄생시킨 해결책으로서 중요한 의미를 가졌다. 고딕 시대가 끝나자 예술적 해방의 과정이 뒤따랐고, 그 결과 예술의 모든 분야에서 매우 복합적인 창작 활동이 전개되었다. 자연에 대한 철저한 탐구와 조각에서의 이상이라는 개념이 이미 이탈리아에서 흔하게 등장하던 당시 '후기고딕'이라는 독자적이기는 하나 그리 명쾌하지는 못한 예술양식이 발전했다.

이 시기에는 고딕 시대의 건축이 도시적이고 시민적인 형태로 바뀌었고, 양식적인 측면에서는 '부드러운 양식'에서 '각진 양식'으로, 그리고 국제 양식의 고전예술로부터 후기 고딕적 사실주의, 바로크로 변화해가는 과도기적 성격들이 발견된다. 종교적인 주제는 여전히 예술작품 제작에 영향력이 있었다.

아름다운 성모, 수호망토를 입은 성모

성모숭상과 마녀사냥, 즉 여성을 지나친 과장으로 표현하거나 아니면 마녀로 몰아가는(그림122) 두 가지의 전략이 후기 중세시대의 예술에서 드러난다. 마리아의 이미지는 연약함, 미덕, 순종, 사랑, 겸손, 그리고 결핍 등의 수식어로 묘사되었다. 그녀는 힘없고 핍박 받는 자들의 편에 서서 그들의 수호자 역할을 했다. 여성적인 마술의 힘, 예를 들어 피임이나 낙태는 고문과 화형으로 처단했지만, 다른 한편 교회는 마리아의 순결을 증명하려는 노력을 기울였다. 마리아 역시 어머니 안나가 성령으로 잉태했다고 믿으면서 마리아는 원죄에서 해방되기에 이르렀다. 1438년 바젤 공

122 한스 발둥 그린,
〈마녀의 안식일〉, 1514,
붉은색 밑칠을 한 종이 위에 펜,
먹으로 소묘, 28.7×20cm,
알베르티나 미술관, 빈

회에서는 동정잉태를 승인하기도 했다. 11, 12세기에 이미 시작되었던 성모숭배의 경향이 수많은 마리아상을 탄생시켰으며 14, 15세기에 들어 그 인기는 최고조에 달했다.

잘츠부르그와 프라하에서 제작된 '아름다운 성모'의 스타일을 보면 여성적인 성상, 즉 '국경을 초월하는' 또는 '부드러운 양식'을 가진 형태에 대한 수요가 지역과 상관없이 급격히 늘어났다는 점을 알 수 있다. 외형에서는 탈(脫)물질화의 경향이 두드러지게 나타난다. 신체는 겉옷의 형태에 의해 간접적으로 표현되었다. 윗옷의 주름은 대부분 두꺼운 천으로 만들어졌고, 주름은 조각상의 중심부로 집중되었다가 다

123 〈체스키 크룸로프의 아름다운 성모상〉, 1400년경, 석회암에 채색, 높이 112cm, 미술사박물관, 빈

시 역동적인 선의 흐름을 따라서 하단부까지 이어졌다. 이 풍성한 옷주름의 뒤편으로 마리아의 인간적 속성은 감춰지면서 결국 숭고한 성모상이 탄생하게 된 것이다. 이를 잘 보여주는 작품이 1400년경에 제작된 〈체스키 크룸로프의 아름다운 성모상〉(그림123)이다. 이 작품에서 성모는 버둥거리며 노는 아기예수를 향해 우아하게 고개를 돌리고 있다. 그러나 여기서 발견되는 모자의 친밀한 관계를 단순히 새로운 감정 표현법으로만 이해되어서는 안 된다. 이는 여성의 역할을 바라보는 중세 말엽의 시각이 점점 더 편협해지고 완고해져 갔다는 사실을 증명하고 있다. 교회는 권력을 갖게 되면서 우선 여성들의 권리를 박탈했다. 그리고 성모상을 숭상하는 것으로 자신들의 횡포를 보상하려 했다. 혼인서약에도 교회의 입김이

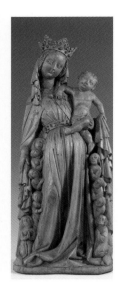

124 〈제슈바벤의 수호망토
차림의 성모〉, 1430년경,
보리수나무, 높이 117cm,
수에르몬트 루드비히 박물관,
아헨

작용했다. 여성은 배우자에게 종속되는 운명을 맞이했다.

'수호망토를 입은 성모' 형식이 여성의 덕목을 조명하여 주목을 받았다는 점은 당시 예외적인 경우에 해당한다. 예수가 신의 율법을 제시하고 있는 반면, 성모마리아는 기적의 은혜를 상징했다. J. 헬트는 이로부터 여성들에게 희망이 생겨났다며 다음과 같이 말했다.

"이미 망토의 수호를 받을 수 있다는 것이 법률적으로 효력이 있었다는 사실은, 여성들이 법적인 절차에 참여할 자격이 없었으며 그 때문에 그러한 비정상적이고 특수한 은적(恩赦)을 행할 수 있었다는 점을 시사해 주고 있다."

역사적으로 높은 존경을 받았던 여성의 특권은 조각 양식에서도 찾아 볼 수 있으며, 그 양식은 사회의 변화상에 따라 달라졌다. 제슈바벤에서 발견된 수호망토 차림의 성모(그림124)에서는 모든 죄인들이 고루 은혜를 입고 있으며, 또한 구체적으로 인격화되어 있지도 않다. 반세기가 흐른 뒤에 미하엘 에르하르트가 제작했다는 〈수호망토 차림의 성모〉(그림125)는 푸른색 망토를 걸친 성모가 사람들을 영원한 구원으로 인도하고 있다. 이 작품에서 성모의 좌우에 서 있는 인물들은 지정된 순서에 따라 배열되었기 때문에, 마리아가 은혜를 모두에게 공평히 베푼다는 믿음은 오간 데 없이 사라지고 만다.

새로운 복합성

125 미하엘 에르하르트,
〈수호망토 차림의 성모〉, 1480,
보리수나무,
높이 135cm, 주립박물관
조각관, 베를린

한스 물쳐는 동료들과 마찬가지로 국제 양식(그림126)에 정통했으나 이후에는 그로부터 벗어나 새로운 경향의 작

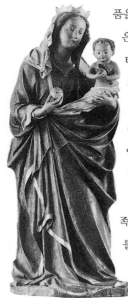

품을 제작했다. 울름 출신인 물처의 작업관은 채색 설화석고 부조(그림127)에 잘 나타나 있다. 이 작품은 성부, 성자, 성모의 모습을 시사적으로 묘사한 명상적인 성상이다. 15세기 초 번성한 도시 울름에서 16명의 조수를 두고 작업장을 운영하던 물처에게는 새로운 형식을 창안할 저력이 있었고, 게다가 그의 조각은 당시 사회의 개인적, 종교적 요구를 충족시키기에 충분했다. 그는 천사가 예수를 팔로 안고 있는 '천사의 피에타' 형식과 성부가 그 역할을 대신하는 '자비의 권좌' 형식을 하나로 결합했다. 그러나 여러 형식을 한 장면에 섞어 놓은 데 물처의 뛰어남이 있는 것이 아니다. 부르고뉴 영주의 궁정화가였던 장 말루엘은 물처와 유사한 작업관을 가졌던 것으로 생각된다. 그는 톤도(원형 모양의 판 위에 그린 그림으로 15-6세기 피렌체에서 주로 등장했던 예술양식—옮긴이)에서 천사의 역할을 하위에 두고 오히려 마리아와 요한나를 더 부각해 표현했다(그림128). 네덜란드에서 도제기를 보낸 것이 분명한 물처는 말루엘을 능가한다고 평가 받고 있다. 물처는 예수를 죽음을 초월한 존재가 아니라 오히려 스스로 죽음을 자청한 존재로 이해하고 표현했기 때문이다. 심지어 성부는 놀란 표정으로 아들이 죽어가는 모습을 지켜보고 있으며, 천사들은 하늘에서 비탄에 빠져 있다. 형상이 서로 겹치면서 하느님과 천사들은 뒤섞인 채 배경

126 한스 물처, 〈서 있는 성모상〉, 1425-30, 라이헨호펜 성당, 슈티프트 키르헤

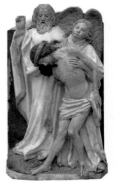

127 한스 물처, 〈잔디첼 성의 삼위일체〉, 1430년경, 28.5 16.3cm, 리비히 조각박물관, 프랑크푸르트

128 장 말루엘, 〈피에타〉, 1400년경, 나무, 지름 52cm, 루브르 박물관, 파리

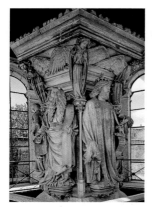

129 클라우스 슬뤼테르,
〈모세의 샘〉, 디종의
샤르트뢰즈 드 샹몰 예배당의
회랑, 1395-1403, 석회암,
높이 200cm.
벨기에 출신의 슬뤼테르
(1355-1405)는 후기고딕
시대의 진정한 거장이다.
그는 부르고뉴 공작 필리프
2세의 묘비에 인상적이고
사실적인 기념조각을 남겼다.

에 붙어 있는 듯하고, 예수 혼자 환조처럼 앞으로 돌출되어 있다. 이 군상의 주위로는 독특한 공간감이 생겨난다.

1430-40년경에는 국제 양식의 수려한 곡선이 뻣뻣한 주름 일변도의 후기고딕 양식으로 변해갔다. '각진 양식'의 등장으로 과장된 의복 주름이 주된 이미지로 등장했고, 인물의 동세 또한 과장되게 표현되었다. 옷자락의 표현은 이때부터 인물의 사실적 묘사에 있어서 독자적으로 새로운 의미를 가지기 시작했다.

디종의 카르투지오회 수도원인 샤르트뢰즈 드 샹몰 예배당에서 오늘날에도 슬뤼테르의 〈모세의 샘〉(그림129)을 볼 수 있다. 높이가 2미터 넘는 이 모세의 조각상은 마치 미켈란젤로를 연상시키려는 듯 하나님의 모든 메시지를 극적으로 전달해주고 있다. 그가 제작한 예수의 얼굴(그림130)은 십자가예수상의 일부분으로 보이며 역시 카르투스에서 발견되었다. 이 작품은 예수의 고통을 영적인 측면에서 훌륭히 표현해냈으며, 옷주름의 형태는 '부드러운 양식'을 보여준다.

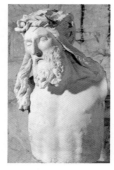

130 클라우스 슬뤼테르,
샤르트뢰즈 드 샹몰 예배당의
〈예수의 십자가수난〉 부분,
1396-99, 석회암에 채색한
흔적이 있음, 고고학박물관,
디종

- **각진 양식**(주름진 양식, Knitterfaltenstil) : '부드러운 양식'과 비교했을 때 상대적으로 강하고 유연성이 없는 형태들을 일컫는 말. 긴장되어 있고 경직된 묘사가 특징.
- **국제 양식**(부드러운 양식) : 파를러나 슬뤼테르의 작품들 같은 이제까지의 기념조각들에 반해서 인체 묘사에 있어 섬세함과 탈물질화의 경향이 더욱 강조된 형식을 말한다. 의복 표현에도 의미부여가 심화되고, 물질은 다른 시각으로 해석되기 시작했으며, 종교적 내용은 새로운 방식으로 의미를 부여 받게 된다.

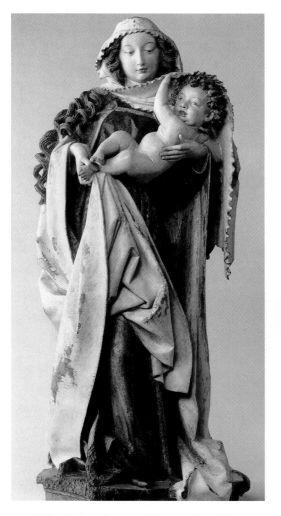

**판화, 조각의 모티브가
되다 :** 당골스하임의
성모상은 1450년경 제작
된 동판화 〈은방울꽃을
든 마리아〉에서 원류를
찾을 수 있다.

131 니콜라우스 게르헤르트
반 라이덴 추정, 〈당골스하임의
성모상〉, 1465년경, 호두나무,
높이 102cm, 주립미술관
조각관, 베를린.

132 마이스터 E.S.,
〈은방울꽃을 든 마리아〉,
1450년경, 동판화, 알베르티나
미술관, 빈

● 게르헤르트 반 라이덴

니콜라우스 게르헤르트 반 라이덴은 1430년경 라이덴에서 태어났고 1473년 빈에서 작고했다. 생애에 대해서
는 알려진 바가 거의 없다. 1463년부터 1467년까지 스트라스부르에서 작업했는데, 이때 바덴바
덴의 성 베드로와 바울 성당에 보존되어 있는 석조 예수고난상을 제작했다. 그는 로히르 반 데르 웨이덴을 떠
오르게 하는 작품도 제작했으며, 나중에는 빈에서 프리드리히 3세의 궁정미술가로 일했다.

133 니콜라우스 게르헤르트 반 라이덴 추정, 〈턱을 괸 남자〉, 1467년경, 적색 사암, 노트르담 미술관, 스트라스부르.
조각가의 자소상 제작이 일반화되면서 예술가들의 자의식을 고양하는 결과를 낳았다. 페터 파를러는 이미 1375년 프라하의 베이츠 대성당에 자신의 흉상을, 안톤 필그램은 자소상을 빈의 슈테판 대성당에 안치했다.

종교개혁 시대의 숭고한 양식

15세기에 가장 많이 제작된 조각은 파이프오르간의 일부처럼 보이는 목조 제단 조각이다. 이 조각은 황금으로 도금하거나 채색했고, 아니면 가공하지 않은 그대로 두었다. 제단은 당시 모든 성당의 중심 역할을 했는데, 여기에 그림과 소형 건축, 그리고 조각이 한데 어우러졌다. 성자들의 행진이 극적인 장면으로 재현되었다.

134 미하엘 파허, 〈성모의 대관식〉, 생 볼프강 암 아더제 성당의 제단, 1481년경, 나무에 도금, 채색, 390×316cm

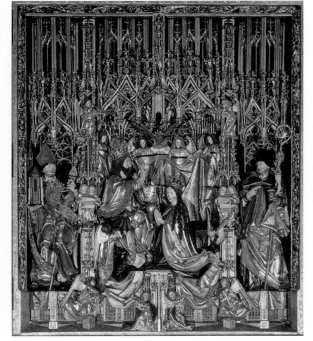

이 시기를 대표하는 조각으로는 틸만 리멘슈나이더(1460–1531)의 작품 외에도 티롤 태생의 화가이자 조각가인 미하엘 파허의 볼프강 제단 장식(그림134)이 있다. 파허는 배경에 건축적 원근법을 사용하고 좌우에 수호 성인을 배치함으로써 성모의 대관식 장면을 넓게 확장했고, 또한 처음으로 중요한 작품에서 좌우 대칭적인 패턴을 벗어났다.

크라쿠프에서 오랫동

안 작업한 파이트 슈토스는 이전에는 볼 수 없었던 방식으로 극적인 성격을 강화했다. 슈토스의 작품에서 인물들은 충동적으로 움직이는 순간 얼어버린 듯 보인다. 고딕 시대 목조제단의 전통에서 최초로 성모의 죽음(그림136)이 제단의 중심 주제로 채택되었다.

이탈리아 르네상스와 달리 남부 독일의 조각가들은 종교개혁이 일어나기 직전 복잡한 구도의 조각상 제작에 몰두했다. 슈토스의 작품은 네덜란드 칼카에서 활동하던 하인리히 두베르만이 유행시켰던 나무 조각처럼 '루터 시대의 숭고한 양식'으로 불려졌다. 1517년 마르틴 루터는 교황의 면죄부 판매를 비판했는데, 이 사건으로 말미암아 중세 후기가 마감되었다. 무엇보다 신교의 교회건축에서 설교단은 설교의 장소로서 중요한 의미를 가졌다. 한스 비텐이 제작한 프라이부르크의 〈튤립 설교단〉(그림135)에서는 건축적 요소가 고딕의 '나선형 구조(figura serpentinata)' 뒤로 사라진다. 나무둥치가 계단을 받치고 있고 그 위에 광부들의 수호천사인 다니엘이 앉아 있다. 한 젊은이가 광산용 버팀목을 어깨 위에 짊어지고 있다. 이 설교단에 새겨진 내용은 다니엘이 광산을 찾으려 헤매다가 천사의 도움으로 지하 광맥을 찾아낸다는 우화에 바탕을 두고 있다. 설교단은 전설 속의 나무인 동시에 하나님의 설교가 진정한 신앙심으로 승화되었다는 격언을 상징적으로 표현한 것이다. 비텐의 설교단은 종교개혁시대의 중요한 기념비적 작품으로 꼽히고 있다.

135 한스 비텐, 〈튤립 설교단〉, 1510, 응회암, 높이 390cm, 프라이부르크 대성당

136 파이트 슈토스, 〈성모의 죽음과 승천〉, 크라카우 마리아 성당의 마리아제단 중앙부, 1477–89. 인물상의 높이는 약 280cm로 추정된다.

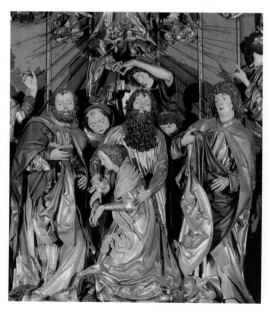

1431
부르고뉴, 플랑드르로 화파가
새로운 유화기법을 완성함.
반 에이크 형제
〈겐트 제단화〉 제작함.

1435
최초로 동판화 기술이 개발되어
목판화를 밀어내기 시작함.

1471–1528
화가, 동판화가, 제도사였던
알브레히트 뒤러가 이탈리아
르네상스를 북유럽에 도입함.

1488
크리스토퍼 콜럼버스가
쿠바와 하와이를 향해
탐험을 떠남.

1495–1553
프랑수아 라블레가
풍자소설 〈가르강튀아
(Gargantua)〉와 〈팡타그뤼엘
(Pantagruel)〉을 저술함.

1562
오스트리아 황제
페르디난트의 명령에 의해
반종교개혁운동이 일어남.

1587
스코틀랜드의 여왕
메리 1세 처형됨.

초기 르네상스

남부 독일의 중요한 화가이자 조각가였던 미하엘 파허는 이탈리아를 여행한 것이 분명하나 이 여행에서 받은 영향이나 영감이 작품에 드러나지 않았다. 르네상스 조각의 권위자 호르스트 얀손은 이런 사실에서 1400년경 북부 유럽과 남부 유럽의 정신적 괴리감을 감지했다. 얀손은 모든 중세 조각이 응용미술의 범주에 속한다고 주장했다. 이것들이 성당의 예배의식을 위해서 제작되었기 때문이다. 선사시대의 '이교적 아이돌'(15쪽 참조)과 달리 1100년경 다시 대형 조각들이 제작되기 시작했는데, 이것들은 벽감 안에 놓이거나 건축의 일부로 통합되었다. 얀손은 이러한 엄격한 기능적 분리가 약화된 것이 초기 르네상스 피렌체 조각의 공헌이라고 해석했다.

13세기에 이미 피렌체는 미술전시장이라 불릴 정도로 화려하고 다양한 작품을 내놓는 문화의 중심지가 되어 있었다. 단테, 시인이자 인문주의자 페트라르카, 보카치오는 고대에서 영향을 받은 게 분명한 모국어 문학을 통해서 르네상스의 인문주의적 토대를 세웠다. 페스트가 창궐하면서 얼마간 중단되기는 했지만, 경제적으로 부유한 피렌체인들은 15세기에 들어 공공 건축물, 즉 세례당, 오르산 미켈레 교회, 대성당 등을 계속 완성해갔다.

● **르네상스(Renaissance)**: 불어로 이탈리아어 '새로 태어남'을 의미하는 'rinascimento'에서 유래했고, 유럽의 15, 16세기 예술을 일컫는다. 레온 바티스타 알베르티 같은 이론가들의 시대구분에 등장하는 개념이다. 그들은 르네상스 이후 조토가 죽고 난 중세 유럽에는 예술이 존재하지 않는다고 주장하기도 했다. 예술사조의 개념으로는 볼테르가 1830년부터 프랑스에서, 그리고 독일에서는 1840년경부터 사용되기 시작했다.

환조의 발달

조각은 또한 중요한 기능성을 부여받
게 된다. 이제 조각은 더 이상 장식적인
구실을 하지 않고, 고대 조각들을 다시
수용하면서, 과학과 철학, 그리고 시민
의 부로 상징되는 새로운 세계의 자유
로운 자의식을 묘사하기 시작했던 것
이다. 도나텔로의 〈다비드〉(그림137)는
중세 이후 처음으로 제작된 나신상으
로 생각된다. 이 조각은 유럽 조각이 고
대 예술을 다시 받아들였다는 사실을
입증하는 중요한 단서이다. 1469년 메
디치 궁에 세워진 청년 모습의 황제 상

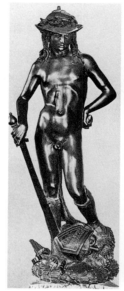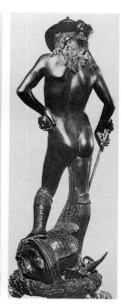

137 도나텔로, 〈다비드〉,
1430년경, 청동주조, 높이
158cm, 바르겔로 국립박물관,
피렌체

을 어떤 이유에서 만들었는지 정확히 알 수 없다. 그러나 이 나체
상은 구약성서의 내용을 담고 있지 않으며, 성상(聖像) 모티브를
채택하지도 않았다. 도나텔로는 다비드가 골리앗을 물리치는 순간
을 포착했다. 그의 우아한 육체는 고대 미술품처럼 신성(神性)을
상징했을 수도 있다. 마치 신의 충실한 신하로써 말이다. 마르실리
오 피치노(1433-99)가 달성하고자 했던 신플라톤 철학과 기독교
의 화해가 이 작품에서 해결점을 찾은 듯하다.

　　피렌체 오르산 미켈레 교회의 벽감 조각은 초기 르네상스 조
각에 나타난 변화를 보여주고 있다. 당시 각 길드는 곡물창고로 쓰
던 벽감을 수호성인을 안치하는 신성한 공간으로 바꿀 의무가 있
었다. 1410년 난니 디 방코는 〈4명의 성인〉(그림139)을 제작했다.
4명의 성인은 석공들의 수호성인으로서 로마 디오클레티아누스
황제에 의해 순교한 4명의 그리스도교 조각가에서 기원을 찾을 수
있다. 난니는 그때까지 이탈리아의 많은 조각에서 발견되던, '부

138 도나텔로. 본명이 도나토
디 니콜로 디 베토 바르디인
도나텔로(1386-1466)는
1404년과 1407년 사이
기베르티의 공방에서 견습생으로
석공을 배웠다. 1430년에는
고대 미술을 공부하기 위해
로마로 갔다. 그의 다양한
작품은 피렌체 초기 르네상스
조각의 탁월함을 보여주고 있다.

139 난니 디 방코, 〈4명의 성인〉, 1410-15년, 대리석, 높이 185cm, 오르산 미켈레 교회, 피렌체

140 금속공예사 로렌초 기베르티 (1378-1455)는 피렌체에서 도안을 하고 가장 중요한 청동주조 공방을 운영했다. 그는 즐거운 고딕 리듬에 새로운 르네상스의 이상을 결합했지만, 도나텔로의 심리적 사실성을 달성하지는 못했다. 기베르티는 고대의 미술품 수집에서도 남에게 뒤지지 않았다. 그는 말년을 고대 이래 미술의 역사를 기록한 〈코망타리〉서술에 바쳤다.

드러운 양식'이 엿보이는 굽이치는 옷자락의 장식적인 표현을 거부했다. 성인의 머리와 얼굴 표현은 고대 로마 후기의 조형예술에서 받은 영향을 암시하고 있지만, 그의 조각은 여전히 벽감을 지키고 있다. 이에 비해 도나텔로가 이전에 제작한 성 게오르그 조각상은 이미 틀을 차고 나갈 조짐을 보이기 시작했다.

도나텔로는 열정적으로 작업하는 작가인 동시에 자신의 작품을 수집했던 코시모 데 메디치에게 충성을 바쳤다. 메디치 가문은 교회수익금을 운영하여 부를 쌓은 은행가 집안이며 열렬한 예술애호가였다. 도나텔로가 남긴 마지막 작품 〈유디트와 홀로페르네스〉(그림141)는 15세기 중엽 메디치가의 궁에 세워졌다. 이 작품에서 유디트는 인간성을, 홀로페르네스는 사악함을 상징적으로 묘사한다고 이해될 수 있다.

이 군상의 '시간성'은 한 장면을 순간적으로 묘사하고 있음과 동시에 '초(超)시간성' 역시 함께 내포하고 있다. 중세시대의 동시성과 고대의 인체 묘사, 그리고

141 도나텔로, 〈유디트와 홀로페르네스〉, 1457-58, 청동주조, 높이 236cm, 피아차 델라 시뇨리아, 피렌체

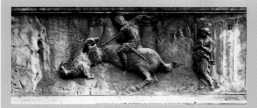

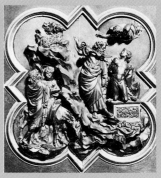

142 도나텔로, 〈성 게오르기우스가 용을 죽이는 장면〉, 1417, 대리석,
39×120cm, 오르산 미켈레 교회, 피렌체. 성 게오르기우스 감실의
하단부에 새겨진 이 부조는 특별한 의미를 갖고 있다. 극도로 섬세하게
정을 사용하여 경계가 사라진 듯한 공간감을 연출하고 있다.
도나텔로는 '렐리에보 스키아치아토(relievo schiacciato)'라고 알려진
평평한 부조의 창시자로 알려져 있다.

143 로렌초 기베르티(위쪽)와 필리포 브루넬레스키(아래),
〈이삭의 희생〉, 1401, 세례당의 청동문을 위한 부조 공모작, 바르겔로
국립박물관, 피렌체

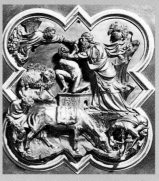

● 세례당의 청동문

1401-2년에 진행된 피렌체 세례당의 두 번째 청동 문을 위한 공
모전은 조각가들에게 하나의 도전이었다. 1336년 첫 번째 문을
제작했던 안드레아 피사노는 이미 두 번째 작품의 척도를 만들어
놓았다. 피렌체의 금융 지배권이 붕괴되고 그에 따른 정치적 혼
란과 마침내 1348년 흑사병이 휩쓸고 지나가자, 두 개의 문을 청
동으로 제작하려던 계획은 수포로 돌아가고 말았고, 그렇게 반세기가 흘러갔
다. 발주자였던 칼리말라는 로렌초 기베르티의 시안에 따라 〈이삭의 희생〉(그
림143)의 제작을 결정했다. 이 작품은 4엽(葉) 형식을 따랐고 아브라함의 의
복 표현에서는 부드러운 스타일에 대한 기억을 되살리게 했다. 대성당의 돔
천장을 만들었던 필리포 브루넬레스키는 공모에 낙선하고, 스토리아(storia)
를 하나의 극적인 모습으로 재구성하여 완성했고, 이를 위해 2배가 넘는 청
동을 사용했다. 기베르티는 1452년 〈천국의 문〉(그림144)이라고도 불리는 세
례당의 세 번째 청동 문을 완성했다. 이 작품에서는 예전의 4엽 구조를 탈피
해서 성경의 여러 내용을 한 장면에 담았다. 그의 특이한 부조와 액자, 소형
조각상, 그리고 흉상과 풍경, 건축물 등은 그 세대를 통틀어 모범이 되기도
했다. 분수대의 한 부분으로 제작된 이 군상의 원형구조는 관람자로 하여금
주위를 한 바퀴 돌아볼 수 있게 했다.

144 로렌초 기베르티, 〈천국의 문〉, 1452, 바르겔로 국립박물관, 피렌체

그리스도교적인 주제가 한데 어우러져 통일성을 이루고 있는 것이다. 르네상스를 특징짓는 것은 인체의 크기에서 단지 복고적 사조로 되돌아간다는 것만이 아니라 오히려 예술의 형태와 내용, 그리고 기능을 창조적 관점에서 개관했다는 점이다.

무덤조각

개인적인 성취에 대한 초기 르네상스의 인식이 조각의 새로운 기능으로 반영되었다. 무덤조각과 기마상(48쪽 참조)의 조합을 통해서 새로운 형식 즉 공공장소의 기념조각이 탄생되었다. 교회의 무덤조각 또한 시대의 요구를 충족시켜야 했다. 죽은 자에 대한 기념은 이제 그의 부와 공적에 대한 치하도 함께 어우지게 되었다.

국제고딕 양식에서 14세기로 넘어갈 즈음 이탈리아에서는 이미 고대적 형태가 등장하고 있었다. 이 시기를 가장 잘 대변하는 미술가가 시에나 출신의 야코포 델라 퀘르치아다. 그가 루카의 대성당에 만든 일라리아 델 카레토 구이니지의 무덤조각(그림145)에 그 형태가 잘 나타나 있다. 화관을 든 죽음의 천사들로 장식된

145 야코포 델라 퀘르치아,
⟨일라리아 델 카레토의 석관⟩,
1406년경, 대리석, 244×93cm,
포로의 산 미켈레 성당, 루카

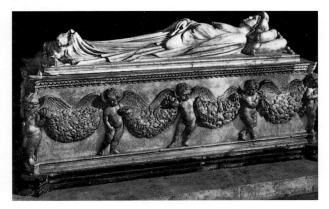

무덤(tumba)이 그가 로마의 무덤조각에 대해 알고 있었음을 말해준다. 석관 위에는 출산 도중 세상을 떠난 일라리아가 누워 있고, 그녀의 발치에는 충성을 상징하는 강아지 한 마리가 조각되어 있다.

무덤조각의 내용과 형식에 대한 새로운 해석은 피렌체에서 처음 나타났다. 1444년 피렌체 공화국의

총리이자 인문주의자인 레오나르도 브루니는 세상을 떠나면서 산
타 크로체 성당에 소박한 무덤을 만들라는 유언을 남겼다. 그러나
브루니의 인품에 감명 받은 조각가 베르나르도 로셀리노는 벽감에
두는 석관조각 형식에서 혁신을 가져올 작품을 선보였다. 그가 완
성한 석관조각(그림146)은 벽의 일부처럼 보인다. 코린트식 벽주
(壁柱) 상단은 돔의 형태로 덮여 있고, 바닥에서 좌대가 떠받치는

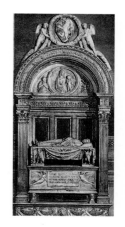

형상을 하고 있다. 영면을 취하는 브루니의 머리에는 월계관이 씌
워졌고, 가슴에는 그의 저서인 《스토리아 피오렌티나(Storia
Fiorentina)》가 놓여 있다. 에르빈 파노프스키가 단언했던 바와 같
이 무덤조각은 일반적으로 회고적인 형식을 띤다. 이 조각을 통해
서 죽은 자가 생전에 남긴 업적을 기리며, 저승에서 영혼이 구제될
것이라는 식의 표현은 하지 않는다. 원형(圓形)의 틀 안에 있는 성
모와 그 주위에서 기도 드리는 천사 등의 기독교적 요소는 여기서

146 베르나르도 로셀리노,
〈레오나르도 브루니의 석관〉,
1445–50, 대리석, 610×328cm,
산타 크로체 교회, 피렌체

하위에 놓인 개념이다.

10여 년이 지난 뒤 베르나르도
로셀리노의 동생인 안토니오 로셀리
노는 인문주의적 주제를 극적으로
구성해내는 데 성공했다. 산 미니아
토 알 몬테에 있는 〈포르투갈 추기
경의 석관〉(그림147)은 건축에서 벗
어나 최초로 독립적인 개념을 부여
받았다. 인간 중심으로 무덤조각 요
소를 수용하는 동시에 이것을 완고
하게 정해진 틀에서 해방시켰던 것

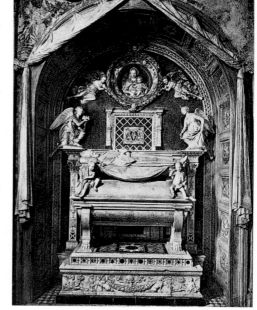

147 안토니오 로셀리노, 〈포르투갈 추기경의 석관〉,
1461–66, 대리석, 565×370cm(벽감의 크기),
산 미니아토 알 몬테, 피렌체

148 루카 델라 로비아,
〈특수성의 인격화〉, 1461-66,
에나멜을 입힌 테라코타,
포르투갈 추기경의 예배당,
피렌체 S. 미니아토 알 몬테.
루카 델라 로비아
(1399/1400-82)는 난니 디
방코의 대리석 조각공방에서
수련을 시작했다. 1440년 이후
그는 대형 조각상의 광택
처리를 맡았으며, 16세기에
매우 인기가 높았던 채색 광택
부조를 제작했던 로비아(공방)를
열었다.

149 다니엘레 다 볼테라,
〈미켈란젤로〉, 1564-65, 청동,
높이 28cm, 시립고고학박물관,
밀라노

이다. 이 작품에서 가장 중요한 변화는 사뿐히 내려앉듯이 성모의 메달 장식이 된 화환을 들고 있는 두 명의 천사에서 찾아볼 수 있다. 이들은 마치 예상치 못했던 비전을 전달해주고 있는 것처럼 보인다.

전성기 르네상스

16세기에 들어서자 세계는 완전히 변화했다. 1492년 콜럼버스는 동인도를 향해 항해를 했으나 아메리카 대륙을 발견했고, 이로 인해 신대륙을 찾아나서는 항해 탐험에 박차가 가해졌다. 천문학자 니콜라우스 코페르니쿠스가 세상을 떠난 1543년에는 지구가 태양 주위를 공전한다는 태양중심이론과 무한한 우주라는 개념이 세상에 알려졌다. 또한 이 무렵 스페인의 식민지에서 흘러나온 황금이 초기 자본주의사회를 태동시켰다. 당시 이탈리아는 프랑스의 프랑수아 1세와 합스부르크 왕국의 카를 5세가 세력을 다투는 싸움터였다. 교황들은 세계에 자신의 위신을 높이고 또한 로마 교황령의 영광을 드높일 목적으로 예술을 장려하는 데 전력을 다했다. 당시 피렌체에서는 메디치 가문이 예술과 과학을 열렬히 후원하고 있었다.

초기 르네상스의 인문주의적 관점에 동조한 예술가들은 당시 이탈리아어로 '우오모 유니버살레(uomo univesale, 보편적 인간)'으로 불리었다. 이들은 오늘날 '르네상스인'으로 불리고 있다. 레오나르도 다 빈치와 미켈란젤로(그림149)는 자신들을 화가나 조각가로 규정하지 않았다. 그들은 회화와 조각뿐만 아니라 수학, 철학에도 조예가 깊었다. 레오나르도는 대표작이라고 할 조각이 없는 반면, 미켈란젤로는 수많은 대리석 조각을 남겼다. 미켈란젤로의 조각은 균형을 잡은 인문주의에서 불확실성이 사라진 예측 가능한 세계에서 격정에 사로잡힌 모습으로의 전환을 보여주고 있다.

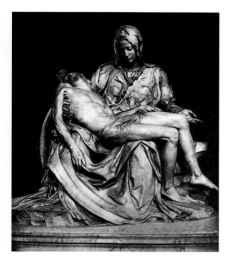

미켈란젤로는 시스티나 예배당의 천장벽화를 완성하고 교황을 위해 작품을 제작하기 훨씬 전인, 로마에 처음 머물렀던 23살 때 〈피에타〉(그림150)를 제작했다. 알프스 산맥 북쪽에서는

피에타가 격정과 슬픔을 표현하는 모티브로 채택되었던 반면, 이탈리아에서는 미켈란젤로가 이것을 통념적이지 않고 평온한 주제로 승화하는 데 성공했다. 성모의 기념비적인 형상은 자신의 무릎 위에 누워 숨을 거둔 아들의 죽음을 인류의 영혼을 구원하기 위한 희생으로 순응하며 받아들이는 것처럼 보인다. 현재 로마의 성 베드로 성당 입구에 보존되어 있는 이 조화로운 조각은 양식 면에서 도나텔로나 야코포 델라 퀘르치아로 그 기원을 거슬러간다.

피렌체로 돌아온 미켈란젤로는 1464년 이후 대성당 건축을 위해 보관하고 있던 4미터가 넘는 대리석 덩어리와 마주치게 된다. 그의 동료가 이미 다리 부분을 묘사하기 위해서 구멍 하나를 뚫어 놓았지만 이렇게 어마어마한 규모의 작품을 제작해야 한다는 사실에 질려서 포기해버린 상태였다. 미켈란젤로는 이 대리석 덩어리를 쪼아 유명한 〈다비드〉(그림151)를 완성했다. 다비드 상은 완성되자마자 정부의 명령에 따라 베키오 궁전 앞에 세워졌다. 자의식이 강한 시민의 상징으로서 다비드 상은 '이라(분노)'와 '포르테차(힘)'의 결합을 표현하고 있다. 언뜻 보기에 다비드는 고대 누드 영

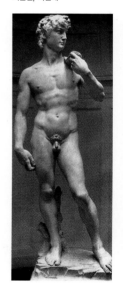

웅상의 관습을 답습하고 있는 듯 보이지만, 쏘아보는 듯한 시선이나 힘이 넘치듯 커다란 손은 고대 조각에서 찾아볼 수 없는 표현방식이다. 미켈란젤로의 조각에서 골리앗을 물리친 다비드는 거인이 되었으며, 더 이상 구약성서에 묘사된 폭군을 죽인 영웅 이미지에 얽매이지 않았다.

메디치가의 고대미술품 보존가로부터 조각 교육을 받은 미켈란젤로는 드로잉에도 잘 나타나듯 인체 해부학을 세밀하게 연구했다. 영웅적 기념조각에서 인체의 생동감 넘치고 사실적인 묘사는 곧 미켈란젤로의 트레이드마크가 되었다.

1535년 미켈란젤로는 교황청의 대건축장, 공식 조각가, 화가가 되었지만, 이 자리를 수락하기 전까지 산 로렌초의 메디치 예배당

152 미켈란젤로, 〈밤과 낮〉,
줄리아노 메디치의 석관조각의
세부, 1526년경,
산 로렌초 성당, 피렌체

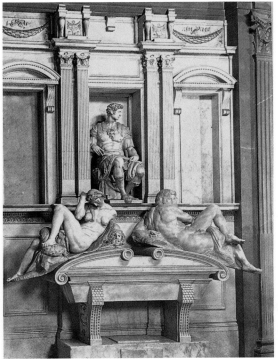

을 재건하는 일을 맡았다. 서로 마주보는 율리아노와 로렌초 메디치의 벽감 무덤을 가로질러 배열된 좌상 조각들은 다른 두 성격을 보이고 있다. 벽감의 전면부에는 생성과 소멸을 상징하는 한 쌍의 인물상이 누워 있다. 율리아노의 무덤에 새겨진 〈낮과 밤〉(그림152)은 미래와 과거를 상징하는 반면, 로렌초의 무덤에는 〈여명과 황혼〉이 양옆에 자리하고 있다. 석관 조각의 컨셉과 장식은 비유의 홍수 속에서도 의미를 잃지 않고 오히려 유기적 통일감을 이루면서 명료해진다.

미켈란젤로의 미완성 조각 〈노예〉(그림153, 154)는 당대의 불확실성과 투쟁하는 정신적 고뇌를 구현한 작품이다. 이 석조상은 원래 교황 율리우스 2세의 묘비 조각으로 1년 넘게 계획되었다. 조르조 바사리는 이 인물 조각을 종교적인 구조 속에서 예속적인 가치를 지녔다고 해석했다. 자유롭지 못한 인간의 속성을 속박된 노예에 비유했다고 볼 수 있다. 발레리오 구아초니에 따르면, 미켈란젤로는 육체를 영혼이 갇혀 있는 감옥으로, 또 창작의 과정을 정신적인 은유라고 이해했다. "미켈란젤로는 노예들을 돌덩어리 속에 반쯤 갇혀 있는 모습으로 놔두면서 '미완(non finito)'의 긴장감을 느꼈다. 노예는 완전한 해방을 간절히 바라고, 형태는 물질로부터 해방되기를 원하는 것이다. 대리석의 내부에 이미 이상적인 가치가 존재하므로 조각가는 이를 꺼내기만 하면 된다는 것이다. 이미 물질 속에 컨셉이나 정신적인 관념의 세계가 규정되어 있었다. 비토리오 콜론나에게 미켈란젤로는 다음의 글을 남겼다. "제아무리 최고의 예술가라도 표상을 스스로 고안해내지 않을 수 없는 것이오. 대리석 덩어리 속에 이미 모든 게 다 들어 있어서 저절로 형태가 드러난다는 말이 아니라 창조력을 추구하는 조각가의 간절한 손끝을 통해서 완벽한 형태가 탄생되는 것이라오."

153 미켈란젤로, 〈잠에서 깨어나는 노예〉, 1519년 이후, 아카데미아 미술관, 피렌체

154 미켈란젤로, 〈노예〉, 1520년경, 대리석, 높이 228cm, 루브르 박물관, 파리

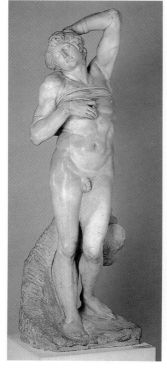

과도기: 매너리즘

"나는 무릎을 꿇고 그에게 빌었다. 그는 지금 이 순간을 포함해서, 교회에 봉사하며 내가 보아왔던 모든 살인 행위들을 용서하려 했다.……나는 다시 위쪽을 향해 올라가면서 계속 총을 쏴댔고, 점점 더 잘 명중시킬 수 있었다. 하지만 내 소묘, 훌륭한 연구, 품위 있는 음악이 모두 나에게서 멀어져 연기 속으로 사라졌다."

예술가 벤베누토 첼리니는 자서전에서 자신의 영웅적 행위를 이렇듯 상세하고 장황하게 늘어놓았지만, 그로 인해 결국 역사적으로 명성을 얻지 못했다. 괴테가 친히 그의 자서전을 독일어로 번역하고 소개했음에도 말이다. 첼리니는 사코 디 로마 시대(카를 5세의 용병에 의해 약탈 당했던 시기)에 교황 클레멘스 7세의 신임을 얻었고, 또 천사의 요새(고대 로마의 하드리아누스 황제가 건설한 묘로 현재 박물관으로 쓰임―옮긴이)의 충실한 포수로서 프랑스 황제의 신임을 받았다. 금세공, 메달 제작, 조각에 뛰어났던 첼니니는 조각 분야에서 매너리즘 시대의 대표 작가로 꼽혔다. 이후에 조반니 볼로냐 유파만이 그를 능가할 수 있었다.

르네상스에서 바로크로 가는 과도기에 등장한 매너리즘은 미술사에 있어 논란의 여지가 가장 많은 시대양식으로 꼽힌다. 일부에서는 매너리즘을 타락한 시대의 양식으로 비하하기도 하지만, 또 다른 한편에서는 그 시기의 자유로운 감성과 시대적 위기감이 주는 육감적 탁월함을 높이 평가한다. 근대적 인간에게 주어진 지 얼마 안 된 자기에 대한 확신감이 사회에 대한 불확실성과 마찰을 일으켰던 것으로 보인다. 다시 말해서 국가는 독립성을 상실한 채 새로운 계급이 가져온 폭력성에 휘말리고 만 것이다. 전제주의가 다가오는 징후를 느끼고, 또 반종교개혁에 휩쓸린 예술가들의 스타일 역시 달라졌다. 자유로운 '보편적 인간'은 주문자의 입맛에 충실히 따르는 궁정예술가로 재빨리 변신했다.

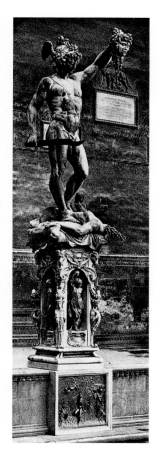

체릴니는 1545년과 1554년 사이에 피렌체의 코시모 데 메디치의 주문을 받아 〈승리의 페르세우스〉(그림155)를 제작했다. 이 청동상은 현재 로지아 델 란치에 잘 보존되어 있다. 그리 멀리 떨어지지 않은 곳에 세워진 도나텔로의 〈유디트〉(그림141)가 국가의 권위를 강력하게 보여주고 있듯이, 고대의 영웅 페르세우스가 잘라버린 고르곤의 목은 신하들을 향한 군주의 엄중한 경고로 해석된다. 밀랍 모델(그림156)은 실제 동상보다 매너리즘 경향을 더 반영하고 있다. 춤을 추는 듯한 페르세우스의 포즈는 목적을 위해서라면 어떤 수단과 방법도 미화될 수 있다는 듯 그의 잔인한 성격을 더욱 부각하고 있다. 정치적인 주제를 묘사한 예술작품에서도 정교한 유희성이 더 도드라진다. 과장되게 길어진 몸뚱이와 극적으로 꺾인 젊은 영웅의 머리통은 포즈에 의해 더욱 극적으로 느껴진다. 이는 미켈란젤로가 심혈을 기울여 창조하려 했던 인체와는 완전히 다른 모습이었다.

이에 비해 매너리즘의 주된 특징인 나선형의 인체 구성은 르네상스 전성기 대가들의 작품과 맥이 닿아 있다. 화가이자 미술이론가 조반니 파올로 로마초는 1584년 미켈란젤로의 주장을 다음과 같이 전했다. "형상은 언제나 피라미드의 모양으로, 즉 나선형

155 벤베누토 첼리니, 〈승리의 페르세우스〉, 1545-54, 청동, 높이 320cm, 로지아 데이 란치, 피렌체

156 벤베누토 첼리니, 〈승리의 페르세우스〉를 위한 모델, 1545, 밀랍, 높이 78cm, 바르겔로 국립박물관, 피렌체

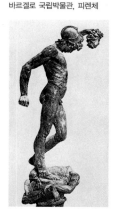

157 조반니 볼로냐, 〈아페닌〉, 피렌체 근교 빌라 프라톨리노 데미도프 조각공원.
16세기에 다시 부활된 전통 즉 자연석 그대로 조각상을 새겨 넣는 작업은 고대로 원류를 거슬러 올라갈 수 있다.
자연 그대로를 예술작품으로 인식했기 때문에 극적인 장면의 효과를 얻어내려고 노력했다. 신은 돌덩어리로부터 깨어나고 그로부터 샘물이 솟아난다.
마치 생명력을 상징하는 나일 강처럼 말이다.
이러한 신화적 의미는 대지조각의 중요한 요소로 자리매김 했다.

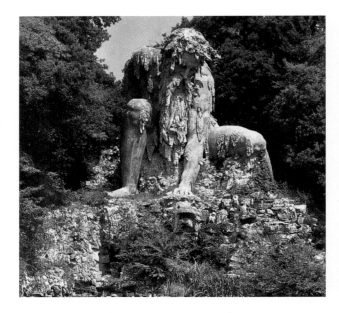

158 조반니 볼로냐, 〈사비니 여인들의 납치〉, 1581-82, 대리석, 높이 410cm, 로지아 데이 란치, 피렌체

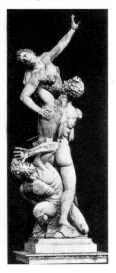

의 구조로 제작해야 한다. 다시 말하면 여러 방향에서 관찰한 형상들을 복합적으로 구성해야 한다.” 미켈란젤로는 피렌체의 베키오 궁전에 제작한 대리석 군상 〈승리의 수호신〉에 이 규칙을 처음으로 적용했다. 이 작품에서 영웅은 이유도 없이 서로를 향해 어깨를 뒤틀고 있으며, 머리는 그와 반대방향으로 돌리고 있다.

어떤 방향에서 바라보더라도 멋진 작품이 아닐 수 없다. 이러한 관점은 회화보다 조각에서 먼저 강조되었다. 예컨대 로마초는 예술에 대한 글 〈파라고네(Paragone)〉에서 조각의 비중을 높일 것을 주장했다. 하나의 형태를 완전히 즐기면서 감상하고, 또 그 작품을 완벽하게 이해하는 데에는 조각이 훨씬 편안하고 훌륭한 분야라는 것이다.

다각도의 정면성을 가진 입체작품에 뛰어난 재능을 보인 미술가로는 프랑스 북부 두아이에서 태어난 조반니 볼로냐 즉 잠볼로냐를 들 수 있다. 그는 로마에서 2년 동안 공부한 뒤 1556년 피렌

체에 정착하고 작품 활동을 시작했다. 1583년 발표된 군상 〈사비니 여인들의 납치〉(그림158)는 '나선형 구성(figura serpentinata)'을 잘 보여주고 있다. 운동감이 넘치는 한 남자가 노인을 짓누르고 솟구치듯 온 몸을 비튼 한 여자를 들쳐 메고 있다. 이 조각상에서 나타나는 조형적 형태언어, 즉 한 방향과 그 반대 방향으로의 움직임, 둥근 모양의 처리와 속을 파내는 기법, 형태의 집합과 팽창 등은 단지 공허한 핑계거리에 지나지 않는다. 이 작품을 현대적인 시각으로 해석했을 때 의미 있는 부분은 노년의 기성세대에 대한 젊음의 승리라고 할 수 있겠다. 영혼이 깃들어 있는 듯 느껴지는 르네상스 조각상과 달리 잠볼로냐의 조각에서는 정신적 역동성이 압도하고 있다. 그의 매너리즘 작품은 독일과 프랑스에도 영향을 미쳤다. 1550년 암스테르담에서 태어난 후베르트 게르하르트는 1588년 〈성인 미카엘〉(그림159)을 제작했다. 창으로 악마를 내려찌르는 모습의 이 조각상은 뮌헨의 미카엘 성당 정면부에 설치되어 있다. 악과의 투쟁을 묘사하고 있지만 이 작품은 왠지 극적인 요소가 충분하지 않은 듯 보인다. 악마의 모습에서 발견되는 우아함과 아름다움은 17세기에 등장할 감정 표현의 고조와는 거리가 멀다.

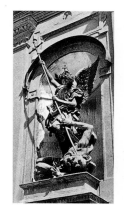

159 후베르트 게르하르트, 〈성인 미카엘〉, 1588, 청동, 미카엘 성당, 뮌헨

바로크 양식

베르니니는 로마 바로크 시대의 가장 중요한 조각가로 머물지 않았다. 그는 희곡을 쓰고, 직접 연극에 출연하고, 무대장치를 고안했으며 게다가 작곡까지 해낸 듯하다.

 운동감, 그리고 공간의 정복이라는 두 주제는 매너리즘 조형작품에서 매우 중요한 요소이다. 조각가들은 전제군주를 위해 장식적 기념조각이라

160 베르니니는 성 베드로 대성당과 성 베드로 광장의 주랑 건축을 맡았다.

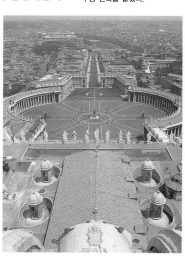

161 잔 로렌초 베르니니,
〈롱기누스 상〉을 위한
테라코타 모델, 하버드 대학
포그 미술관, 매사추세츠,
케임브리지

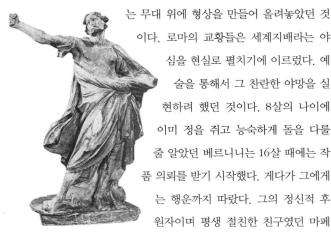

162 잔 로렌초 베르니니,
〈스키피오네 보르게제의
초상조각을 위한 스케치〉
피어폰트 모건 도서관,
뉴욕. (왼쪽)
이 스케치는 흉상이 제작되기
약 20년 전에 그려진 것이다.

163 잔 로렌초 베르니니,
〈스키피오네 보르게제의 흉상〉,
1632, 대리석, 높이 65cm,
보르게제 미술관, 로마,
(오른쪽).

는 무대 위에 형상을 만들어 올려놓았던 것이다. 로마의 교황들은 세계지배라는 야심을 현실로 펼치기에 이르렀다. 예술을 통해서 그 찬란한 야망을 실현하려 했던 것이다. 8살의 나이에 이미 정을 쥐고 능숙하게 돌을 다룰 줄 알았던 베르니니는 16살 때에는 작품 의뢰를 받기 시작했다. 게다가 그에게는 행운까지 따랐다. 그의 정신적 후원자이며 평생 절친한 친구였던 마페오 바르베리니 추기경은 1623년 교황 직위에 오르자 곧바로 성베드로 성당의 건축에 베르니니를 투입했다. 베르니니는 40세 되던 해 조각 작업장의 총책임자가 되었다. 그곳에서 프란체스코 모키, 프랑수아 뒤크누아, 그리고 경쟁자 프란체스코 보로미니 등이 독립적으로 작업하고 있었으나 그다지 유명하지 않은 예술가들은 공동으로 작업했다. 베르니니는 이상적인 작품 구상에 총력을 기울였다. 그는 〈롱기누스 상〉를 위해 제작한 24개의 소형 모델(보체토)을 유명한 독일의 화가이자 저술가인 요아힘 폰 산드라트에게

*베르니니는 소묘를 통해서 끊임없이 모델의 정확한 표현에 접근하려 했다. 그는 자신과 마주앉아 있던 스키피오네 보르게제(Scipione Borghese)의 순간적 특징을 스케치로 잡아내려 했다. 베르니니는 대리석에 밑그림을 그리는 따위의 과정을 거치지 않았다. 그는 몇 해 전 종이 위에 포착해놓은 추기경의 눈빛도 정확히 기억해낼 수 있었다.

보여주었던 듯하다. 이것 중 남아
있는 건 한 점뿐이다(그림161).

　　베르니니는 1622년과 1625년
사이에 스키피오네 보르게제 추기
경의 주문을 받아 이때까지의 작품
을 능가하는 대리석 군상 한 점을
제작했다. 〈아폴로와 다프네〉(그
림164)는 긴장감 넘치는 역동성,
비례미, 육체적이며 정신적인 운
동감 등이 조화를 이루며 훌륭하게
표현되었고 생동감이 넘친다. 자

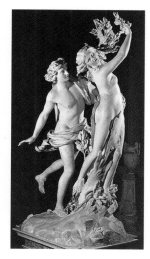

164 잔 로렌초 베르니니,
〈아폴로와 다프네〉, 1622–25,
대리석, 높이 243cm, 보르게제
미술관, 로마

165 잔 로렌초 베르니니,
〈성녀 테레사의 환희〉, 1645–52,
코르나로 가족예배실, 산타
마리아 델라 비토리아 교회, 로마.
아빌라의 성녀 테레사는 환상에서
자신의 심장에 금빛 창을 찌르는
천사를 보고 있다. 그녀는 육체와
정신을 모두 신에 대한 사랑에
내맡긴 채 기절했다. 베르니니는
이를 통해 신비로운 체험을
강렬하게 표현했다. 이 대리석
조각은 극적인 요소와 움직임,
감정으로 충만해 바로크 정신을
완벽하게 재현하고 있다.

신이 사랑한 요정이 나무로 변하는 것을 바라보는 아폴로의 모습에
서는 신의 절대권력이나 폭력성은 더 이상 느껴지지 않고, 오히려
연인의 아름다움과 황홀함이 잘 나타나 있다.

　　이 군상은 고대 조각에서 영감을 받았고, 꽈배기처럼 꼬인 나
선형 구조에서 탈피했다. 베르니니가 20여 년 뒤 제작한 〈성녀 테
레사의 환희〉(그림165)는 산타 마리아 델
라 비토리아 교회의 코르나로 가족예배실
의 건축 개념과 완전히 합일을 이루고 있
다. 1647년 베르니니는 교황의 청동주물
제작소에서 자유로워진 뒤 위기 상황을
겪었는데, 그동안 성 프란키스쿠스의 교
리서를 읽은 후 신비한 신앙 체험을 했다
고 전해진다. 공간에 떠 있듯 표현된 테레
사는 성스러움을 상징하는 황금빛 후광에
둘러싸여 신비한 느낌을 자아내고 있다.
건축과의 통합은 베르니니가 제작한 카테

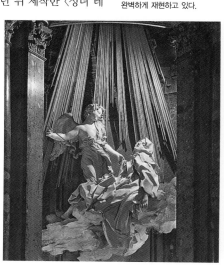

166 로마 성 베드로
대성당의 정면

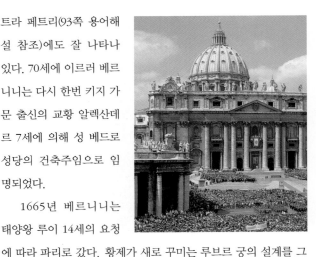

트라 페트리(93쪽 용어해설 참조)에도 잘 나타나 있다. 70세에 이르러 베르니니는 다시 한번 키지 가문 출신의 교황 알렉산데르 7세에 의해 성 베드로 성당의 건축주임으로 임명되었다.

1665년 베르니니는 태양왕 루이 14세의 요청에 따라 파리로 갔다. 황제가 새로 꾸미는 루브르 궁의 설계를 그에게 맡겼기 때문이다. 그러나 루이 14세는 베르니니의 설계도를 거부하고 프랑스 건축가인 클로드 페로의 고전적 설계안을 선정했다. 또한 베르니니가 자신을 위해 제작했으나 20년이 지난 후에야 로마에서 파리로 옮겨질 수 있었던 기마상(그림90)도 유행에 뒤떨어진다고 생각했다. 그럼에도 불구하고 베르니니는 당시 파리의 젊은 조각가들에게 상당한 영향을 미쳤다. 파리의 미술아카데미에서 열렸던 그의 대중 강연회를 통해서가 아니라 작품세계, 즉 베르니니의 손을 거치면 대리석이 마치 밀랍처럼 둔갑해 영혼을 지닌 유기체로 바뀌는 모습에 새로운 세대는 감명을 받았다. 다른 프랑스 작가들과 마찬가지로 오랫동안 이탈리아에서 작업하던 피에르 푸제는 이런 예술적 기교를 극단적 사실주의에 채택함으로써 18세기 조각을 주도하게 된다.

167 피에르 푸제, 〈크로토나의
밀론〉, 1682, 대리석, 높이
270cm, 루브르 박물관, 파리

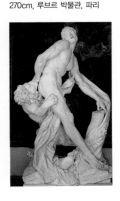

당시 루이 14세는 프랑수아 지라르동에게 높이 7미터의 기마상을 제작하도록 명령했는데, 이 조각은 프랑스 혁명 때 파괴되는 운명을 맞았다. 지라르동은 역동적으로 걷는 말의 모티브에 다시 주목했지만, 말의 움직임보다는 그 모습을 어떻게 재현할지에 더

가치를 두었다. 그는 〈리슐리
외 추기경의 석관〉(그림168)에
서 프랑스 아카데미의 고전적
경향을 대표하는 예술가로서
궁정풍의 절제미와 우아한 정
신적 아름다움을 선보였다. 에
글리제 드 라 소르본에 놓인
이 석관은 루이 13세의 총리로
1642년 세상을 떠난 리슐리외
를 위해 제작되었다. 총리는

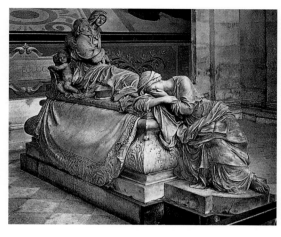

석관의 상판부에 누워 있고 그 옆에 한 여인이 기대 있는데, 이 모
습은 전형적인 피에타 형식과 상당히 유사하다. 그의 발밑에 있는
인물은 그리스도교 교리(doctrina)를 상징한다. 지라르동은 이 모
티브를 니콜라 푸생의 〈마지막으로 제자들에게 기름을 부으시는
예수그리스도〉(그림169)에서 차용했다.

168 프랑수아 지라르동,
〈리슐리외 추기경의 석관〉,
1675–94, 대리석, 에글리제 드
라 소르본, 파리

169 니콜라 푸생, 〈마지막으로
제자들에게 기름을 부으시는
예수그리스도〉 부분, 1644,
스코틀랜드 국립미술관,
에든버러

170 안드레아스 슐뤼터,
〈대선제후의 기마상〉, 1697-1700,
청동, 높이 290cm, 현재 베를린
샬로텐부르크의 에렌호프에
보존 중. 애초에는 성의 건축과
연관성을 가지고 랑엔 다리
위에 세워졌다.

　　17세기 절대주의시대로 접어들면서 유럽 각국의 조각은 로마
의 바로크 양식에서 막대한 영향을 받았음에도 불구하고 '국가'
양식이 지역과 도시마다 독자적인 양식이 발전해갔다. 독일 단치
히 출신의 안드레아스 슐뤼터는 베를린에 〈대선제후의 기마상〉(그
림170)을 세웠는데, 이 조각은 대중에게 정치권력을 선언적으로
보여주고 있다. 슐뤼터는 지라르동의 기념조각 개념을 받아들였
다. 프리드리히 3세의 주문을 받아 프로이센 왕조를 창건한 프리
드리히 빌헬름 제후(1620-88)를 기리는 동상을 제작했다. 이 기
념동상은 슐뤼터가 장식을 맡았던 성 근처의 다리 위에 세워졌다.
슐뤼터는 독일이 통일된 이후 공화국의 궁전이 철거되고 나서 비
로소 재건이 고려된 이 성의 장식을 맡았던 것이다. 그 근처에 노
후한 병기창이 하나 있었는데, 이 건물은 현재 독일역사박물관으

로 개조 사용되고 있다. 슐뤼터
는 병기창으로 쓰이던 이 건물
의 정원에 장식하기 위해 22점
의 〈죽어가는 용사〉 연작(그림
171)을 제작했다. 1705년 바로
크 시대 베를린의 건축장관으
로서 권력을 누리던 슐뤼터는
자신이 설계한 건축물에 대해
기술적인 문제가 끊임없이 제
기되면서 명예가 실추되었다.

171 안드레아스 슐뤼터,
〈죽어가는 용사〉, 1696년경,
병기창 건물의 정원에서 발견,
독일역사박물관, 베를린

결국 1713년 슐뤼터는 베를린을 떠나 러시아 황제를 위해 일했다.

　　당시 유럽 전역에서 군주들은 저택, 도로, 조각과 기념물 그리
고 가구와 장식의 디자인에 자신의 권력을 반영하기 위해 혈안이
되어 있었다. 이런 군주들의 욕망은 당연히 이를 구현할 조각가의
재능을 요구했다. 따라서 조각과 기념물들은 이런 욕구를 충족시
켰지만 동시에 특정 장소가 가지는 임의성에서 예술 형식이 자유
로워지면서 결국 조각 개념의 범위가 확장되기에 이르렀다. 이제
조각은 야외공원, 광장, 분수대에도 설치되었고, 또한 계단, 현관,
정자 등의 건축적 요소와 한데 어우러지게 되었다.

- **컨셉**(Concetto) : 이탈리아어로 '아이디어나 착상, 의견'의 의미를 갖고 있다. 16세기부터 미학에서 쓰이기
 시작한 이 개념은 다양하게 적용될 수 있는 형태적 사고를 의미한다.
- **나선형 구조**(Figura Serpentinata) : 라틴어. 사전적 의미로는 뱀의 또아리나 나선형 구조를 가진 형상을 일컫
 는다. 여러 각도로부터의 정면성을 가지며 나사못이 돌아가듯이 상승하는 형태의 조각 구성을 말한다. 이
 러한 미켈란젤로의 언급은 1585년 라마초가 매너리즘 조각을 설명할 때 최초로 사용했다.
- **카테드라 페트리**(Cathedra Petri) : 잔 로렌초 베르니니가 극적으로 연출한 성베드로 대성당의 예배실 제단.
 그리스도교 역사상 최초의 선지자인 암브로시우스, 아우구스티누스, 아타나시오스, 요한네스 크리소스토모
 스가 베드로의 왕관을 떠받치는 모양을 하고 있다.

로코코 양식

아르카디아(그리스 펠로폰네소스의 지역 이름—옮긴이)는 전원을 꿈꾸는 시인과 미술가에게 다가갈 수 없는 머나먼 이상향이었다. 그러나 풍요롭고 세련된 라이프스타일에 대한 동경이 유행처럼 번지면서 경제도 이를 따라갔다. 제조업체들은 장식용 소형 조각을 대량으로 쏟아냈다. 이 조각들은 자유롭게 감정을 발산하는 목동의 모습을 하고 있었다. 1720년부터 1750년까지 로코코 시대에 들어서자 위에서 언급한 조각의 대량제작 시대에서 탈피하여 진지한 토론을 벌이는 살롱의 전성기로 접어든다. 18세기 중엽까지 유럽인들은 프랑스어로 사고하고 대화를 나눴으며, 프랑스어로 쓰인 책을 읽었다. 파리에서 잉태된 계몽의 빛줄기가 전 유럽으로 퍼져나갔던 것이다. 몽테스키외, 볼테르, 그리고 디드로의 사상은 프랑스혁명의 시금석을 마련했다.

　　그러나 조각가들의 관심은 멀리 떨어진 로마에 가 있었다. 장-바티스트 피갈, 에티엔-모리스 팔코네, 장-앙투안 우동을 비롯한 프랑스 조각가들은 고대와 르네상스, 바로크의 원천이 되었고 끊임없이 새로움을 창조해내는 교황의 도시 로마에서 여러 해를 지냈다. 파리에서 그들을 가르쳤던 샤를-앙투안 쿠아즈보와 장-바티스트 르무안은 흉상조각 분야에서 바로크 시대의 베르니 조각에서 보이던 심리묘사를 더욱 강화했다. 태양왕의 궁정에서 가장 중요한 조각가였던 쿠아즈보는 1688년 〈콩데의 흉상〉(그림172)을 제작했다. 테라코타 모델을 기초로 만든 이 흉상은 콩데의 사후에 완성된 것으로 생각된다. 모델

172 샤를-앙투안 쿠아즈보,
〈콩데의 흉상〉, 1688, 청동,
높이 75cm, 루브르 박물관

의 얼굴을 그다지 미화하지 않는 것은 고대풍의 풍만한 가발, 급격히 꺾은 고개 등 생생하고 사실적인 모습을 하고 있기 때문이다. 약 20년 후 예술가들은 더 이상 조각상에 인위적인 옷주름을 새기지 않았다. 오히려 모델의 얼굴에 정신을 담으려 노력했다. 피갈이 제작한 〈디드로의 흉상〉(그림173)에서는 자비로움보다는 사실적인 느낌이 넘친다. 그에 반해 왕실의 공식 초상조각가 르무안은 절제된 냉정함이 느껴지는 로코코 양식의 고전적 흉상을 제작했다.

레장스 양식(루이 14세의 육중한 직4각형 가구에서 루이 15세 로코코 양식으로 넘어가는 전환기의 장식예술 양식─옮긴이)의 조각가들은 독자적으로 재능을 발휘할 수 있는 신동이 아니었다. 그들은 로마 바로크의 거대한 산맥을 넘고, 이후에는 고전주의자 카노바를 연구해야 했다. 르무안은 장-바티스트 피갈을 처음에는 그저 평범한 재능을 가진 작가로만 생각했다. 피갈은 로마에서 5년 동안 체류한 후 고전적 형식에 정신적인 암시가 넘쳐나는 작품을 발표했는데, 이 작품들에서 보여준 뛰어난 감수성 때문에 왕립 미술아카데미에 입학할 수 있었다. 그의 작품 〈샌들 끈을 묶고 있는 머큐리〉(그림174)를 보면 조각에서 새로운 복합성, 즉 형태에 시간성이 긴밀히 결합되어 있음을 알 수 있다. 피갈은 이 작품에서 그리스 조각가나 베르니니와 달리

173 장-바티스트 피갈, 〈디드로의 흉상〉, 1777, 청동, 높이 42cm, 루브르 박물관, 파리. 철학자이며 《백과전서》의 편찬자인 드니 디드로(1713-84)는 매년 개최되던 살롱전에 대한 글을 써 미술비평의 기초를 처음으로 마련했다. 1765년과 1767년 사이에 사실주의 개념을 주창하며 빙켈만이나 정통 고전주의자들과 열띤 논의를 벌였다. 그는 다음과 같이 언급하기도 했다. "내가 보기에 고전을 연구하는 목적은 자연을 잘 관찰하는 방법을 배우기 위해서다."

174 장-바티스트 피갈, 〈샌들 끈을 묶고 있는 머큐리〉, 1739, 대리석, 높이 58cm. 이 모델은 원래 〈메시지를 전하는 비너스〉와 한 쌍을 이루어 제작될 대형 조각상의 습작이었다.

동작 묘사에서 다음의 세 가지 주목할 점을 제시한다. 첫째 두 손이 발에 닿아 있고, 둘째 모델의 시선과 관심이 다른 곳을 향하고 있어 샌들을 묶는 행위 자체가 하찮은 일이라는 것을 더욱 명확하게 하고, 셋째 유달리 한쪽 다리를 뒤쪽으로 멀리 뻗치고 있다는 점이다. 피갈의 작품에서 느껴지는 사실주의에 대한 관심은 볼테르를 나체로 표현하려 했던 발상에서 극명하게 드러난다. 1770년 네케르 부인이 연 연회에서 디드로와 달랑베르를 비롯한 철학자들은 볼테르를 기리는 동상 제작을 위해 모금하기로 결정했다. 작품을 의뢰 받은 피갈은 당시 사람들을 깜짝 놀라게 할 작품구상을 제시했다. 당시에는 살아 있는 문학가를 나체로 묘사한다는 것은 상상조차 할 수 없는 일이었다. 대중들에게 외면당할 것이 뻔했던 그의 발상은 오귀스트 로댕의 〈빅토르 위고 상〉을 훨씬 앞질렀던 셈이다. 볼테르 본인마저도 자신을 세인들의 웃음거리로 만들 게 틀림없던 이 작품 구상에 상심하고 격분했다고 한다.

피갈은 성공을 거두었으나 그의 작품들이 시대의 취향과 기호에 부합했던 것은 아니었다. 오히려 르무안 문하에서 함께 배운 에티엔–모리스 팔코네의 우아한 작품이 훨씬 더 사람들의 환영을 받았다. 팔코네는 퐁파두르 부인 덕분에 1757년부터 1766년까지 세브레 도자기회사의 총책임자로 임명되어 내실에 어울릴 법한 우아한 소형 조각상을 만들었다. 뒤 바리 부인이 구입했던 1759년 살롱 출품작 〈목욕하는 여인〉(그림175)은 대단히 인기가 높았고, 즉시 대량으로 복제되었다. 하지만 팔코네 자신은 오랫동안 미술계의 아웃사이더로 지내야 했다. 그는 30세가 되어서야 계몽시대의 저술에 빠져들고 당대의 담론에도 가담하기 시작했다. 팔코네는 디드로와의 친분을 통해 1766년 러시아 황후의 궁정조각가로 초청되었으며, 그곳에서 〈표트르 1세의 기마상〉 등 기념조각 제작에 참여했다.

175 에티엔–모리스 팔코네, 〈목욕하는 여인〉, 1759, 대리석, 높이 82cm, 루브르 박물관, 파리. 한 쌍의 조각상은 나중에 프리드리히 2세에게 헌정되었다.

사실주의가 가미된 고전으로 돌아가려는 경향은 장-앙투안 우동의 작품에서 명확하게 드러난다. 우동은 로마 미술아카데미의 장학생으로서 고전에 대한 연구와 해부학에 몰두했다. 그가 1766년에 제작한 카르투지오 수도회(1084년 쾰른에서 설립된 카톨릭의 수도회로 고독한 은둔자 생활과 수도원의 공동생활을 병행함——옮긴이)의 설립자를 묘사한 〈성인 브루노〉(그림176)는 외경심을 불러일으키는 엄청난 크기의 조각상이다. 이 조각상은 고전적 엄격

176 장 앙투안 우동, 〈성인 브루노〉, 1766-67, 대리석, 높이 315cm, 산 마리아 데이 안젤리 성당, 로마

함 때문에 고전주의 시대를 연 가장 중요한 작품으로 꼽힌다. 이에 비해 그가 나중에 제작한 〈볼테르 초상조각〉(그림177)은 고전적인 옷자락 묘사와 인물의 개성적인 표현을 잘 접목한 작품으로 평가된다.

고귀한 단순미, 정적인 숭고함

177 장-앙투안 우동, 〈볼테르 초상조각〉, 1779-81, 대리석, 높이 165cm, 코메디 프랑세즈, 파리

18세기 말과 19세기 초 피갈, 팔코네, 우동, 베르텔 토르발센, 크리스티안 다니엘 라우흐를 비롯해 파리, 코펜하겐, 베를린에서 로마로 온 젊은 학자들은 살롱과 예술가단체에서 아카데미와 수집가들이 긴밀히 연결되어 있음을 잘 알고 있었다. 1785년 당시 22세이던 고트프리트 샤도는 프랑스 로코코 양식에 정통한 프로이센의 궁정조각가 타사르트의 작업장에서 나와 로마로 향하던 무렵 한 개인 누드드로잉 학교를 자주 방문했다. 얼마 안 있어서 그는 고전주의 조각의 대표 작가인 안토니오 카노바의 작업실에 들어갔다.

178 요한 고트프리트 샤도,
〈무용수〉, 1822, 밀랍 보체토,
35×10×11cm, 국립박물관,
베를린.

179 요한 코트프리트 샤도,
〈자소상〉, 1790~94년경,
점토소성, 41×22×25cm,
국립박물관, 베를린

그곳에서 경험한 신앙심이 샤도에게 중대한 전환을 가져왔다. 카노바는 바로크 양식의 열정에 반대하는 입장을 고수했으며, 고전에 대한 연구를 통해서만 정제된 자연의 아름다움에 다다를 수 있다고 주장했다. 이는 1763년 로마와 인근의 고대유적 연구 감독관으로 임명된 빙켈만의 견해와 근본적으로 일치한다고 볼 수 있다. 근대고고학의 창시자인 빙켈만은 미술의 역사를 철학적으로 광범위하게 고찰했으며, 고전의 수용을 열렬히 지지했다. 타계한 프리츠 타사르트의 뒤를 잇기 위해 청년 샤도는 2년의 로마 체류를 마치고 베를린으로 돌아왔다. 1788년 노령의 궁정 조각가 프리츠 타사르트가 세상을 떠나자 새로운 황제 프리드리히 빌헬름 2세는 조각을 의뢰할 공식 예술가를 젊은이로 교체하려 했다. 작가 테오도르 폰타네는 베를린 조각학교의 설립자를 "저속함과 아름다움, 경직된 형태와 부드러운 주름 잡기, 프로이센의 군국주의와 고전적 이상주의를 한데 결합시키고자 했던 이중적 인물"로 묘사했다.

기념조각의 대가로 유명했던 샤도는 인체의 동작을 연구하기 위해서 밀랍 보체토(그림178)를 제작했다. 하지만 이 소형 모델은 카노바의 냉정한 고전주의와 거의 관련이 없어 보인다. 그가 역시 제작한 2인 조각상 〈프로이센의 루이제, 프리데리케 공주〉(그림180)는 두 여인의 자연스러운 모습 때문에 호평을 받았다. 그러나

작품이 완성되기 직전인 1787년 두 공주의 부친이 세상을 떠났다.

그 뒤를 이어 왕위에 오른 새 황제는 자신의 부인과 처제를 경박하

게 표현한 이 작품이 마음에 들지 않았다. 프리데리케의 정숙하지

못한 품행이 다시 떠올랐기 때문이었다. 프리데리케는 젊은 나이

에 남편이 세상을 뜬지 얼마 되지 않아 네 번째 임신을 했고, 뱃속

의 아기가 6개월 되었을 때 연인이던 졸름스-브라운펠스의 왕자

와 결혼했다. 한때 정숙함의 상징으로 호평을 받았던 이 대리석

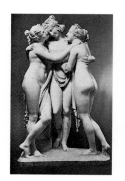

180 요한 고트프리트 샤도, 〈프로이센의 루이제, 프리데리케 공주〉, 1795-97, 대리석, 높이
172cm, 국립박물관, 베를린

181 안토니오 카노바, 〈3자매 여신〉, 1817, 대리석, 에르미타슈 박물관, 상트페테르부르크

182 행인들이 잉크로 얼룩진
조각상을 보고 놀라는 모습,
목판인쇄, 《일뤼스트라시옹
(L'Illustration)》발췌, 1869,
국립도서관, 파리

183 장-바티스트 카르포, 〈춤〉,
1869, 돌, 420×298cm,
오르세 박물관, 파리

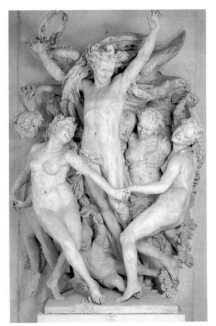

군상은 조각가의 아틀리에에서 자취를 감췄다. 샤도는 1805, 6년
쓴 자서전에서 다음과 같이 당시의 애통한 심정을 밝혔다. "그 조
각은 상자 속에서 서식하던 쥐들의 오물에 더럽혀졌다. 대리석에
는 지저분한 얼룩이 남았다." 이 조각은 1893
년 비로소 베를린의 슈타트슐로스 궁전에 전
시되었고 일반에게 매우 제한적으로 공개되
었다.

고전으로부터의 작별

고전주의자들은 당시 근대의 시작을 알리는
산업혁명의 시작과 사회, 정치적 긴장감을 제
대로 인식하지 못했다. 신적(神的) 이상의 상
징으로서 인간의 형상은 여전히 관습을 따랐
다. 그러나 대부분의 조각가들이 가졌던 생각
과 관심은 좀 달랐다. 파리의 오페라극장 같
은 건물은 시민의 기금으로 운영되었고, 따라
서 대중들의 비판적 시선을 받았다. 1869년

일반에게 첫선을 보였던 장—바티스트 카르포의 〈춤〉(그림183)은 당시 공공조각이 엄수해야 했던 규칙을 위배했기에 상당한 논란을 일으켰다. 이 작품의 구조도 좌우 대칭적이거나 명확하지 않았다. 작품의 윤곽선 역시 기하학적인 구조를 형성하고 있지도 않았다.

유연하게 춤을 추는 신체가 아니라 이 조각에서 풍기는 강렬한 육감적 분위기에 급기야는 누군가 여신상 허리에 잉크병을 던지는 사건이 벌어졌다. "이 작품에서 부도덕성과 음탕한 와인 냄새가 풍기는 듯하다"처럼 대부분의 기자들은 이 조각상의 성적인 면을 강조하는 기사를 썼다. 반면, 《피가로》지의 유진 베르메르시는 카르포의 작품에 극찬을 보냈다. "비로소 살덩어리, 현대적인 힘과 형태를 보여주는, 생명력 있고 열정적이며 전율을 일으키는 작품이 탄생했다. 이제야 예술가들은 고대 박물관에서 베낀 여인들의 모습이나 폐허 속에서 흩어져 뒹굴던 편린을 이어붙인 작품이 아닌, 또한 먼 옛날 멸종되어버린 짐승처럼 느껴지는 그런 조각상이 아닌, 진정한 이 시대의 정신을 보여주는 작품을 등장시켰다. 이는 피디아스나 클레오메네스, 프락시텔레스의 손을 통해 창조된 여인들이 아니다.……절대 아니다! 이 여인들은 19세기의 여인이며 우리가 알고 있는 여인들, 즉 1869년 파리에서 만날 수 있는 그런 여인들이다."

카르포는 동료들처럼 로마에 머물렀으며, 베르니니로부터 돌덩이에 생명력을 불어넣는 방법을 배웠다. 그러나 〈춤〉에서 무희의 자유분방한 모습을 사실적으로 묘사한 점은 비슷한 작품을 어디서도 찾을 수 없을 정도로 독특하다. 오직 스승이던 프랑수아 루데가 1792년 제작한 〈의용군의 진군〉(그림184)에서 유일하게 무희의 역동성과 사실감이 보일 뿐이다.

184 프랑수아 루데, 〈1792년 의용군의 진군〉, 1833–36, 돌, 높이 1,270cm, 개선문의 부조, 파리

1804-15
보나파르트 나폴레옹
프랑스의 황제 재위

1814
조지 스티븐슨 최초의
증기기관차를 만듦.

1821년경
산업사회로의 전환.

1848
프랑스, 독일, 오스트리아에서
시민혁명 발발.

1867
오토 폰 비스마르크
독일 수상으로 선출됨.

1871
프로이센-프랑스 전쟁에서
프로이센이 승리하고,
독일 제국이 건립됨.

1876
독일 사회민주당의 기관지
《포어베르츠(Vorwärts)》가
처음으로 발간됨.(1955년
부터 본에서 발간된 주간지로,
1876년 W. 리브크네히트가
최초로 발간.)

독일연방의 거의 모든 도시에는 비스마르크의 동상이나 빌헬름 황제의 기마상이 세워졌다. 이것들은 역사의 잔존물로써 향수를 불러일으키거나 당시 이 조각상이 가졌던 의미를 오늘날도 여전히 보여주는 듯하다. 여기에는 어떤 인물이 국가에 남긴 공적을 기리기 위한 기념조각에서 시작되어 독일제국의 선전으로 끝나버린 기념조각의 역사가 반영되어 있다.

아카데미에서 교육을 받았던 조각가들에게 기념조각 제작은 중요한 과제였다. 1800년경에는 약 18점의 공공조각이 세워진 데 비해 1883년에 이르면 그 수가 800점으로 대폭 늘어난다. 대부분 예술적 가치가 떨어지는 이런 조각이 과잉 공급된 것은 한편으로는 독일연방이 100여 년 만에 통일을 이루었고, 다른 한편으로는 예술의 계몽적 역할을 과신한 결과라고 할 수 있다. 이 현상은 예술적 논의와 관련 없는 것들에 대한 장려책이었다고 해석된다. 하지만 오늘날에도 목적을 위해서 기념조각을 이용하는 사례를 얼마든지 찾을 수 있다.

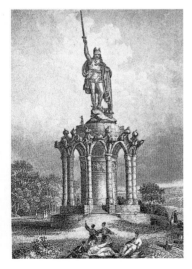

국가적 차원의 기념조각

독일의 데트몰트 인근 토이토부르거 산에는 높이가 50미터에 달하는 헤르만 왕자의 조각상이 하늘로 솟아 있다. 1819년부터 1875년까지 조각가 에른스트 폰 반델은 의뢰도 받지 않은 이 기념조각(그림 185)의 구상과 제작에 모든 열정을 쏟았다. 헤루스케(독일의 고대 종족으로, 토이토부르거 학살에서 승리해 로마로부터 자유를 되찾음—옮긴이)의 헤르만은 로마 제국 시대에 게르만족을 해방시킨 전

185 에른스트 폰 반델, 〈헤르만의 동상을 위한 구상〉,
카를 슐뤼쿰의 드로잉, 1840년

설적인 영주였다. 1815년 이후부터 헤르만은 국가의
주체성을 상징하는 인물로 떠올랐다. 하인리히 폰
클라이스트가 쓴 희곡 〈헤르만의 살육〉도 이러한 정
치적 배경에서 씌어졌다. 해방전쟁 이후 1813-14년
독일에서는 나폴레옹에게 짓밟힌 독일의 주체의식을
강화하기 시작했고, 1835년 그에 따른 구체적 계획
이 최초로 수립되었다. 헤르만 기념조각 추진위원회
는 이 무렵 대중에게 전단과 석판화를 배포해 관심을
불러일으켜 동상 건립의 기초를 마련했다.

186 프레데릭-오귀스트
바르톨디, 〈자유의 여신상〉,
1871-84, 철골조 위에 청동을
입힘, 높이 46m, 리버티 섬,
뉴욕

경고하듯이 높이 치켜든 영주의 팔은 엘자스의
콜마르 출신 조각가 프레데릭-오귀스트 바르톨디가 타의 추종을
불허하는 상징적 조형물을 탄생시키는 데 영감을 주었을지도 모를
일이다. 세계를 비출듯이 횃불을 들고 있는 〈자유의 여신상〉(그림
186)은 프랑스가 독립 100주년을 맞이한 미국에 기증하기 위해
1871년과 1884년 사이에 제작되었다. 46미터의 높이에 300개의
청동 조각을 이어붙인 이 거대한 동상은 구스타브 에펠이 고안한

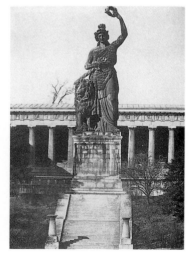

대형 철제 구조 덕분에 견
고하게 제작될 수 있었다.
뉴욕에 있는 〈자유의 여신
상〉은 구체적 인물을 묘사
하기보다는 자유의 이미
지를 상징적으로 보여주
고 있다. 이보다 조금 이
전에 뮌헨에 세워진 〈바바
리아 상〉(그림187)은 바이
에른의 이상을 표현하고
있다.

187 루트비히 폰 슈반탈러,
〈바바리아 상〉, 1837-48, 청동,
높이 18m, 좌대 8.92m,
테레사 공원, 뮌헨

미국으로 전파된 기념조각

19세기 말 절정기에 이른 동상 제작업은 미국 등지의 새로운 판로 개척이 절실했다. 이미 유럽의 많은 도시들은 다양한 기념조각으로 넘쳐났기 때문이다. 1876년 필라델피아 만국박람회에서 독일은 보잘것없는 성과를 거두었다. 《나치오날－차이퉁 (National－Zeitung)》지에 "독일은 편협한 애국적 모티브밖에 표현할 줄 모른다"는 기사가 실릴 정도였다. 독일의 통신원들은 "흡사 대대병력이 행진하는 듯한 게르마니아, 보루시아의 황제와 황태자를 보고 수치스러움을 느꼈다"고 전했다.

188 루돌프 지머링, 〈조지 워싱턴〉, 1897년 제막, 청동, 1929년부터 벤저민 프랭클린 파크웨이, 필라델피아

그럼에도 불구하고 베를린 출신의 루돌프 지머링은 1878년 펜실베이니아의 필라델피아 시가 주관한 조지 워싱턴 기념동상 제작 공모에 당선되었다(그림188). 미국인들은 10년간의 협의와 조정을 거쳐 기마동상이 "충분히 미국적으로" 표현되도록 관철했다. 그들의 바람에 부합하는 기념조각이 1897년 마침내 모습을 드러냈다. 당시 기마상의 절대기준이었던 라우흐의 〈프리드리히 2세의 기마상〉(그림189)과 비교했을 때 조지 워싱턴 동상은 조형예술적인 면에서 그 차이를 분명하게 알 수 있다. 라우흐가 기념

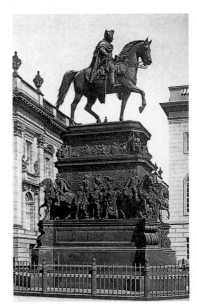

189 크리스티안 다니엘 라우흐, 〈프리드리히 2세의 기마상〉, 1839-51, 청동, 높이 566cm, 적갈색 화강암, 좌대 높이 784cm, 운터 덴 린덴, 베를린

조각상의 고전적 구성방식(하단부에는 역사적 사건, 좌대에는 국가와 대중, 그리고 상단부는 통치자나 정치지도자를 배치)에 충실했던 반면, 지머링은 동상의 하단부를 위해 베를린 동물원에서 버팔로와 순록을 유심히 관찰했다. 의례적으로 강물의 수호신이 등장하던 자리에는 인디언을 배치했다.

　미국에서는 베를린 조각학교의 조각품을 복제해달라는 주문이 많이 있었던 것 같다. 아우구스트 키스의 〈아마존 여전사상〉(1839)과 알베르트 볼프의 〈사자와 싸우는 전사〉(1847) 등 원래 베를린 구(舊)박물관의 입구에 세워져 있던 조각상의 복제품이 1893년과 1928, 1929년에 각각 필라델피아 미술관의 입구에 놓였다(제작연도를 보면 원작의 제작시점보다 이후라는 사실이 드러난다). 더 나아가 미국에 거주하던 독일계 이민자들은 독일 시인들의 동상을 복제하여 건립하는 계획까지 세웠다.

190 에른스트 리첼,
〈레싱의 동상〉, 1848-49, 청동,
높이 265cm, 좌대 315cm,
레싱 광장, 브라운슈바이크

"정신적인 영웅들"과 복식논쟁

베를린에서는 괴테 탄생 100주년을 기념해 세워진 괴테와 실러 동상이 전 독일인의 감동을 불러일으켰다. 당시 독일은 1848년 혁명의 실패와 보수세력의 승리 이후 국민들의 정신적 화합이 진정으로 요구되었다. 독일을 대표하는 조각가로 존경받던 샤도의 뒤를 이은 라우흐—사실 샤도의 명성은 라우흐에 의해 무색해짐—는 1849년 고전풍 복식을 걸친 두 시인을 점토 모델로 제작했다. 라우흐의 제자 에른스트 리첼은 1857년 모

191 에른스트 리첼,
1859년 제작된 괴테와 실러 동상
2번째 복제품

192 요한 고트프리트 샤도,
〈한스-요아힘 폰 치텐 장군의
동상을 위한 모델〉, 1790-91,
청동, 높이 77cm, 국립박물관,
베를린
아래: 페터 하스의 판화. 루이
세루리에의 소묘를 기초로 제작.

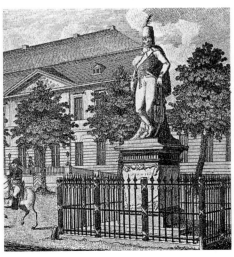

델의 복장을 현대적으로 바꾼 작품을 다시 한번 바이마르에서 발표했다(그림191). 이전에 그는 브라운슈바이크 지역에 위치한 〈레싱의 동상〉(그림190)에서도 고대의 복식을 따르기보다 사실적으로 묘사하기로 결심했다. 헤겔도 저서 《미학》에서 당시 별로 중요하지 않아 보이는 복식논쟁에 대해 논평했다. 그는 흉상에서 옷깃이 보여야 할지의 여부가 중요한 것이 아니라고 생각했다. (단지 정확하게 복식을 나타내는 것이 필요하다는 입장을 갖고 있었다.)

복식논쟁은 18세기 중반 이후 점점 격렬해졌다. 이 논쟁은 나체의 신상이나 고대의 복식을 고집했던 고전주의자들의 완고한 태도에서 비롯되었다. 고전주의에서 사실주의로, 토가(고대 로마인들의 긴 상의—옮긴이)에서 제복으로의 변화는 7년 전쟁(1756-63)에 참전한 프로이센 장교들을 기리는 동상 6점에서 분명하게 확인할 수 있다. 이 동상들은 베를린의 빌헬름 광장에 세우기로 계획되었다. 제일 먼저 제작된 쿠르트 크리스토프 폰 슈베린의 동상(1769)과 한스 카를 폰 빈터펠트의 동상(1777)은 모두 고대 로마풍의 의상을 입고 있다. 하지만 그 후에 궁정건축가 타사르트가 만든 제임스 폰 카이트 동상(1876), 프리드리히 빌헬름 폰 자이들리츠 동상(1789)은 동시대의 제복을 입고 있다. 이 옷차림을 통해서 동상의 주인공이 정확하게 어느 시대의 인물인지를 알 수가 있게 되었다. 샤도는 마지막으로 한스-요아힘 폰 치텐의 동상(1794, 그림192)과 안할트-데사우의 레오폴트 영주 동상(1800)에서 인물의 복식뿐만 아니라 관상을 강조했다. 괴테는 《프로필렌(Propyläen)》에서 "보편적 인간상"이

"독일성"의 강요에 의해 사라져버렸다고 불평했
다. 괴테와 샤도는 로스토크 시의 블뤼허 기념조
각 공청회에서 정반대의 입장을 내세웠다.

기념조각 예찬

칸트가 언급했듯이 고전주의가 시작될 무렵 조각
은 미성숙한 인간들을 구원할 도덕적 명제의 전
령(傳令)이 되었다. 성인에 대한 예찬이 천재에
대한 찬미로 바뀐 셈이다. 인간이 교육으로 변화
될 수 있다는 새로운 믿음이 보급되면서 기념조
각상은 덕목을 전달하는 도구로 여겨졌다. 공원

이나 정원에서는 완벽한 자연과 완벽한 지성을 합일시키려는 노력

193 라이프니츠의 흉상이
세워져 있는 원형 사원,
하노버 헤렌하우스 성의 정원,
작자미상의 동판화, 1760.

들이 나타났다. 따라서 완벽한 지성을 가졌다고 평가되는 인물의
동상이나 흉상이 공원에 들어섰다(그림193). 앞에서 본 7년 전쟁의
장교 동상은 군주가 아닌, 공공장소에 세워진 최초의 기념조각이
었다. 그러나 이 동상을 만든 작가들은 이 장교들을 계몽시대에 널
리 알려진 고결한 영웅으로 일관되게 이해했다.

 낭만주의가 도래하면서 애국주의도 널리 확
산되었다. 싱켈이 설계한 크로이츠베르크의 기념
비(1821년에 세워졌고 조각은 1826년에 완성됨.
그림194)에는 독립전쟁에서 거둔 중요한 승리를
상징하는 12개의 고딕 양식 조각이 설치되었다.
이 기념비는 국민들에게 애국심을 호소하기 위한
목적에서 만들어졌다. 독일의 이상주의, 즉 현실
과 이상의 조화로운 융화는 샤른호르스트 장군과

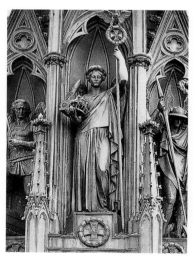

194 〈파리의 수호신〉, 1824–25. 크리스티안 다니엘 라우흐가 구상하고
카를 프리드리히 싱켈이 만든 크로이츠베르크의 12조각 중 하나이다.

빌로의 기념조각에서 구체적으로 확인된다. 이것은 1822년 구(舊) 경비병의 조각상(169쪽 참고)에도 나타나 있다. 비더마이어 시기 (19세기 중엽 루트비히 아이히로트의 풍자만화에 등장하는 인물에서 유래한 예술양식—옮긴이)에 새로운 기념조각이 등장했다. 제 3계급을 대표하는 시민들 즉 학자, 발명가, 의사, 사업가들이 프록 코트 차림에 학식을 뽐내듯 자신의 학식이나 사업을 상징하는 물건을 손에 든 조각이 제작되었다. 이런 자연인의 이미지는 조각으로서 그리고 표제로서 너무나 단순했기 때문에 그다지 오래 지속되지 못했다.

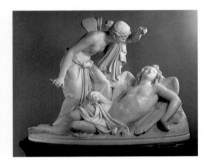

195 라인홀트 베가스,
〈아모르와 프시케〉, 1857,
대리석, 97×124cm,
조각박물관, 베를린

196 라인홀트 베가스, 〈비너스와
아모르〉, 1864, 청동,
높이 55.8cm, 바이에른
주립회화박물관,
뮌헨 노이에 피나코텍

비스마르크와 빌헬름 황제

라우흐의 가장 어린 제자 라인홀트 베가스(1831–1911)는 황제의 이미지에 걸맞은 장중함을 창조해냈다. 베가스는 초기에는 고전주의적 경향을 보이다가, 바로크 양식의 생동감을 발견하고 이를 사실주의 양식과 접목했다. 그는 1856–57년 처음으로 로마에 체류하는 동안 대리석으로 〈아모르와 프시케〉(그림195)를 만들었고, 10년 후에는 〈비너스와 아모르〉(그

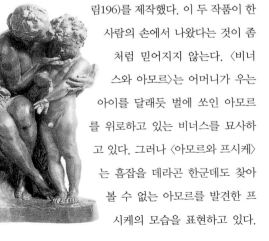

림196)를 제작했다. 이 두 작품이 한 사람의 손에서 나왔다는 것이 좀처럼 믿어지지 않는다. 〈비너스와 아모르〉는 어머니가 우는 아이를 달래듯 벌에 쏘인 아모르를 위로하고 있는 비너스를 묘사하고 있다. 그러나 〈아모르와 프시케〉는 흠잡을 데라곤 한군데도 찾아볼 수 없는 아모르를 발견한 프시케의 모습을 표현하고 있다.

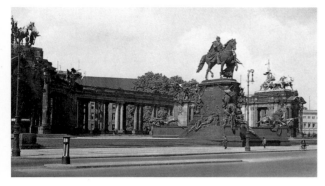

197 라인홀트 베가스,
〈빌헬름 1세의 기념동상〉,
1892–97, 청동.
베를린에 세워졌으나
소실되었다.

이 조각은 이런 신화적 이야기를 사실적인 인물로 표현하고 있다. 그럼에도 불구하고 이 조각상에는 고전적인 아름다움과 근접하지 못할 무엇인가가 깃들어 있다. 베가스가 만든 〈빌헬름 1세의 기념동상〉(그림197)은 1892년에서 1897년까지 세워져 있었지만 현재는 사라지고 없다. 이 동상에서 황제는 슐뤼터의 〈대선제후의 기마상〉(그림170)과 비슷하게 준마의 안장 위에 앉은 승리한 영웅의 모습으로 묘사되어 있다. 베가스가 마지막으로 제작한 대형 기념상인 〈비스마르크 동상〉(그림198)은 한때 베를린의 국회의사당 앞에 세워져 있었다. 이 동상은 '철혈 재상' 비스마르크를 지나치게 초인적인 인물로 예찬하고 있어서 그의 인간적인 면모를 찾아보기 힘들다. 실물보다 큰 비스마르크 동상 주위로 상징적 형상들이 둘러싸면서 더욱 거대한 힘을 가진 대상처럼 보이게 한다. 이와 유사한 빌헬름 황제와 비스마르크 재상의 동상이 독일 전역의 도시들에 들어섰다. 다양한 부류의 주문자들이 비용을 댄 이런 동상들은 부유한 중산층의 자신감을 내비치고 있다.

198 라인홀트 베가스,
〈비스마르크 동상〉. 1897–1901,
청동. 이전에는 국회의사당 앞에
세워졌으나 현재 베를린 암
그로센 슈테른으로 옮겨졌다.

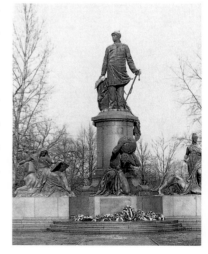

　빌헬름 2세는 동상을 국가선전의 도구로 이

200 미셸리 형제 회사 광고,
베를린, 1889년.
빌헬름 2세의 흉상에 대한
광고가 눈에 띈다.
(상아 또는 석고로 78cm의
실물크기 흉상을 만들어
드립니다. 상아는 48마르크,
석고는 24마르크,
5마르크를 더 내시면
벽에 부착할 수 있는 콘솔까지
드립니다. 14가지 다른 크기로
만들어드립니다.
외투를 걸치거나 제복을 입은
황제의 모습도
주문하십시오—옮긴이).

용한 최초의 독일 황제였다. 그는 1895년 36회 생일을 맞이하여 지게스 알레('승리의 대로'라는 의미의 거리로 베를린 티어가르텐 인근—옮긴이)에 총 32점의 브란덴부르크 – 프로이센 황제 동상을 제작해 설치하라고 명령을 내렸다. 1902년에는 로마에 괴테의 동상을 선물함으로써 독일 문화의 우월성을 외국에 과시했다.

199 "조각상의 크기를 줄여주는 기계",
노악 주물공장으로 추정됨, 베를린, 1912.
사진에는 알베르트 후스만의 작품, 〈아마존
여전사〉가 축소되는 과정을 보여주고 있다.

전통적 기념조각의 종말

19세기 말에 접어들자 빌헬름 2세의 흉상도 다양한 형태로 제작, 판매되기에 이르렀고, 이로 인해 기념조각은 소형 장식품으로 전락했다. 베가스로 인해서 다시 한번 위상이 높아졌던 네오 바로크 시대의 황제상 제작은 당시 이미 비판의 도마 위에 올라가 있었다. 조각보다는 저술에 더 열정을 쏟았던 아돌프 폰 힐데브란트는 1889년 빌헬름 1세 동상에 대한 전국 공모전이 열린 후에 과연 기마상이 국가적 차원의 기념조각으로 여전히 합당한 표현방식인지 의문을 제기했다. 이 의문은 예술 과제는 예술적인 방식으로 해결해야 하는 게 아닌지의 질문으로 귀결되었다. 아돌프는 자신의 건축적 논리를 잘 보여주는 빌헬름 황제의 기

201 아돌프 폰 힐데브란트,
〈베를린의 빌헬름 2세를 위한
기념관 구상〉, 1889

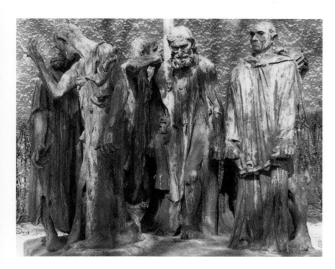

202 오귀스트 로댕,
〈칼레의 시민〉. 1886-87,
청동, 210×190×140cm,
로댕 미술관, 파리
(복제품은 칼레, 런던, 바젤,
도쿄에 있다)

념관을 위한 건축 구상(그림201)을 발표했다.

기념조각의 민주화 바람은 프랑스에서도 일었다. 1886, 87년 오귀스트 로댕은 〈칼레의 시민〉(그림202)을 통해서 커다란 사회적 반향을 불러일으켰다. 원래 시에서는 그 지방의 영웅으로 추앙받던 유스타쉬 드 생-피에르를 기념하기 위한 작품을 의뢰했다. 그는 1347년 영국의 에드워드 3세로부터 1년 동안 칼레를 점령한 후에 귀족 6명의 목숨을 내놓으면 시에 더 이상 해를 주지 않겠다는 약속을 받아내 명성을 얻었다. 유스타쉬는 원로의 자격으로 그 희생자 무리를 이끌었다. 하지만 결국에는 만삭의 몸이었던 영국의 왕비가 왕자를 순산하면서 극적으로 사면을 받게 되었다. 로댕은 인물 하나하나를 묘사하는 데서 만족하지 않고, 도시 전체를 뒤덮고 있던 절망을 형상화하는 군상을 제작했다. 이 인물들은 당시의 현실을 말해주듯 절망적이고 측은한 모습을 하고 있다. "모자도 쓰지 않고 맨발의 차림으로 목에 교수형 올가미를 건 채 도시와 요새의 열쇠를 손에 쥔 모습이었다." 로댕은 하나의 관점에만 가치를 부여하려는 자세를 부정했다. 서로 연관성이 없어 보이는, 인물

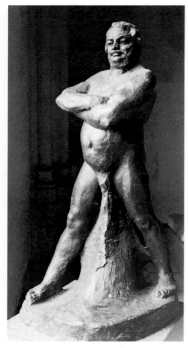

203 오귀스트 로댕, 〈발자크〉,
1897, 석고, 로댕 미술관, 파리

들의 시선들은 모든 각도에서 정확하게 계산되었
다. 로댕은 또한 좌대를 만들지 않았는데, 이를 통
해서 관람자들과 동상의 위계를 허물었다. 로댕이
관습에 대해 전면적으로 도전장을 내밀자, 시에서
는 1895년에 동상을 높은 좌대 위에 올려놓은 다
음 리셰리우 광장으로 이전 설치해 사태를 무마하
려 했다. 1924년 원래의 자리로 동상이 다시 옮겨
지고 나서야 좌대 역시 제거되었다.

 관습에서의 탈피는 로댕이 이후에 제작한 다
른 작품들에서 더욱 명확하게 드러난다. 로댕은
더 이상 지배자의 영리나 조각상 제작의 목적성
따위에 봉사하지 않고, 사회 계층의 주체성을 대
변할 수 있는 작품들을 제작하기 시작했다. 1891
년 문인협회는 그에게 1850년에 타계한 초대 회장
오노레 드 발자크를 추모하는 기념조각상 제작을
의뢰했다. 로댕은 발자크의 문학작품에 심취했고, 20점이 넘는 두
상 습작을 만들었는데, 당시 발자크의 옷을 지어주던 재단사에게
정확한 신체치수를 문의하는 세심함을 보이기도 했다. 로댕의 이
러한 수고로 시인 발자크가 옷을 입고 있는 모습이 사실적으로 묘
사된 작품이 일단 완성되었다. 다음 단계에서 로댕은 사람의 나이
를 감추거나 속일 수 있는 의복 자체를 부정하기 시작했다. 그는
팔짱을 낀 채 잔뜩 어깨가 긴장된 근육질의 〈발자크〉(그림203)를
만들었다. 의뢰인들은 이 작품에 실망했다. 최종판에서도 발자크
는 작업복으로나 걸쳤을 법한 외투를 입고 있다. 에두아르 트리어
는 로댕이 시인의 모습을 "육중하고 높이 솟은 돌덩이"로 탈바꿈
시켰다고 말했다. 로댕은 주문을 받고 7년이 지난 뒤에 자신의 구
상(로댕 자신이 가장 훌륭하다고 여겼던 구상)을 문인들에게 제출

할 때 신랄한 비판을 받아야 했다. 1939년에 이르러서야 세상은 3미터가 넘는 이 대작(그림204)을 수용할 수 있을 정도로 성숙해졌다.

로댕은 황홀경에 빠진 듯한 이 천재 문인의 모습을 담기 위해 노력했다. 즉 사회의 모든 부분들을 하나씩 재구성해 동시대인들과 후대인들을 혼란에 빠뜨린 발자크의 선지자적 이미지를 충실하게 표현하려 했다. 발자크는 1831년 한 저술을 통해서 '예술을 위한 예술', 즉 예술가의 자아표현이 가장 중요한 의미를 갖는다는 이론을 발표했다. 발자크의 단편소설 〈미지의 걸작〉에서 노화가 프레노페르는 10년 동안이나 카트린 레스코의 초상화를 작업한다. 노화가가 초상화를 공개했을 때 친구들은 선과 색이 한데 뒤엉켜 있는 가운데 오직 한쪽 발이 돌출해 있는 듯한 작품을 발견한다. 이 이야기는 다음 세대의 작가들에게 오랫동안 영향을 미쳤다. 예를 들어 파블로 피카소는 1927년 화상 볼라르를 위해 이 이야기를 희화한 적도 있다. 피카소는 한 조각가의 작업실에 두 개의 장면을 설정했다. 예술가들이 주인공으로 등장하는 소설은 또한 독자들의 사랑을 받았다.

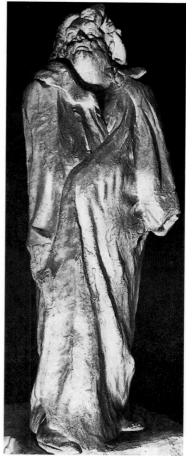

204 오귀스트 로댕, 〈발자크〉, 1897, 청동, 높이 300cm, 로댕 미술관, 파리

- **복식논쟁**(Kostümstreit) : 기념조각상에서 주인공이 입고 있던 복식을 놓고 고전주의자와 사실주의자 사이에 벌어졌던 논쟁을 일컫는다.
- **네오바로크**(Neobarock) : 바로크적 형태언어를 표방하는 경향으로, 고전주의가 표현에 있어서의 필요성에 항상 적합하지는 않았기 때문에 생겨난 사조이다. 19세기 후반 역사주의의 한 부분, 즉 주택의 정면부나 가구들을 만들 때 같이 적용되었던 모든 예술형식들을 일컫는다.

"추한 것이 아름답다"

19세기의 가장 중요한 조각가 오귀스트 로댕은 에콜 데 보자르 입학시험에 세 번이나 낙방했다. 이는 미술학교가 예전의 존재가치를 잃어버렸다는 명백한 증거인 셈이다. 석공이자 주물기술자였던 로댕은 1875년 떠난 이탈리아 여행에서 미켈란젤로의 작품을 발견한 뒤에 더 이상 아카데미주의에 얽매이지 않겠다고 스스로에게 다짐한다.

로댕의 작품은 19세기 후반의 모순을 반영하고 있다. 그 안에는 서로 대립되는 요소들이 공존하고 있다. 그는 언제나 자연을 아름답다고 생각했고, 그의 사실주의적 예술관 역시 자연의 관찰에서 비롯되었다. "추한 것도 아름답다!" 그는 모델을 아틀리에 안에서 마음대로 걸어 다니게 하고, 마음에 드는 포즈를 발견하면 즉시 그 형태를 점토에 옮겼다. 로댕이 단테의 《신곡》에서 영향을 받아 제작한 〈지옥의 문〉(그림205, 206)에는 영원한 고행의 세계로 통하는 문을 향해 몸을 비튼 인간들이 수없이 묘사되어 있다. 1880년 로댕은 장식미술박물관의 정문을 조각으로 꾸며달라는 주문을 받았지만 이 프로젝트는 결국 완결되지 못했다. 그가 문틀의 상단부에 만든 중심 인물상 〈생각하는 사람〉은 자신의 작품에 대해 골똘히 고뇌하는 시인을 상징하는 동시에 무엇인가를 의심하는 인간의 모습이다.

1880년대에 로댕은 다양한 연령대의 모델을 형상화하는 데 온 힘을 기울였다. 후에 〈늙은 투구공의 아내〉(프랑수아 비용의 시 구절에서 인용)라고 명

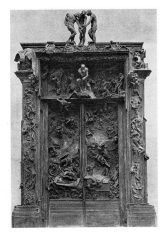

205 오귀스트 로댕,
〈지옥의 문〉, 1880년 제작에
착수했으나 완성되지 못함,
로댕 미술관, 파리

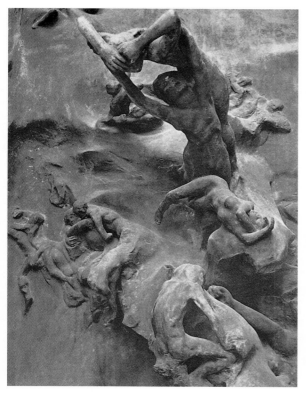

206 오귀스트 로댕,
〈지옥의 문〉 부분,
로댕 미술관, 파리

207 오귀스트 로댕,
〈늙은 투구공의 아내〉, 1885,
청동, 51×25×30cm,
로댕 미술관, 파리

명된 조각(그림207)은 늙고 쇠약
해져서 추해진 육신이 아니라 청
춘에서 완숙기를 거쳐 노쇠에 이
르는 과정을 하나의 형상 안에
담고 있다.

　1880년 초 막 스무 살이 된
카미유 클로델은 로댕의 작업실
에서 조각가의 길로 들어섰다. 클
로델은 사실적인 묘사에서는 로
댕의 방식을 받아들였지만, 다른

208 카미유 클로델, 〈클로토〉,
1893, 석고, 90×35×35cm,
로댕 미술관, 파리

115

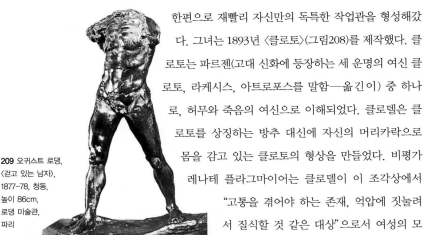

209 오귀스트 로댕,
〈걷고 있는 남자〉,
1877-78, 청동,
높이 86cm,
로댕 미술관,
파리

한편으로 재빨리 자신만의 독특한 작업관을 형성해갔다. 그녀는 1893년 〈클로토〉(그림208)를 제작했다. 클로토는 파르젠(고대 신화에 등장하는 세 운명의 여신 클로토, 라케시스, 아트로포스를 말함—옮긴이) 중 하나로, 허무와 죽음의 여신으로 이해되었다. 클로델은 클로토를 상징하는 방추 대신에 자신의 머리카락으로 몸을 감고 있는 클로토의 형상을 만들었다. 비평가 레나테 플라그마이어는 클로델이 이 조각상에서 "고통을 겪어야 하는 존재, 억압에 짓눌려서 질식할 것 같은 대상"으로서 여성의 모습을 보여준다고 생각했다.

로댕은 아카데미적인 표면처리 기법을 거부하고 인상주의를 조각에 끌어들였고, 또한 문학(단테, 비용, 발자크 등)에서 조각의 주제를 차용하고 과거에 경의를 표했다. 그의 〈걷고 있는 남자〉(그림209)에서는 토르소가 독립된 예술의 형태로 등장한다. 동료들이 왜 조각상에 머리가 달려 있지 않느냐고 질문했을 때 로댕은 되물었다. "걸어가는 사람에게 왜 머리통이 필요한 것입니까?" 이 작품은 직접 본 적 있는 미켈란젤로의 미완성 작품들에서 영향을 받았

210 오귀스트 로댕, 〈다나이데〉,
1885, 대리석, 35×72×57cm,
로댕 미술관, 파리
카미유 클로델이 이 조각품의
모델이었던 것으로 추정된다.

거나, 아니면 〈벨베데레의 토르소〉(기원전 1세기경 그리스에서 활약한 헬레니즘기의 조각가 아폴로니오스의 작품으로, 지금은 로마 바티칸 박물관에 소장되어 있음—옮긴이)에서 받은 영향을 내비치는 것인지

도 모른다. 수많은 조각가들이 수세기 동안 역동적인 자세의 남자 상반신을 묘사하는 데 있어서 그리스 조각에서 본보기를 찾았다.

오귀스트 로댕은 19세기에서 20세기로 전환하는 시기에 미술의 발전이라는 측면에서 두 시기를 모두 살다간 조각가였다. 그의 작업은 한편으로는 전통과 관습에 뿌리를 두고 있었으나, 다른 한 편으로는 그것을 초월해 새로운 경지를 개척했다. 그의 작품경향에서 가장 중요한 변화는 인체를 여러 부분으로 분리해 해석하려는 시도였다. 로댕의 이런 노력이 인체의 형태에 독립적인 조형적 가치를 부여했다. 하지만 미술사가 에두아르 트리어가 주장했듯이, 입체주의자들처럼 조각을 순수하게 미학적인 대상으로 새롭

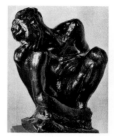

211 오귀스트 로댕, 〈웅크리고 앉은 여인〉, 1880-82, 청동, 높이 95cm, B.C. 캔토어 예술재단, 캘리포니아, 시카고 미술관 대여

게 정의하는 작업에 이르렀다고 할 수는 없다. 게다가 로댕의 토르소는 미켈란젤로의 조각과 근원적으로 다른 의미를 갖고 있다. 미완의 노예상에서 미켈란젤로는 자신의 추상적인 이상에 가시적인 형태를 부여하려 했던 반면에, 로댕은 인체를 분리시켜 해석하는, 즉 작은 부분들을 결합해 조각을 완성했다. 이런 로댕의 시도는 자의식을 가지고 형태를 표현하려는 적극적 행동이었다고 하겠다.

212 에드가 드가, 〈오른발을 쳐다보는 무희〉, 1896-1911, 청동, 높이 49.5cm, 개인 소장

213 에드가 드가, 〈14살의 무용수〉, 1880년경, 청동, 높이 99cm, 테이트 미술관, 런던

로댕의 조각이나 인상주의 화가인 에드가 드가의 인물과 비교했을 때 르네상스 이후의 조각은 매우 제한된 고전적 포즈를 채택했음을 알 수 있다. 이에 비해서 로댕의 작품 〈웅크리고 앉은 여인〉(그림211)은 우연히 자신의 눈에 들어온 여인의 자세를 형상화한 것처럼 보인다. 로댕은 머리와 두 손을 매우 극적인 자세를 취하게 해 인체의 표현성이 조각상 내부에 강렬하게 스며들도록 했다.

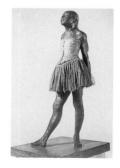

214 움베르토 보초니,
〈유리병의 공간적 발전〉, 1912,
청동, 39×60×30cm, 취리히
쿤스트하우스

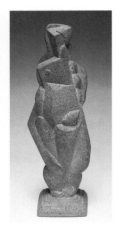

215 앙리 로랑, 〈나체 여인 입상〉,
1921, 돌, 41.5×13.5×10.5cm,
슈프렝엘 박물관, 하노버

217 아리스티데 마욜,
〈지중해〉, 1905, 석회암, 높이
116cm, 오스카르 라인하르트
컬렉션, 빈터투어

에드가 드가는 무대 뒤 무희들의 순간적인 동작을 유심히 관찰하고
연구했다. 그가 가장 중요하게 취급한 주제는 균형(그림212)이었다.
하지만 드가의 조각으로는 〈14살의 무용수〉(그림
213)가 알려져 있을 뿐이다. 이 청동 조각상에는
실물 투투(짧은 발레용 치마—옮긴이)
와 머리 리본이 부착되어 있어서 조각에
일상적인 옷감이 직접 결합되는 최초의 작품으로 역사에 남았다.

 드가의 조각은 1917년 그가 세상을 떠나면서 비로소 알려졌
다. 당시 이탈리아의 미래주의 작가 움
베르토 보초니는 공간과 모티브를 결
합한 〈유리병의 공간적 발전〉(그림
214)을 1913년 파리에서 발표했고, 자
크 립시츠, 알렉산더 아키펭코(그림
242), 그리고 얼마 지나서 앙리 로랑
(그림215) 등의 작가들이 입체주의적
인 방식을 사용했는데 형태로부터 핵

216 마르셀 뒤샹, 〈샘〉. 1917,
레디메이드, 높이 62.5cm, 뉴욕

심적인 결정체들을 추출해내기 시작했다. 또한 마르셀 뒤샹은 소
변기에 〈샘〉(그림216)이라는 제목을 붙인 최초의 레디메이드
(ready-made, 기성품) 작품을 전시했다. 이러한 실험 외에도 육중
하고 내적인 휴식을 취하는 듯한 아리스티데 마욜의
〈지중해〉(그림217)가 높은 평가를 받았다. 이 조각상
은 1906년 살롱전의 최고 인기작으로 뽑히면서 마욜
을 유명작가의 반열에 올려놓았다.

 이와 같이 이질적 경향이 동시대에 표현되고 수
용되었으므로, 20세기 들어서도 변함없이 전통적인
'조각'의 개념과 순수한 '조형' 개념을 정확한 장르
개념으로 사용하는 데는 문제가 있었다. 이러한 문제

를 해결할 실마리는 재료에 대한 고찰에서 찾을 수 있었다. 1893
년 아돌프 폰 힐데브란트는 저서 《조형미술의 형식》에서 '재료의
적절성'을 강조했다. 그는 돌이나 청동 같은 전통적 재료만을 언
급했지만, 만들어진 형태는 재료의 본질과 정확하게 부합해야 한
다는 이론을 제시했다. 재료의 적절성이란 개념은 1900년경 등장
해 오늘날까지 중요한 의미를 갖고 있지만, 예술가를 재료보다 낮
은 위치에 자리매김한 그의 주장은 많은 이들의 반감을 샀다. 다양
한 재료에 대한 실험이 이뤄지던 와중에 선사시대부터 미술재료로
사용된 나무에 새로운 의미가 부여되었다. 나무를 사용함으로써
거장의 구상이 유기적으로 조수와 제자에 의해 완성에 이르렀다.
스승 없이 조각을 독학했던 이들은 나무를 다뤄본 후 신속하게 다
른 재료에 익숙해질 수 있었던 것이다.

218 폴 고갱, 〈자소상〉, 1889,
물잔, 투명유약 처리된 도자기,
19.3×18cm, 장식미술박물관,
코펜하겐

화가 / 조각가

화가와 조각가들은 미술아카데미의 규칙에서 해방되고, 또한 아프
리카와 오세아니아의 원시 조형예술에서 영감을 받아 관습적인 틀
을 무시한 나무 조각을 제작했다. 정이나 끌에서 오는 거친 표현은
고전주의가 신봉하는 완벽함과는 거리가 멀었다. 원시부족 문화에
서 나무를 자르는 작업은 형상에 성스럽고 마술적인 영혼을 불어
넣는 의식이었다.

219 혼합에 쓰였던 기구, 모체족,
페루, 높이 32cm, 메트로폴리탄
미술관, 뉴욕

　　1988년 뉴욕 현대미술관(MOMA)에서 열린 전시회 '20세기
미술에 있어서의 원시주의'는 원시부족 미술이 현대미술에 얼마
나 큰 영향을 미쳤는가를 실제 작품을 통해 입증하기 위해 열렸다.
예컨대, 페루에서 자란 폴 고갱은 1889년 물잔 모양의 도자기를
한 점 완성했다. 고갱의 자소상이기도 한 이 그릇(그림218)은 모체
족의 용기(그림219)에서 형식을 빌린 것이 분명하다. 폴 고갱은 얼
마동안 상징주의 화파인 나비파, 빈센트 반 고흐와 함께 브르타뉴

220 폴 고갱, 〈사랑에 빠져라.
너희들은 행복해질 것이다〉,
1889, 보리수나무에 채색,
97×75, 보스턴 미술관

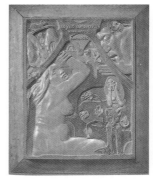

221 폴 고갱, 〈육욕〉, 1890-91.
떡갈나무에 채색, 높이 7cm,
J.F. 빌룀센 미술관,
프레데릭순드, 덴마크
(오른쪽 하단)

222 에른스트 루트비히
키르히너, 〈무희〉, 1911, 나무,
황색과 검정색 채색,
높이 87cm, 시립미술관,
암스테르담

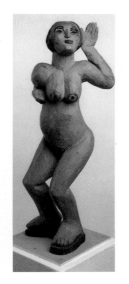

와 남부 프랑스에서 작업했지만, 결국 혼자서 먼 이국으로 떠났다. 1887년 고갱은 카리브 해의 마르티니크를 여행하고 나서 남태평양의 타히티 섬에 정착했고 1903년 그곳에서 생을 마감했다. 1889년에 제작된 부조 〈사랑에 빠져라. 너희들은 행복해질 것이다〉(그림220)는 고갱이 남태평양으로 떠나기 전, 인도와 오세아니아 원시부족미술에서 영향을 받아 제작한 초기 작품으로 간주된다. 이 부조에 나타난 상징에 대해서 고갱은 화가 에밀 베르나르에게 보내는 편지에 적었다. 자신은 오른쪽 상단부에 마치 괴물같이 묘사되어 있고, 아래쪽에 보이는 여우는 인도에서 음탕한 관능을 상징한다는 것이다. 1891년에서 1893년까지 타히티에 머무는 동안 고갱은 소형 인물상(그림221)을 제작했다. 그의 조각은 1906년 살롱에서 큰 인기를 얻었고 후대의 조각가들에게도 많은 영향을 미쳤다.

표현주의

다리파 작가들이 제작한 거친 표현의 채색 목조 조각에는 부족미술에 대한 관심이 반영되어 있다. 1911년 에른스트 루트비히 키르히너(그림222), 카를 슈미트-로틀루프, 에리히 헤켈(그림223), 프리츠 블레일 등 드레스덴에서 작업하던 다리파 작가들은 먼저 이국적으로 채색한 가구와 일상용품을 만들었다. 그해 키르히너는 나무 조각에 대하여, "조각을 만들어보면 회화와 소

묘에 도움이 된다. 형상에는 이미 완벽한 어떤 것들이 내재되어 있
으며, 망치질을 한번 할 때마다 형태가 조금씩 완성되어가는 모습
을 바라보는 일은 실로 진정한 기쁨이 아닐 수 없다. 각각의 통나
무 가지에 하나씩 형상이 숨어 있어서 마치 껍질을 한 겹씩 벗겨내
듯 그 형태를 끄집어내면 된다." 키르히너가 조각 작업을 위해 그
린 밑그림에서 이 언급을 확인할 수 있다.

223 에리히 헤켈, 〈수건을 들고
있는 욕녀〉, 1913, 단풍나무에
채색, 42×14×10cm, 개인
소장

　　표현주의를 대표하는 작품으로 빌헬름 렘브루크의 길게 늘어

224 에른스트 루트비히 키르히너,
〈조각을 위한 스케치〉, 1912,
종이에 연필과 백묵, 48.5 38cm,
분드너 미술관, 쿠어

난 조각상을 빼놓을 수 없다. 실물보
다 큰 〈무릎을 꿇고 있는 사람〉(그림
225)은 1913년 뉴욕에서 열린 아모리
쇼(Armory Show)에서 각광을 받았다.
트리어는 이 작품의 주제와 형태언어
를 게오르게스 미네의 〈무릎 꿇은 다
섯 소년상의 연못〉(그림226)과 마티스
의 〈라 세르펜티네(La Serpentine)〉(그
림227)와 비교해 설명했다. 작품 제목
에서 알 수 있듯, '라 세르펜티네' 는
마니에리즘 시대 '나선형 구성' 의 인
체조각을 연상케 한다. 화가 마티스

226 게오르게스 미네, 〈무릎
꿇은 다섯 소년상의 연못〉,
1898-1905, 대리석, 높이
170cm, 카를 에른스트
오스트하우스 박물관, 하겐

225 빌헬름 렘브루크, 〈무릎 꿇고 있는
사람〉, 1925년 주조, 청동, 높이 175cm,
빌헬름 렘브루크 미술관, 뒤스부르크

227 앙리 마티스,
〈라 세르펜티네〉, 1909, 청동,
높이 56.5cm, 마티스 미술관,
니스

228 에른스트 바를라흐,
〈귀스트로 전쟁기념비〉, 1927,
청동, 길이 217cm,
귀스트로 대성당, 독일

229 파블로 피카소, 〈페르난데의
두상〉, 청동, 높이 41.3cm,
개인 소장, 스위스

역시 늘어진 팔다리를 하고 있는 아프리카와 오세아니아의 부족미술에 열정과 관심을 갖고 있었다.

한편 에른스트 바를라흐는 함축적이고 육중한 느낌의 개성적인 조각상을 만들어냈다. 그가 제1차 세계대전의 전몰용사를 위해 제작한 〈귀스트로 전쟁기념비〉(그림228)는 잘 알려진 작품이다. 캐테 콜비츠(1867-1945. 독일의 여류 판화가로 전쟁의 어두운 이미지를 담은 작품을 많이 제작했고, 중국 목판화운동에 영향을 끼쳤다―옮긴이)의 얼굴을 하고 공중에 수평으로 매달려 있는 이 청동 조각상은 1927년에 제작되었으나 1937년 나치에 의해 용광로에 들어가는 신세가 되었다. 다행히 원작의 주물 거푸집이 남아있어 귀스트로 기념비의 2차 주형과 쾰른 안토니트 성당의 3차 주형 제작이 가능했다. 육중한 무게를 버티고 공중에 매달려 흔들리는 듯한 이 작품을 보고 감명 받은 트리어는, "조각의 중력을 이겨내는 힘은 그녀의 정신력에서 온다. 그러나 이는 바로크를 떠올리게

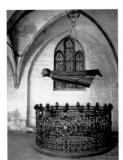

하는 역동적인 비행이 아니라 고딕 시대 조각상의 이미지와 상통하는, 정지된 부유(浮游)의 상태를 의미한다"고 말했다.

파블로 피카소와 훌리오 곤살레스

화가 파블로 피카소는 노년에 이르기까지 700점에 이르는 자신의 조형작품을 마치 비밀처럼 지켰다. 그럼에도 불구하고 그의 작품은 특히 현대미술의 태동기에 다른 예술가들이 새로운 작품세계로 전환할 때마다 영감과 자극을 주는 촉매 역할을 했다.

피카소는 1904년 바토 라부아르(파리 북부 몽마르트의 라비냥가 13번지에 있는 낡은 건물의 명칭으로 금방 무너질 듯한 이곳에

제1차 세계대전 직전 많은 예술가들이 살면서 역사에 이름을 남겼다. '바토 라부아르'는 센 강에 떠 있는 '세탁선'을 뜻한다. 이곳에 아틀리에가 마련되면서 새로운 예술운동의 중심지가 되었다. 이 '세탁선'에서 입체주의 미학이 생겨났다고 할 수 있다. 시인인 아폴리네르, 콕토, 차라도 자주 드나들었다. 이곳에서 피카소의 〈아비뇽의 처녀들〉이 그려졌다―옮긴이)에서 페르난데 올리비에를 만난 지 2년 후 그녀의 두상(그림229)을 제작했다. 이

230 피카소는 원시부족 미술품을 수집해서 늘 곁에 두었다. 이 사진에 보이는 곳은 칸에 위치한 그의 빌라 라 칼리포니에의 한 공간이다.

작품은 일그러지고 조각난 표면처리 때문에 로댕의 인상주의적 기교가 연상되지만, 최초의 입체주의 조각으로 평가받고 있다. 1912년경 피카소는 종이, 판지, 함석, 실, 철사 등 다양한 재료를 사용해 실험적인 작품을 제작했다. 또 다른 작품 〈기타〉에서는 금속판과 철사가 사용되었다.

1913년 피카소의 아틀리에를 방문한 블라디미르 타틀린은 재료를 실험적으로 사용한 피카소의 콜라주 작업을 보고 〈벽 모서리

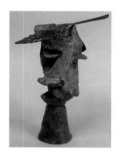

231 파블로 피카소, 〈압생트 잔〉, 1914, 청동에 채색, 높이 21.6cm, 퐁피두 센터, 파리

를 위한 부조〉(그림232)의 아이디어를 얻었다. 이 작품은 러시아 구성주의의 초석이 되었다. 조각에 실제 사물을 결합한다는 생각은 〈압생트 잔〉(그림

232 블라디미르 타틀린, 〈벽 모서리를 위한 부조〉, 1915(오른쪽). 1915년 페트로그라드에서 열린 〈0. 10전〉 출품작 왼쪽: 벽의 대(對) 부조 (Eck-Konterrelief), 1915~1925년, 원본의 재구성 작품

233 파블로 피카소, 〈카르네
디나9〉, 1928, 먹과 연필, 38×
31cm, 크루거 갤러리, 제네바

234 파블로 피카소,
〈카르네 디나 20〉, 1928,
먹과 연필, 38×31cm,
얀 크루거 갤러리, 제네바

235 파블로 피카소,
〈아폴리네르를 위한 기념조각
모형〉, 철사, 60.5×15×34cm,
피카소 미술관, 파리

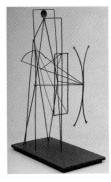

231)을 탄생시켰다. 현재 6개의 다른 채색 청동 조각이 남아 있다.
피카소는 유리잔에 직접 모델링을 했으며, 드가가 작품에 실제 투
투를 입힌 후 처음으로 유리잔 작품에 실제 숟가락을 얹어서 완성
했다.

〈아폴리네르를 위한 기념조각〉(1928)은 2장의 차표 위에 그린
소묘에서 발전된 작품이다. 여기에서 보여준 피카소의 구상과 고
찰은 매우 중요한 의미를 갖게 된다. 1950, 60년대의 조형작업에
서 매우 중요한 가치를 가지는 2개의 표현 규칙이 정립되었다. 유
기체적이며 불룩한 형태로 구성된 '생명체적인 조각'(그림233)과
'공간 속의 소묘'라고도 불리는 철사 조형물(그림234, 235)이 그것
이다. 그는 친구인 금속 조각가 훌리오 곤살레스의 도움으로 〈아
폴리네르를 위한 기념조각 모형〉(그림235)을 제작했으나 이 구상
안은 기념조각 심사위원회에서 거부당하고 말았다.

곤살레스가 조각에 전념한 것은 1927년경이었지만, 데이비드
스미스, 앤터니 카로, 한스 울만, 노르베르트 크리케, 에두아르도
칠리다 등의 작가들과 함께 20세기 전반에 널리 확산된 금속조형

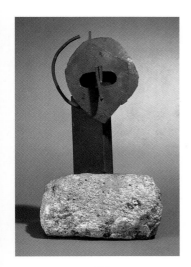

236 훌리오 곤살레스,
〈큰 눈을 가진 두상〉, 1930년경, 패각
석회암 좌대 위에 철조, 높이 44cm,
빌헬름 렘브루크 미술관, 뒤스부르크

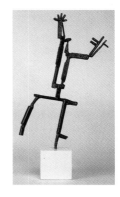

237 훌리오 곤살레스,
〈마게리테를 들고 있는 무용수〉,
1937년경, 높이 48.3cm,
훌리오 곤살레스 센터, 발렌시아

작업의 창시자가 되었다.

 1918년 곤살레스는 금
속공으로 일하면서 아세틸
렌―산소 용접기술을 익혔
으며, 전통적인 조각의 주
제인 인체를 탈피해서 '공
간 속의 소묘'라고 불리는
추상화된 형상들을 제작했
다. 〈큰 눈을 가진 두상〉(그림236)에는 절
단이 용이한 금속판이, 그리고 〈마게리테
를 들고 있는 무용수〉(그림237)에는 쉽게
용접이 가능한 금속 조각이 사용되었다.
소묘와도 같은 그의 형태언어는 눈에 익숙
한 기호로 구성되어 있다. 예를 들어 빗살
무늬로 나란히 용접된 철사 묶음은 머리카
락을 표현하는 데 쓰였다. 그러나 곤살레
스의 작품에서는 한 손의 손가락이 꽃처럼
보이는 초현실적 생경함 역시 발견된다.

238 훌리오 곤살레스, 〈무제〉,
1934, 갈색 종이 위에 연필,
색연필, 먹, 28.8×5.5cm,
빌헬름 렘브루크 미술관,
뒤스부르크

예술과 삶의 합일

곤살레스가 금속조형의 태동에 주도적 역할을 했다면, 나움 가보
는 처음으로 금속 재료를 기술적 이유로 사용했던 일단의 미술가
중 한 사람이었다. 그가 기초를 마련하는 데 일조한 구성주의 조형
운동은 러시아 구성주의의 탄생에 산파 역할을 했다.

1. 실제 삶에서 공간과
시간은 불가분의
요소이다. 따라서 삶의
진정한 모습과 상통하는
예술은 이 두 요소와 관계
있어야만 하는 것이다.

2. 부피가 공간을 표현할
수 있는 유일한 수단은
아니다.

3. 정지되어 있는
리듬감이 시간의 개념을
서술하는 유일한 방법은
아니다. 키네틱적이며
역동적인 요소들을
통해야만 진정한 시간성이
표현될 수 있다.

―나움 가보의 〈사실주의
선언문〉 중에서.

1920년 모스크바에서
3,000부가 인쇄되었으며,
공공기관의 게시판에
부착되기도 했다.

"구성주의 운동이 시작된
이래 나에게는 다음과
같은 사실이 명확해졌다.
구조적으로 제작된 조각은
만들어지는 과정에서
기술적 측면을 봤을 때
건축과 밀접한 관계에
놓여 있다는 점 말이다.
……1924년까지 내가
제작했던 모든 작품은
조형적, 건축적 요소를
서로 합일하는 데 초점이
맞춰져 있었다."
－나움 가보

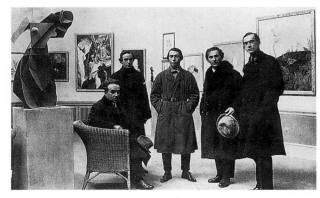

239 베를린의 반 디멘 갤러리, '제1회 러시아 미술전', 1922. 왼쪽에 나움 가보의 〈토르소〉가
보인다. 왼쪽에서 오른쪽으로：D. 슈테렌베르크(전시기획), D. 마리아노프(홍보기획), 네이선
올트먼, 나움 가보, 루트비히 루츠(갤러리 관장)

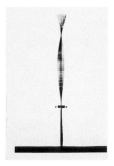

240 나움 가보, 〈키네틱 구조〉,
1919-20, 1985년 다시 제작됨,
전기모터에 연결된 철봉, 높이
61.5cm, 테이트 미술관, 런던

241 나움 가보, 〈구조적인
토르소〉, 1917, 1985년 판지로
다시 제작됨, 높이 117cm,
베를린 미술관

　　　1922년 베를린의 반 디멘 갤러리에서 열린 '제1회 러시아 미술
전'에 세상의 이목이 집중되었다. 《쿤스트블라트(Kunstblatt)》(독
일의 예술 전문지―옮긴이)의 발행인 파울 베스트하임은 이 전시
회를 예술의 문제점을 보여주는 전시라고 평했다. 카시미르 말레
비치의 작품 〈백색 바탕의 백색〉은 회화적 속성이 사라진 자리에
고도의 지능적 견해를 개입했다. 전시 준비위원 자격으로 동행하
고 향후 10년간 베를린에 체류했던 나움 가보의 조각 작품 역시 이
론적 고찰의 성격을 가지고 있었다. '사실주의 선언'에서 가보와
동생 앙투안 페브스너는 공간과 시간을 형상화한 작업
그 자체로 새로운 예술의 가치를 획득할 수 있
다고 주장했다. 가보는 그 몇 주 전에 〈키네
틱 구조〉(그림240)를 제작했다. 이 작품에
서 모터에 의해 진동하는 철사는 마치 방추
형의 입체를 보는 듯한 착시를 경험하게
한다. 그 다음으로 잘 알려진 가보의 작
품으로는 철판을 벌집 모양으로 용접

한 1916년 작품 〈토르소〉(그림241)가 있다. 형태를 빛과 그림자로 갈라놓은 이 작품은 현재 남아 있지 않다. 이 작품을 위해 제작된 판지 습작은 그가 세상을 떠난 뒤 발견되어 현재 베를린 미술관의 귀중한 소장품으로 평가받고 있다.

1908년부터 파리에서 거주하던 러시아 작가 알렉산더 아키펭코는 일찍이 가보가 주장했던 형식대로 입체를 분해했다. 1913년 제작된 〈두상의 구조〉(그림242)는 그의 작품세계에서 일종의 이정표 역할을 했다. 그는 이제까지의 요철 구조의 표면을 가진 토르소에서 탈피해 미래주의적 '메드라노-구조(Medrano Konstruktionen)'와 '입체회화(Skulpto-Malerei)'라고 하는, 조각과 회화가 결합되는 장르를 정립했다.

이에 비해 가보는 예술가의 수공업 차원을 넘어서는 조형작업을 지속했다. 가보의 작품 〈공간구조〉(그림243)는 나사와 지지대

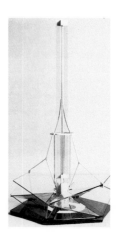

243 나움 가보, 〈공간구조 : 수직〉, 1923-25, 1985년 복원, 유리, 황동에 채색, 플라스틱, 흑색의 나무 좌대, 높이 약 120cm, 베를린 미술관

244 카타르지나 코브로, 〈공간구성-6〉, 1931, 철에 채색, 64×25×15cm, 스추키 미술관, 폴란드 로즈

몇 개로 고정되어 있다. 지지대 부분에 부착된 유리조각은 건축적 특성을 보여주는 공간적 조형물을 구성하고 있다. 카타르지나 코브로는 가보와 유사한 형식으로 1930년대까지 건축 언어를 보여주는 구조작업(그림244)을 제작했다. 1920년대 초 그는 화가이자 남편인 부아디수아프 스체민스키와 함께 러시아를 떠나 폴란드로 갔다. 폴란드에서 그들은 국제적인 예술가단체의 동구권 전초기지 격인 '압스트락시옹 – 크레아시옹(Abstraction-Création)'을 결성했다. 〈제3인터내셔널 기념탑〉(그림245)을 구상

하며 새로운 미래를 설계하고 나아가 기념비적 조형물을 건립하려 했던 타틀린과는 대조적으로, 코르보는 다각적 구조를 지니며 많은 면으로 구성된 조각을 제작해 공간과 시간에 대한 이미지를 다양하게 보여주었다.

라슬로 모호이-노디 역시 러시아 구성주의의 대표 작가로 꼽힌다. 헝가리 태생의 모호이-노디는 1923년 바이마르의 바우하우스에 부임해 역동적인 구조주의이론을 강의했다. 가보와 달리 그는 역동성을 상징적으로 설명하는 데 나선형을 도입하거나 단위체를 회전시키는 방법을 쓰지 않았다. 1923년 독일어로 번역되어 《G – 기본적 창조(Elementare Gestaltung)》라는 잡지에 실린 사실주의 선언을 보면 그가 역동성을 삶의 규범으로 해석했음을 알 수 있다.

246 오스카르 슐레머, 〈3인조 발레〉의 '추상적 형상', 주립미술관, 슈투가르트

조형 작업으로서의 무대미술

구성주의적 공간 개념은 건축과 응용미술, 영화나 사진 등의 뉴미

디어 분야에만 영향을 준 것이
아니라 연극과 무대미술에도
혁신적 변화를 가져왔다. 모호
이-노디는 기계를 장착한 무
대를 고안했다. 거기에는 역동
적으로 대조를 이루는 공간,
형태, 움직임, 소리, 빛이 조화
를 이루었다. 이러한 종합예술

247 라슬로 모호이-노디,
〈빛-공간 모듈레이터〉,
1922-30, 1970년 복원됨,
금속, 유리, 나무, 151×70×
70cm, 반-아베 시립미술관,
에인트호벤

론은 모호이-노디의 〈빛-공간-모듈레이터〉(그림247)에 잘 나타
나 있다. 이와 대조적으로 바우하우스 미술가 오스카르 슐레머의
유명한 작품 〈3인조 발레〉(그림246)는 조형예술의 정적 요소를 생
동감 있는 움직임으로 채우려는 노력과, 구조화된 공간의 토대를
인체의 기계적 동작과 결합해 무대미술의 새로운 장을 열려는 시
도에서 비롯되었다고 할 수 있다.

콘스탄틴 브랑쿠시

새로운 재료가 주는 경이감과 테크놀로지의 매력은 새로운 시대,
즉 전기의 발명과 기계화에 의해 가속적으로 변화했던 일상의 모
습과 잘 부합되었다. 20세기가 마지막으로 낳은 최고의 조각가라
고 평가받고 있는 콘스탄틴 브랑쿠시는 루마니아의 시골에서 태어
났다. 그는 28세에 크라이오바 미술학교에서 목공을 배우고 부카
레스트 미술학교에서 4년 과정을 수료하고, 1904년 유명한 로댕의
작품세계를 경험하기 위해서 파리로 향했다. 하지만 그는 자신의
작업실에서 작업하라는 로댕의 권유를 거절했다. 거목의 그림자
아래에서는 작고 연약한 식물의 싹이 자랄 수 없다고 생각했기 때
문이었다. 그는 예술의 중심지 파리에 머물면서 아메데오 모딜리
아니, 앙드레 드랭, 마르셀 뒤샹 같은 미술가들과 친분을 쌓았다.

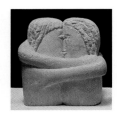

248 콘스탄틴 브랑쿠시,
〈입맞춤〉, 1907-08, 돌,
높이 28cm, 크라이오바 미술관,
루마니아

249 오귀스트 로댕, 〈입맞춤〉,
1886, 대리석, 높이 183cm,
로댕 미술관, 파리

250 앙리 고디에-브제스카,
〈붉은 돌의 무희〉, 1913, 붉은색
맨스필드석, 높이 43.2cm,
테이트 미술관, 런던

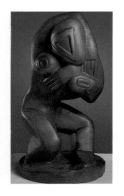

251 콘스탄틴 브랑쿠시,
〈다나이데〉, 1910-13, 청동,
부분적으로 도금처리, 높이
27.5cm, 퐁피두 센터, 파리

통나무를 눈앞에 두고 바로 뭔가를 깎아내는 조각 작업을 시도해 보았던 작가에게는 재료가 주는 직접적 물성이 결정적인 의미를 갖지 못하기 일쑤다. 하지만 브란쿠시는 재료와의 조우를 통해서 새로운 형태와 주제를 찾아냈다. 브란쿠시에게 런던에서 활동 중이던 제이컵 엡스타인이나 앙리 고디에-브제스카 같은 조각가들은 민속예술품의 표현성을 표절한 작품들이 아니라 아프리카 조각과의 진정한 상관관계를 증명해 보였다.

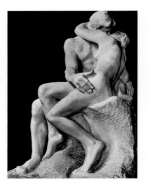

브랑쿠시가 돌을 쪼아내 만든 두 번째 작품 〈입맞춤〉(그림248)은

주제의 차원에서는 로댕과 맥을 같이하며(그림249 참조), 절제되고 생략된 외형은 민속예술에서 차용한 것으로 보인다. 로댕의 작품에서 에로틱한 이미지가 느껴지는 반면, 브랑쿠시는 남자와 여자가 정열적으로 일체화되는 순간을 표현해냈다.

로댕의 작품과 관련 있어 보이는 〈다나이데〉(그림251)를 살펴보면 브랑쿠시가 고안해낸 중요한 양식, 즉 광택 처리하고 타원형의 입체로 생략되어 있으며, 부분적으로 도금된 청동 두상과, 대조적으로 거칠게 깎아 만든 원목의 좌대가 결합되어 있다는 점이 발견된다. 브랑쿠시는 이러한 이질적 재료의 결합을 통해서 자신만의 독특한 작품세계를 정립했으며, 이는 순수주의적 전시연출에서도 적용되었다.

그에게 아틀리에는 조형작업을 위한 이상적 공간이었다. 아프리카 조각에서

영감을 받은 게 틀림없는 목조 기둥 조각(그림252)에는 좌대와 작품이 동일하게 가공되어 있어서 두 개념의 본질적인 경계가 허물어지고 있음을 느낄수 있다. 더 이상 점토로 형태를 만들어 이를 재가공하지 않고 직접 본 재료에 직조하는 작업방식을 택했던 브랑쿠시에게 형태 제작에 가장 합당한 재료를 사용한다는 원칙은 불문율과 같았다. 그의 대리석 조각은 군더더기가 생략되어 마치 물질의 핵처럼 견고한 타원형의 입체로 단순화되었다.

252 콘스탄틴 브랑쿠시,
〈카리아티데〉, 1914–16, 나무,
높이 167cm, 하버드대 포그
미술관, 케임브리지

253 콘스탄틴 브랑쿠시,
〈잠자는 여신〉, 1927,
흰 대리석, 길이 29.3cm,
메리 A.H. 럼시 컬렉션.

1909–10년에 처음 만들어지기 시작한 〈잠자는 여신〉(그림253) 연작은 달걀 모양으로 극히 절제된 두상의 형태를 표현했다. 이러한 추상화 작업은 실제와의 유사성을 부정하는 것이 아니라 오히려 더욱 상승시켜 주는 역할을 했다.

몬드리안이 한 그루 사과나무의 구조를 추상화하는 과정에서 기하학적 색채 구성을 이끌어냈던 것처럼, 브랑쿠시는 사물에서 자신의 연구와 사고를 출발했다. 그에게 달걀의 형태는 풍요로움, 그리고 생명의 근원을 의미했다. 반짝거리는 표면 때문에 재료의 느낌이 시각적으로 강조되어 보이는 1924년 작 청동 두상 연작 역시 앞에서 언급했던 이유에서 〈세상의 시작〉(그림254)이라고 불리었다. 27점은 족히 되는 브랑쿠시의 새 청동조각 연작 역시 동일하게 해석될 수 있다. 신화적인 새 〈마이아스트라〉(그림255)가 그나마 새의 형상을 간직한 반면, 〈공간 속의 새〉(그림256)는 새라는 것을 추측할 어떤 단서도 없다. 1927년 사진가 에드워드 스타이컨

254 콘스탄틴 브랑쿠시,
〈세상의 시작〉, 1924, 청동,
길이 27cm, 국립현대미술관,
퐁피두 센터, 파리

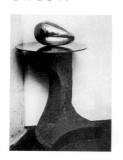

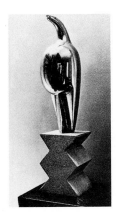

255 콘스탄틴 브랑쿠시,
〈마이아스트라〉, 1912, 청동,
높이 61cm, 개인 소장

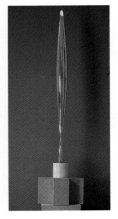

256 콘스탄틴 브랑쿠시, 〈공간
속의 새〉, 1940년경, 청동, 높이
191.5cm, 퐁피두 센터, 파리

258 콘스탄틴 브랑쿠시,
〈무한주〉, 1937-38, 주철,
높이 293.5m, 티그루 지우,
루마니아

이 브랑쿠시의 청동 새 조각을 미국으로 들여가려 했을 때 세관원들은 당황할 수밖에 없었다. 세관의 통관기준에 따르면 번쩍거리는 청동 덩어리를 예술작품이라고 판단할 근거는 없었기 때문이었다. 그들에게 브랑쿠시의 작품은 40%의 관세를 부가해야 할 금속 덩어리로밖에 보이지 않았다. 엄청난 소송비용을 지불해야만 했지만 브랑쿠시는 이듬해 소송에서 이겨 피해를 보상 받을 수 있었다.

브랑쿠시의 아틀리에(그림257)를 들여다보면 그가 작품과 좌대의 상관관계를 얼마나 중시했는지를 알 수 있다. 1918년에 촬영된 이 아틀리에 사진에서는 마름모꼴의 목조 기둥이 보인다. 미술사가들은 이 목조 기둥이 나중에 〈무한주〉의 기초로 제작되었으리라 추측한다. 이후 연작으로 제

257 콘스탄틴 브란쿠시, 아틀리에에 놓인 〈무한주〉, 1918년 촬영

작된 이 기둥은 브랑쿠시의 가장 중요한 작품으로 꼽히고 있다. 그는 동일한 패턴의 기본단위(모듈)를 반복적으로 사용해 작품에 영향을 줄 수 있는 작가의 개인적 성향을 완전히 배제함으로써 자신의 작품이 복제가 용이하도록 했다. 1937, 38년부터 브랑쿠시는 〈무한주〉 연작에 기념비적인 성격을 부여하기 시작했다. 루마니아 정부가 그에게 티그루 지우 공원에 제1차 세계대전 희생자를 추모하는 기념비를 제작해달라고 의뢰했던 것이다. 브랑쿠시는 293미터 높이의 기둥(그림258) 외에도 〈고요의 탁자〉(그림259), 〈입맞춤의 문〉(그림260)을 줄지어 배치했다. 이 두 작품은 그가 이미 제작했던 조각들

259 콘스탄틴 브랑쿠시,
〈고요의 탁자〉, 1937,
티르구 지우, 루마니아

과 주제 면에서 일맥상통했다. 〈고요의 탁자〉는 〈레다〉(그림261)
의 좌대를 연상케 하며, 〈입맞춤의 문〉은 석조 작품인 〈입맞춤〉(그
림248)을 기념비적으로 재구성했다고 여겨진다.

　　그렇지만 희한하게도 이 작품들의 배치 구도는 파리 시내에서
룩소의 오벨리스크로부터 개선문을 지나 카루셀 공원에 이르는 흐
름과 일치하고 있다. 브랑쿠시는 프랑스 제국주의를 찬양하는 구
조를 빌어 전쟁 희생자들을 위한 기념비의 틀을 짰던 것이다. 그러
나 그가 이런 유사성을 의도했는지, 아니면 그에 따른 책임의식을
가지고 있었는지는 의문으로 남아 있다.

260 콘스탄틴 브랑쿠시,
〈입맞춤의 문〉, 1937, 돌,
티르구 지우, 루마니아

초현실주의

초현실주의자들은 조형예술의 발전에도 지대한 영향을 미쳤다. 재
료에 구애받지 않았던 이 작가들은 뒤샹이 고안한 '레디메이드'에
토대를 두고 초현실적이며 낯선 느낌을 주는 오브제 작품을 창조
했다.

　　사진예술가로 잘 알려진 만 레이는 다리미의 밑면에 쇠못을
붙인 〈카도〉(그림262)와 같이 불안한 이미지의 오브제 작업을 선
보였다. 초현실주의 미술가로 바젤에서 파리로 건너온 메레 오펜

261 콘스탄틴 브랑쿠시, 〈레다〉,
1923, 돌 기단 위에 대리석,
높이 53.4cm, 시카고 미술관

262 만 레이, 〈카도〉, 1921, 다리미에 14개의 쇠못, 16×10cm, 원본은 행방불명, 1963년에 복제된 작품, 개인 소장

하임도 빼놓을 수 없다. 만 레이는 메레의 소년 같은 아름다움에 반해 그녀를 모델로 즐겨 사용했다. 그녀는 찻잔과 잔 받침, 찻숟가락을 털가죽으로 덮어씌우고 이를 "모피 속에서의 아침식사"라고 이름 붙였다. 이처럼 그녀는 만 레이와 유사한 방식으로 사물의 기능을 무력화하는 작업을 했다. 이 작품은 모피로 몸을 치장하는 프랑스 여인들이 굴 요리와 샴페인으로 아침을 즐기는 모습을 풍자하기 위한 의도를 갖고 있었을 수도 있다.

하지만 좁은 의미에서 초현실주의 작가들의 조형작업은 사랑과 폭력, 성적인 것, 그리고 살인충동 등의 주제를 다루거나(알베르토 자코메티의 작업을 참고), 물질의 성질을 전환시켜 새로운 의미를 창조했다(한스 아르프, 막스 에른스트 참고).

자코메티의 초현실주의 작품세계는 처음 10년 동안은 별다른 주목을 받지 못하다가 1930년 파리 미술계에서 이름을 얻기 시작했다. 피에르 뢰브가 그해에 열었던 전시회에 자코메티는 석고 초안을 목공소에서 나무로 제작한 〈부유하는 구(球)〉(그림263)를 출품했다. 홈이 파인 구와 그 아래 놓인 초승달 형태가 서로 뒤섞여 미끄러지듯 하면서 도발적 에로티즘을 발산하고 있다. 앙드레 브르통은 자코메티를 초현실주의자의 반열에 올리기 위해 이 작품을 사들였다. 이 작품에는 성적인 상징성 외에도 눈알을 칼로 베는 순간을 묘사한 루이 브뉘엘의 초현실주의 영화 〈안달루시아의 개〉(1928)를 떠올리게 하는, 상해(傷害)의 이미지가 포함되어 있다.

263 알베르토 자코메티, 〈부유하는 구〉, 1930, 철과 나무, 60.3×36×33.1cm, 개인 소장

모더니즘의 모태

세기초에 나타난 가장 중요한 운동들, 즉 레디메이드, 추상주의, 구성주

의, 초현실주의 덕분에 조각의 개념도 확장되었다. '클래식 모던 (Klassische Moderne)'이라고 불리는 중대한 전환의 시대는 새로운 예술적 견해들이 의미 있는 결실을 맺을 수 있었고 그 영향은 오늘날까지 계속되고 있다. 예컨대 미니멀 아트 작가들은 작품에서 개인적 성향을 배제하고자 브랑쿠시의 모듈 개념을 물려받았다. 하지만 다른 작가들과 달리 브랑쿠시는 재료 탐구를 통해서 자신만의 독특한 작품세계를 이루었다. 달걀 모양처럼 누구에게나 수용될 수 있었던 근원적 형태를 만들려 했던 그의 조형원리는 초현실주의가 확산시킨 전형적 상징에 대해 다시 관심을 갖게 했다.

가장 다양한 양상으로 전개되었던 1990년대의 조형론을 놓고 보았을 때 마르셀 뒤샹은 (전통적 의미의 조각가는 아니었다 할지라도) 거의 모든 공간예술의 논의에 결정적인 의미를 부여했다. 그의 레디메이드 작품은 이성적이고 기술 지향적이던 당시의 시대 경향에 새로운 의미를 마련해주었다. 어찌 보면 뒤샹이 1960년대 개념미술의 태동기를 열었다고 할 수도 있다. 1956년 뒤샹은, "이런 생각이 든다. 한 작품을 완전하게 만드는 사람들은 바로 그 작품을 보거나 읽는 이들이며, 또 그 작품에 갈채를 보내거나 아니면 부정해버림으로써 예술적 생명력을 불어 넣어주는 이들이라고 말이다."

264 마르셀 뒤샹, 〈병 건조대〉, 1914, 1964년에 복제된 작품, 레디메이드, 1921년에 처음 전시됨, 아연 도금된 철, 높이 64.2cm, 퐁피두센터, 파리. 뒤샹은 1960년대에 이 작품이 미학적 가치를 획득하리라는 사실을 잘 알고 있었다. 그는 다음과 같이 말하기도 했다. "이 망할 놈의 병 건조대는 엄청난 유혹이 되어버렸다. 이 녀석이 멋지게 보이기 시작했다."

- **아방가르드**(Avantgarde) : 불어로 '전위부대, 선발대'라는 의미로, 사회에 대한 예술적 입장이나 태도를 일컫는 말이다. 새로운 사회의 도래를 예고했던 러시아 아방가르드나 제1차 세계대전의 불합리성에 대하여 생겨났던 다다이즘 작가들이 그 예가 된다.
- **클래식 모던**(Klassische Moderne) : 20세기 전반부에 생겨난 예술의 경향을 말한다. 형태의 창조에 있어서 혁신적인 성격을 띤다.
- **레디메이드**(Ready-made) : 영어로 '기성품'이라는 의미. 공장에서 생산된 기성제품을 가리킨다. 앙리 브르통은 "예술가의 선택에 의해 작품으로서 가치를 부여 받은 공업 생산물"이라고 정의했다.

265 게오르그 콜베,
⟨10종 경기 선수⟩,
1941년 이전, 청동

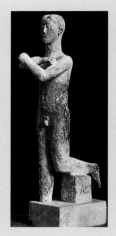

266 헤르만 블루멘탈,
⟨물속에 있는 남자
(목욕하는 남자)⟩, 1932,
갈색으로 채색한 석고,
1936~37년 클로스터
가의 공동 작업실에서
도난당함.

12년간 나치 정권이 지배한 제3제국 하에서 제작되었던 예술작품들은 흔히 미술사의 맥락에서는 간과된다. 심지어 전반적인 독일 미술사를 저술한 '프로필렌 미술사(Propyläen Kunstgeschichte)'에서도 제3제국 시대의 조각가 아르노 브레커의 ⟨10종 경기 선수상⟩과 같은 주제로 제작된 게오르그 콜베의 작품(그림265)의 차이점은 설명되지 않는다. 1982년 클라우스 볼베르트는 《제3제국의 나신과 주검들》이라는 저서에서 이 두 작품의 미묘한 차이를 찾아냈고, 그리하여 전통적인 조형작업에서 시대적인 연속성을 구축하는 데 기여했다. 그리고 가장 중요한 결과는, 1933년에 변화가 있었으나, 새로운 것으로의 변화가 아닌 옛것으로의 회귀였다. 나치 정권 하에 만들어진 조각들이 질적으로 어느 수준이었냐는 질문에 대해서는 아직 결론이 내려지지 않았다.

건전한 인간상에 대한 희망과 고대 그리스를 돌아보려는 향수는, 정신세계의 아버지로서 지나치게 숭배 받았던 괴테의 그늘에 가려진 채로, 패전 후 독일예술의 주제가 되었다. 알프레드 헨첸은 1934년 다음과 같이 확언했다. "오늘날 조각이 지향해야 할 대상은 순수한 인체의 형상이다. 서 있거나, 무릎을 꿇었거나, 누웠거나, 걷거나 춤을 추는 인간의 형상, 다시 말해 어딘가에 의지하거나 기댄 모습이 아니라 스스로의 힘으로 존재하는 그런 인체 말이다."

벌거벗은 인체를 표현하는 작업은 모더니즘 예술의 실험적 경향 속에서도 명맥을 유지했다. 아돌프 폰 힐데브란트의 뒤를 이어 에트빈 샤르프, 게오르그 콜베, 그리고 리하르트 샤이베 같은 조각가들이 인체를 다루는 구상 작업에 매진했다.

오토 프로인틀리히의 조각 ⟨신인간⟩(그림269) 같이 표현적이고 실험성이 강한 작품이 '타락한 예술'이라는 이름의 전시회에서 비난을 받는 동안 헤르만 블루멘탈이나 루트비히 카스퍼 등의 작가들

267 헤르만 블루멘탈은 1942년 히틀러의 러시아 침공 당시 전사했다. 1933년의 이 스케치는 그가 인체를 제작하는 데 구조적인 관심을 가졌다는 사실을 알려준다.

268 〈아카디아에 대한 향수〉, 베를린 클로스터 가에 있던 자신의 아틀리에에서 작업하는 루트비히 카스퍼

269 오토 프로인틀리히, 〈신인간〉. 《타락한 예술》전 도록의 표지에 등장함으로써 비난을 받았다.

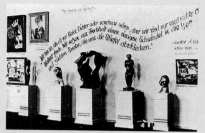

270 나치 전시회 '타락한 예술' 전에 출품했던 루돌프 벨링과 표현주의 미술가들의 조각품들, 1937.

은 은둔 중에도 작업을 계속 했다. 두 조각가는 캐테 콜비츠와 함께 베를린의 클로스터가 공동작업실에서 창작활동을 계속했으며, 나치를 잊은 채 아르카디아 같은 예술적 분위기를 즐겼다.

히틀러가 인용한 적이 있는 괴테의 말, 즉 조형예술은 인간의 존엄성을 인간의 형태 안에서만 표현해야 한다는 주장이 있었으나 이 말을 실현한 구체적 작품은 전혀 찾아볼 수가 없다. 이후에 전시 출품금지를 당한 렘브루크나 콜비츠, 바를라흐 같은 미술가들은 한동안 "독일의 강력한 형태 창조의

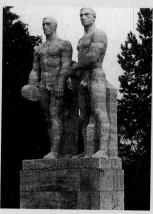

271 카를 알비커, 〈릴레이 선수〉, 1936, 베를린 올림픽경기장

137

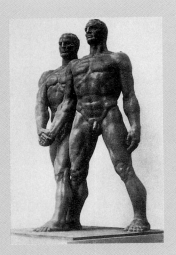

272 요제프 토라크, 〈동지애〉, 1936–37, 파리
만국박람회 독일관을 위한 군상

개척자"라고 불리었다. 동물의 형상이나 초상조
각, 그리고 온건한 성격의 특징 없는 작품들이 전
시회에 나왔으며 가끔 나신상이 선보이기도 했다.

273 요제프 토라크, 〈헌신〉, 1940

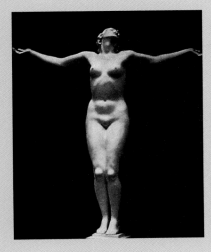

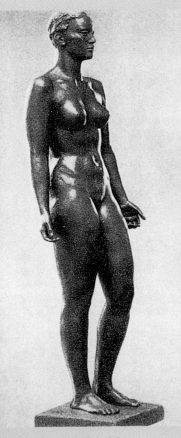

274 게오르그 콜베, 〈아마조네스〉, 1942

1936년 베를린에서 열렸던 올림픽 경기의
영향으로 운동선수들이 완전한 육체를 표현하기
위한 모티브로 자주 등장했다. 히틀러와 그의 참
모들은 이와 같은 인간상을 인종의 본보기로 미화
시켰다.

카를 알비커는 베를린 올림픽 경기장을 위해
실물보다 큰 〈릴레이 선수〉(그림271)와 〈투원반

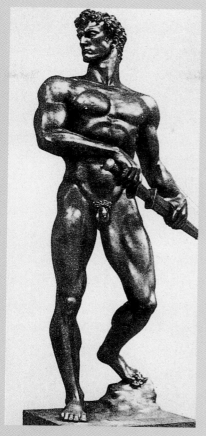

275 아르노 브레커, 〈준비태세〉, 1939

선수)를 트라베틴(석회암의 일종—옮긴이)으로 제작했다. 그러나 정작 명성을 떨친 조각가는 국가사회주의의 이상을 인체 이미지로 형상화하는 데 성공한 토라크와 브레커였다. 브레커의 작품 〈준비태세〉(그림275)는 미켈란젤로의 〈다비드〉를 모방했으나 어색하게 긴장한 근육의 덩어리들이 마치 갑옷을 걸친 듯 보인다. 이는 세기초의 정치선전처럼

자유롭게 움직이는 육체의 아름다움을 퇴색시키고 있다.

당시 여성을 묘사한 많은 조각들이 매춘의 순간을 극명하게 연상시키고 있다. 토라크가 만든 〈헌신〉(그림273)은 제목에서 여성의 숙명이 암시되고 있다. 여성이라는 존재는 오로지 생물학적 기능을 수행하는 원시적 대상으로 인식되었으며, 남성의 정자를 받아들이는 '용기(容器)' 아니면 국가사회주의의 풍요로움을 상징하는 여신으로 해석되었다. 각각의 여인상이 보여주는 관능미 따위는 무시되었다.

"인간은 죽어도 예술품은 남는다." 이 강렬한 표어가 나치시대에 조각이 어떤 기능을 했는지 잘 말해준다. 독재자 히틀러는 전쟁터의 병사들, 그리고 다음 세대를 책임질 독일의 어머니들에게 맹목적 충성심으로 무장된 강철 같은 인간상을 요구했으며, 죽음을 두려워 않는 폭력적이고 무시무시한 젊은이들을 길러내고자 했다.

따라서 인체를 마치 기계처럼 무장시키는 시도가 점차적으로 진행되었다. 인체의 형상이 간직했던 고전적 가치들은 이미 19세기부터 쇠락하고 있었지만 나치주의자들은 이를 최악의 지경으로까지 몰고 갔다. 1945년 이후부터는 인체에 대한 의식에 일관성이 생겨나게 되었고, 그 결과 리하르트 샤이베나 게르하르트 막스 등이 전쟁이 끝난 뒤 교수직에 올랐다. 브레커가 자신이 1942년 파리에서 전시했던 조각품을 정원을 장식하기 위해 되사왔던 사실은 위의 일관성을 입증해주고 있다.

19세기 이래 현대미술계의 중심이었던 파리는 제2차 세계대전을 겪으면서 빛을 잃었지만 1945년 이후 잠시 동안 예술의 매력을 발산했다. 1940년 6월 독일군이 파리를 점령한 후 히틀러는 자신의 공식 조각가였던 아르노 브레커를 데리고 파리를 한바퀴 순회했다. 2년 후 오랑제리에서 열렸던 브레커의 전시회는 독일의 점령을 공표하는 상징적인 사건이었다. 이 기간 동안 많은 미술가들이 시골로 피신했고 일부는 뉴욕으로 망명했다.

인체 형상의 새로운 효용

앙리 로랑은 포르트 드 샤티옹에 있던 자신의 빌라 브루네(Villa Brunne)에 머물렀다. 로랑은 1920년대부터 줄곧 입체주의적으로 형태를 해체하거나 역동적인 양괴감을 추구하던 마욜의 작품세계에서 영향을 받아 고유의 형태언어를 발전시켰다. 동료 예술가들의 망명을 지켜본 로랑은 1940, 1941년 기념조각의 성격을 부각하기 위해서 동세가 완전히 생략된 〈아듀〉와 〈작은 아듀〉(그림276)를 제작했다. 주저앉아 있는 듯한 육중한 이 조각을 통해서 로랑은 처음으로 시대에 대한 발언을 했다. 로랑은 아방가르드적인 재료의 실험과는 상관없이, 제2차 세계대전의 참상을 겪은 후 다시금 새로운 효용성이 발견된 재료의 논리와 조각의 법도를 따랐다.

276 앙리 로랑, 〈작은 아듀〉, 1940/41, 청동, 24×27×25cm, 교구미술관, 하노버

전쟁이 끝난 뒤 책을 위해 그렸던 삽화와, 출판업자 테리아데에게 그려준 드로잉(그림277)이 당시 그의 생각을 보여주고 있다. 로랑은 윤곽선 너머 넓은 색면을 그렸는데, 이것이 형상에 중심점을 부여하면서 결과적으로 조형성을 획득했다.

277 앙리 로랑, 〈잠자는 인물상〉,
1951, 종이에 연필, 백묵 채색,
20×32.5cm, 교구미술관,
하노버

> 점토로 작업할 때 로랑은
> 그 재료를 둘러싸는 공간
> 에도 형상을 만들어내는 것
> 같았다. 공간 자체가 형태로
> 묘사되었던 것이다. 로랑은
> 점토 덩어리와 공간의
> 덩어리를 동시에 창조한다.
> 이 두 종류의 덩어리는
> 서로 교감하고, 균형을
> 잡으며, 결국에는 한 점의
> 조각으로 완성된다.
> ─앙리 로랑에 대해서
> 알베르토 자코메티가 쓴
> 글(1945)

실존주의적 인간상

로랑의 작품에 열광했던 사람들 중에 젊은 스위스 작가 알베르토 자코메티가 있었다. 자코메티는 1940년 6월 파리로 진군한 독일군을 보고 공포에 질려 자전거를 타고 피난을 떠났는데, 그때 1935년 초현실주의에서 전향한 이후에 제작한 자신의 소형 조각을 성냥갑에 넣어 아틀리에 한구석에 숨겨 놓았다.

실존주의의 상징으로 평가되는 그의 깡마른 '막대 인물상'은 1942년과 1945년 사이에 제작되기 시작했으며 1950년까지 집중적으로 제작되었다. 그의 아버지가 사용했던 스위스 말로야의 버려진 아틀리에에서 막대 인물상과 유사한 형태의 여인 입상(그

278 알베르토 자코메티, 〈작은 인물상〉,
1940-41, 청동, 높이 각각 4.1, 3.5cm,
Legat C. & Y. Zervos. Commune de V
zelay.

279
알베르토
자코메티,
〈마차 위의
여인상 1〉,
1943년경,
석고, 연필,
물감, 나무
마차, 높이
163.5, 빌헬름
렘브루크
미술관,
뒤스부르크

림279)이 처음 제작되었다. 이 조각상은 거의 실물 크기이며 정면을 바라보고 있다. 1938년 이후 자코메티는 조각에 모델을 관찰한 순간을 포착했던 것이 아니라 오히려 기억에 대한 표상을 담고 있

280 이폴리트-맨드롱 가
자코메티의 작업실 사진

281 알베르토 자코메티, 〈광장〉,
1948-49, 높이 12-15cm, 페기
구겐하임 미술관, 베네치아

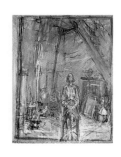

282 알베르토 자코메티,
〈아네트〉, 1951, 캔버스에 유채,
81×65cm, 알베르토 자코메티
재단, 취리히

다. 자코메티의 회상적 이미지는 가상의 공간을 구성하며, 실존의 공간에 침투한다. 1937년 한밤중에 생 미셸 대로에서 여자친구 이자벨의 실종을 목격한 자코메티는 실제 공간에 가상의 이미지가 침투하는 장면을 경험한다.

　자코메티는 이처럼 덧없고 순간적인 이미지의 인간상을 묘사하는 데 여생을 바쳤다. 이폴리트-맨드롱 가 46번지에 있던 소박한 작업실(그림280)에서 몇 시간씩 모델을 바라보면서 말이다. 남동생 디에고가 비례는 지키고 있으나 해부학적으로 전혀 명확하지 않은 여인상의 겉틀을 조심스럽게 제작했다. 1948, 1949년 자코메티는 거기에다 〈걷고 있는 남자〉이라고 이름 붙인 작품을 덧붙여서 좌대 위에 올려놓았다. 〈광장〉(그림281)이라는 작품은 그에게 인간 존재의 기념비적인 의미를 가지는 조각상이다. 이 조각은 어떤 일화적(逸話的) 순간의 복

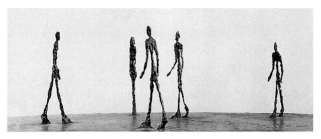

제나 표현의 대상이 모호한 구조물이 아니라 마치 그 인물이 금방이라도 살아서 걸어 나올 듯한 느낌을 주고 있다.

　많은 사람들이 자코메티의 작품세계를 연구하고, 또 철학자 장 폴 사르트르나 극작가 장 주네가 그의 작품에 대해서 입을 모아 극찬했다. 자코메티가 전후 초기의 조각계를 주도했지만, 그 외에도 여러 조각가들이 있었다. 제르멘 리시예의 조각 작품에 대해서 아

는 사람은 매우 드물다. 리시예의 〈열렬한 신의 숭배자〉(그림283)
는 괴물같이 생긴 형상이지만 실존주의적 은유를 내포하고 있으며,
이 작품을 통해 리시예는 1948년 베니스 비엔날레에 초청 받았다.

유기체적 양감을 보여주는 조형작품

1950년대에 들어서 인간의 형상을 새롭게 해석하는 데 관심이 집
중되었을 뿐 아니라, 기념조각의 과제에 가려 표현되기 어려웠던
유기체적 형태 역시 속속 등장했다. 추상이 세계공통어로 통할 것
이라는 믿음에서 추상적, 구상적 형태를 불문하고 비인체적 형태
의 조각 작품이 국제적으로 조명을 받았다.

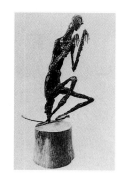

283 제르멘 리시예, 〈열렬한
신의 숭배자〉, 1946, 청동, 높이
120cm, 만하임 쿤스트할레

 1920년대부터 이미 다다이스트와 초현실주의자로 활약했던
한스 아르프는 1931년부터 석고 입체 조각을 제작해 발표했다. 이
것을 아르프는 '인체 조각의 구체화'라고 불렀다. 아르프는 추상
미술의 개념과 반대로 예술작품은 여하한 직접적인 결과로도 우리
를 더 이상 인도하지 않는다는 테오 반 되스부르크의 주장과 연관

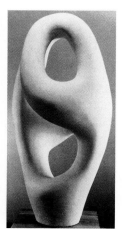

284 한스 아르프, 〈프톨레메우스〉,
1953, 석회암, 높이 103cm,
버튼 컬렉션, 뉴욕

된 생각을 가졌던 것이다. 그는 1931년
파리에서 결성된 '추상과 창조
(Abstraction – Création)'라는 국제 예
술가 단체에 가입했고, 이 단체에 나움
가보, 앙투안 페브스너, 막스 빌이 나중
에 합류했다. 아르프의 녹아내리는 듯
한 토르소와 구멍이 뚫린 조각(그림
284)은 작품의 응집된 상태와 그 형태
가 금방이라도 변해버릴 것 같아서 보
는 이에게 생동감마저 느끼게 한다.

 반면 영국 조각가 헨리 무어는 낡
은 나무토막, 조약돌, 뼈 등의 재료에서

구상화 작업은 밀도를
더해주며, 두께도 강화
하는, 즉 응고시키는 작업
이며, 또한 유착의 과정
이기도 하다.……구상화
과정은 응결, 암석, 식물,
동물, 인간을 의미하며,
또한 성숙을 의미한다.
 –한스 아르프

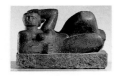

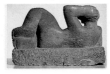

285 헨리 무어, 〈누워 있는 인물〉, 1929, 돌, 57.2×83.7× 38, 시립미술관, 리즈

286 헨리 무어, 〈누워 있는 인물〉, 1969-70, 청동, 172×436×247cm, 하코네 야외미술관, 일본

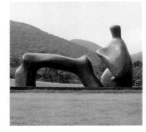

영감을 얻어서 인체 묘사에 적용했다. 무어는 1920년대부터 많지 않은 모티브(모자, 가족, 상처 입은 전사 등)를 여러 형상으로 변형한 작품을 끊임없이 발표했다. 그가 생전에 100점도 넘게 반복해서 제작했던 〈누워 있는 인물〉(그림285)은 고대 아메리카 문명의 예술과 맥이 닿아 있다. 1950년대 말 무어는 작품을 두 개체로 분리하여 이것들을 자연의 대지 위에 세워놓기 시작했다(그림286). 무어는 세계대전 이후 가장 성공적인 조각가로 꼽힌다.

오랜 기간 동안 울름 조형학교의 교장을 지낸 막스 빌 역시 기념비적인 조각 작품을 제작했다. 그는 조화와 균형을 상징하며 비물질적이고 띠 모양으로 생긴 조각을 수학 법칙에 따라 만들어냈다 (그림287). 빌을 최초의 구체 미술 조각가로 꼽는 데는 이론의 여지가 없다. 그는 "구체 미술에는 조화로운 작품의 크기와 표현의 법칙을 준수하여 작품을 제작해야 한다는 책임감이 필수적이다"고 정의했다.

금속 조각

287 막스 빌, 〈무한한 썰매〉, 1935-56, 청동, 125×125×80cm, 미델하임 야외조각미술관, 안트베르펜

미술학교에 용접 설비를 갖춘 곳이 흔치 않다. 철공을 전문으로 한 곤살레스와 1970년대의 금속 조각가들 사이에 교량 역할을 한 미국 조각가 데이비드 스미스는 자동차 용접공 출신으로 철과 강철을 능숙하게 다루었다. 그는 고철이라는 산업사회가 만들어낸 폐기물을 미학적으로 사용한 최초의 예술가였다. 그가 제작한 철조 작품은 유럽의 전통과 다른 미국인들의 실용정신을 나타낸다

그럼에도 불구하고 스미스는 모더니즘의 전통을 경험하고 나

서 비로소 예술적 영감을 얻었다. 친구로부터 곤살레스의 두상 한 점을 넘겨받은 스미스는 그 작품의 영향으로 파리, 그리스, 런던, 모스크바 등 유럽 도시로 여행을 떠난다. 그는 추상미술과 표현주의 미술로 인해 새로운 예술의 중심지로 부상하게 되는 뉴욕으로 돌아와 미술계를 주도하던 윌렘 드 쿠닝이나 잭슨 폴락 등을 만났으며, 1941년에는 막강한 영향력을 행사하던 미술 비평가 클레먼트 그린버그와 친분을 맺었다.

이러한 환경에서 스미스는 〈블랙번 : 아일랜드 대장장이의 노래〉(그림288)와 같이 단조(鍛造 : 불에 달군 쇠를 두드려서 형태를 만드는 기법─옮긴이)와 용접 기법으로 제작한 금속 조각을 선보였다. 공간에다 소묘를 한 듯한 이 작품은 애초에 실외 전시용으로 구상되었다. 그가 1940년까지 근무했던 브루클린의 터미널 철공소의 사장에게 표했

288 데이비드 스미스, 〈블랙번: 아일랜드 대장장이의 노래〉, 1949~56, 강철, 청동, 대리석, 117×103.5×58, 빌헬름 렘브루크 미술관, 뒤스부르크

던 의였다. 스미스의 관심은 가위로 오려낸 종이그림 같은 이 작품들로부터 1951년 〈아그리콜라〉 연작으로 옮겨간다. 이 연작은

농기계의 부품을 용접해 붙인 아상블라주 작업이었다. 1953년에서 1955년까지 〈탱크 토템〉(탱크 덮개로 제작됨) 연작이 만들어졌고, 결국 1963년 입방체를 쌓아올린 〈큐비〉(그림289)를 통해서 고철 작업의 아우라에서 탈피할 수 있었다. 스미스의 아상블라주 작업은 헨리 무어의 점토 작업을 돕던 영국 작가 앤터니 카로의 작품세계를 완성의 길로 이르게 해준다.

앤터니 카로는 1959년 장학금을 받

289 데이비드 스미스, 〈큐비 6〉, 1963, 스테인리스스틸, 높이 36m, 개인 소장

고 미국 여행을 했는데, 이 여행에서 케네스 놀런드와 모리스 루이스 등의 화가들을 만나고 데이비드 스미스의 작품을 보았다. 영국으로 돌아온 카로는 폐금속과 용접 기구를 구했다. 그의 초기 작품인 〈이른 아침〉(그림290)에는 이미 그가 나중에 사용할 조형언어들이 포함되어 있다. 좌대가 없는 이 작품은 공간 안에서 수평적으로 확장되고 있으며 실루엣은 회화적으로 보인다. 1966년에 제작된 〈탁자〉 연작부터 원색을 사용하기 시작했다. 〈그림자〉(그림291)에는 어떠한 공간감도 내포되어 있지 않다. 또한 선입관에 사로잡힌 하등의 개념도 담겨 있지 않고 다만 재료의 형태가 눈앞에 펼쳐질 뿐이다. 스미스의 큐비-조각에서는 여전히 뭔가 쌓아 올려진 형상을 모방한 느낌이 드는 반면, 카로는 자신의 존재성에 걸맞는 형상을 완전히 탈(脫)물질적으로 표현해냈다.

290 앤터니 카로, 〈어느 이른 아침〉, 1962, 채색된 알루미늄, 430×740×390cm, 테이트 갤러리, 런던

철은 조각 재료로 자리를 잡아갔고 쓰임새도 다양해졌다. 1920년대 말에 이미 철사를 구부려서 형상을 제작했던 알렉산더 콜더는 우아하면서도 원색을 사용한 대형 모빌(그림292)을 제작했다. 스위스 출신의 장 탱글리는 고철을 희화적으로 만든 이상한 기계(그림293)를 선보이기도 했다.

291 앤터니 카로, 〈그림자〉, 1968, 철에 래커칠, 베스트팔란 주립미술관, 뮌스터

조형예술이 교착 상태에 빠진 것은 기념비 조각과 무덤조각의 한계성을 극복하지 못했기 때문이며, 조형예술 자체에 지나친 중요성을 부여했기 때문이었다. 나는 조각이란 예술을 이러한 토템의 범주에서 해방시키고, 또한 조각에서 장식적 언어를 없애버림으로써 관객과 더 직접적으로 소통하고자 노력했다. 어느 정도 성과가 있었다고 본다. -앤터니 카로

공간에서의 움직임

키네틱(전동장치 등을 이용해서 조각품을 움직이도록 하는 기법―옮긴이) 예술가 조지 리키는 움직이는 경첩 위에 가느다란 쇠바늘을 붙여 놓았다. 이 섬세한 바늘은 미세한 공기의 흐름에도 흔들리면서 여러 모양으로 변했고, 이로 인해 그의 작품은 환영을 보는 느낌이 들게 한다.

292 알렉산더 콜더, 〈무제〉, 1940년경, 검은색과 오렌지색으로 채색된 철과 강철, 높이 234cm, 빌헬름 렘브루크 미술관, 뒤스부르크

 이와 달리 아웃사이더의 길을 걸어간 대표적 작가는 뒤셀도르

293 장 탱글리, 동화의 부조, 1978, 나무, 강철, 고무, 장난감, 인형, 전기모터, 280×620×150cm, 빌헬름 렘브루크 미술관, 뒤스부르크

프 출신의 노르베르트 크리케이다. 그의 작품은 조각의 정체성에 대한 위기의식―만프레드 슈네켄부르거가 말했듯이 1950년대 이래 오브제에서 프로세스 아트로, 다시 개념미술로 방황해야 했던―의 그림자에 가려져 있다. 예술 개념의 탈경계화는, 마치 언제 터질지 모르는 뇌관처럼 대지미술, 퍼포먼스, 그리고 미니멀 예술 행위가 태동될 때마다 조형예술 역사의 중대한 이슈로 등장했다.

 크리케는 혁명적인 예술가 요제프 보이스와 같은 시기에 뒤셀도르프 미술아카데미에서 교수로 재직했다. 30년 동안이나 순수주의자들이 재료와 선적 언어에 확고부동한 믿음을 가졌던 데 비해, 보이스는 사고하는 행위와 조각 개념, 그리고 집단 속에서의 삶과 '사회적 조각'을 서로 대응하는 과정에서 비로소 발견한, 개념적인 것들의 경계에 관해서 연구를 계속했다.

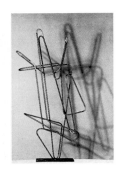

294 한스 울만, 〈아코드〉,
1948, 검은색으로 채색된 강철,
높이 79.5cm, 빌헬름 렘브루크
미술관, 뒤스부르크

크리케는 베를린에서 리하르트 샤이베로부터 점토조형의 기초를 배웠다. 1949년 그는 철근 공사가 조각 작업보다 훨씬 흥미롭다는 사실을 깨달았다. 이러한 그의 생각이 전후 베를린 미술계에 중요한 역할을 한 한스 울만의 철사 조각이 탄생하는 데 영향을 미쳤다. 울만은 제2차 세계대전이 나기 전 기계공학을 전공한 후에 베를린－샤를로텐부르크 공과대학에서 학생들을 가르치고 있었다. 나치의 감시를 피해야 했던 울만은 1935년 구조주의적이면서도 원시주의의 영향을 받은 것으로 보이는 철사와 금속판 조각품을 자신의 식탁 위에 최초로 완성시켰다. 1945년 전쟁이 끝나자 철사를 구부려서 마치 음악에서의 리듬과 운동감과 유사한 선의 흐름을 찾아내려고 노력하기 시작했다(그림294).

그보다 한참 나이가 어렸던 크리케는 구상적인 작품에서 곧 탈피하여 선에서 운동감의 표현을 발견했다. 그는 반짝이는 금속

295 노르베르트 크리케,
〈공간조형－마네스만〉,
1958-59, 스테인리스스틸,
높이 700cm, 마네스만 사옥,
뒤셀도르프

봉을 여러 각도에서 구부리고 실타래처럼 뭉쳐서 공간을 확보하는 조형물을 만들어 냈다. 크리케의 작품 〈마네스만〉(그림 295)은 사방으로 퍼져나가는 힘을 보여주고 있다. 크리케는 몇 년을 얽힌 철봉 타래를 한 가닥씩으로 풀어내는 데 바쳤다. 미술 평론가 막스 임달이 말했던 것처럼, 각각의 흐르는 듯한 형상의 철봉가닥이 바닥에 놓여서, 구부러진 각도에 따라 리

듬을 타는 듯한 운동감을 나타내면서 보는 이의 눈을 사로잡았다. 이로써 그의 작업은 궁극적인 탈(脫)물질화의 경계에 이른 것이다. 막스 임달에게 헌정된 〈상황 미술－보쿰의 하우스 바이트마〉(그림 296)라는 작품에서는, 이후에 제작된 〈공간조형－백색〉 이외에도 이와 유사한 효과를 보여주는 드로잉들이 함께 전시되었다.

"생각은 곧 조각이다."

보이스는 조각가가 사용하는 재료를 작업의 출발점으로 삼았다. 보이스는 1947년 뒤셀도르프 미술학교에 입학했고, 거기서 에발트 마타레의 아케익적인 동물 형상에 매료되어 그의 학생이 되었다. 이 시기의 작품으로 지금까지 전해지는 것이 미완성의 〈여인 토르소〉(그림297)이다. 마치 무엇인가에 뜯어먹힌 듯한 이 여인의 형상은 1982, 83년 베를린의 그로피우스 하우스에서 열렸던 '시대 정신 전(展)'에 출품되었던 보이스의 설치작품 중 일부였다. 수리

296 크리케의 공간 〈상황미술-보쿰의 하우스 바이트마〉, 보쿰. 이 사진에서는 〈공간조형-백색〉(1975)과 소묘도 볼 수 있다.

대 위에 높이 올려진, 파괴된 인간의 모습을 상징하고 있는 이 작품은 자연과학과 신화가 결합된 보이스의 예술세계가 시작되는 출발점이다. 그의 조각이나 퍼포먼스, 설치작업이나 소묘(그림298)에 자주 등장하는 동물의 형상은 신화적 상징성을 가지고 있으며, 동시에 영적 차원에서 종교적인 것들에 대한 묘사를 의미한다.

297 요제프 보이스, 〈여인 토르소〉, 1949-51, 석고, 거즈, 나무, 납, 유화물감, 높이 104.5cm, 빌헬름 렘브루크 미술관, 뒤스부르크

　　잘 알려진 보이스의 작품으로는 1960년대에 제작된 〈비계 모퉁이〉나 〈비계 의자〉(그림299)가 있다. 이 작품들을 통해 보이스는 자신이 펼치고자 했던 논의의 출발점에 불을 붙이려 했다. 그가 1963년 비계와 같이 부드럽고, 또한 온도 변화에 민감하게 반응하는 재료들을 처음 작업에 사용했던 것은 이것들이 통념적 예술과 아무런 연관성이 없으며, 우리의 삶에 근본이 되는 원천이라고 믿었기 때문이었다. 비계는 온도가 조금만 올라가도 물렁물렁해지기 시작한다. 보이스는 관객들이 본능적으로 자신의 비계 작업에 대해서 내적인 프로세스와 감정을 연관시켜서 반응한다는 점을 깨달

298 요제프 보이스, 〈엘크〉, 1979, 색 석판화, 45.7×62.3cm, 동판화 보관소, 프로이센 문화유적박물관, 베를린

149

299 요셉 보이스, 〈비계 의자〉, 1964, 보이스 블록, 헤센 주 미술관, 다름슈타트, 사진: 에바 보이스(뒤셀도르프)

300 〈나는 미국을 좋아하고 미국도 나를 좋아한다〉, 르네 블록 갤러리, 1974년 5월 23-25일, 사진: 그웬 필립스(뉴욕)

앉다. 그는 비곗덩어리와 펠트천 같은 재료들이 신선한 격정을 불러일으킬 수 있으며, 개인적인 주제와도 잘 결합될 수 있다는 가능성을 발견했던 것이다. 보이스는 1943년 폭격기를 타고 가던 중 격추 당했는데, 이때 타타르 유목민들이 동상에 걸리지 않도록 비계로 그의 몸을 문질러주고 펠트천으로 감싸준 덕분에 목숨을 건질 수 있었다.

1961년 보이스는 비디오예술로 명성을 얻었던 백남준이 재직하던 뒤셀도르프 미술아카데미의 교수가 되었고, 그와의 교류를 통해서 플럭서스 운동에 가담한다. 그는 재료에서 음향의 영역으로 폭을 넓혀갔다. 비곗덩어리, 펠트천, 그리고 동물들이 중요한 역할을 맡는 독특한 퍼포먼스의 형태를 개발하게 된다. 1974년에는 거칠고 강력한 미국의 에너지를 상징한다고 믿었던 코요테 한 마리를 뉴욕의 르네 블록 화랑에 가둬놓고 자신도 그 안에 머무는 퍼포먼스를 발표했다(그림300).

처음에는 자신의 몸뚱이를 펠트 망토로 감싸고 밖으로는 지팡이만 보이도록 했다. 보이스가 마치 제례의식과도 같은 동일한 행위를 반복적으로 되풀이하자 코요테는 그와 친숙해졌고, 그제야 보이스는 망토를 벗었다.

보이스의 〈펠트 오브제〉(그림301)는 벽에서 어떤 형태를

301 요제프 보이스, 행위예술에 쓰였던 펠트천, 뉴욕의 구겐하임 미술관에서 1979-80년에 열렸던 회고전 광경. 사진 : 프란치스카 아드리아니.

만들며 늘어지는 로버트 모리스의 펠트 작업과는 대조적으로, 상징적이고 심리적인 의미를 갖는다. 보이스에게 펠트천은 외부의 영향에서 안전을 보장해주는 차단막, 보호막의 구실을 하지만 동시에 외부의 영향을 수용하게 하는 재료였다. 게다가 펠트천은 따스한 느낌을 주고, 모든 색깔의 잔상을 강조해주는 회색을 띠고 있는데다가 모든 소음을 흡수하는 방음판 구실까지 한다.

302 〈7,000그루의 참나무 프로젝트〉, 도큐멘타 7, 1982

　　보이스는 학생 정원의 규정을 어겼다는 이유로 1972년 주 정부로부터 교수직을 박탈당하자 1973년 국제자유대학을 설립했다. 이로부터 '사회적 조각' 이라는 개념이 사회집단 내에서 효력을 발생하는 힘으로서 그 의미를 획득하기 시작했다. 1982년 카셀 도큐멘타에서 〈7,000그루의 참나무〉(그림302)라고 하는 행위예술을 선보여 생태학적 관심을 보이기도 했다. 시민 누구라도 한 그루의 참나무와 현무암 한 덩이를 구입해서 자신이 원하는 곳 어디에나 그 나무를 심을 수 있었다. 참나무는 현무암 한 덩이보다는 키가 크지만, 프리데리시아눔 박물관 앞에 쌓아올려진 현무암 더미보다는 작았다. 보이스는, "생각은 곧 조각이다. 단지 하나의 대상물로부터 파생되었거나, 아니면 어느 정도 물질화 과정을 통해 만들어진 조각품보다는, '생각한다' 는 행위가 이 세상에서 당연히 훨씬 더 격정적으로 작용한다."

미니멀 아트

미국에서는 미니멀 아트 작가들이 대상과 관객의 관계를 새롭게 정의했다. 그들은 공장에서 생산되어 사물이 주는 연상을 전혀 갖게 하지 않으며, 관람자의 모습을 되비쳐주는 재료를 사용했다. 그들은 이제껏 오랜 세월 동안 강조되어 왔던 명제, 즉 한 형태에 있어서 내적인 절박함 그리고 내부로부터 외부로 향하는 상호작용에 반대했다. 다시 말해서 그들은 형태 구성에 있어서의 우선순위나 자신의 작품에 대한 특별한 의미부여를 부정했다. 1966년 뉴욕 유대인 미술관에서 열렸던 첫 번째 전시회 '근원적 구조'에는 도널드 저드, 댄 플래빈, 솔 르윗, 그리고 칼 안드레 등의 미술가가 참여했다.

303 도널드 저드, 〈무제〉, 1965년 알루미늄판, 철망, 유리, 86.4×410.2cm, 소더비, 런던

미술사를 공부하고 비평가로 활동하기도 했던 저드는 금속 입방체를 단순화시켜서 공간 이미지를 창조했다. 이러한 공간적 효과는 사진 기술로 절대 복제될 수 없었다(그림303). 그의 작품은 인위적인 성격을 보여주며 수학적이고 기하학적인 이미지가 정확히 묘사되었다. 감정이 전혀 개입되지 않은 이 상자들은 100년이 넘게 주도권을 행사하던 추상표현주의에 대한 반응으로 이해될 수 있다. 텍사스의 낡은 수비대 막사를 개조하여 만든 마르파의 저드 재단에서 보여줬던 설치 작업에서 저드의 예술적 의도가 명백히 드러난다. 그는 공간의 이미지를 인식시키기 위해 재료의 진부함을 강조했다. 저드는 동료였던 존 챔벌레인의 고철 조각을 위해 또 다른 공간을 만들었다(그림304).

304 텍사스의 마르파(Marfa), 존 챔벌레인의 작품들을 전시한 공간

미니멀 예술가라는 꼬리표에 항상 거부반응을 보이던 칼 안드레는 조각적 사고에 가까운 작업을 했다. 그에게는 유럽 여행 중

방문했던 선사시대의 도시들과 스톤헨지가 각별한 의미로 다가왔
다. 그는 1960년에 〈엘리먼트〉 연작을 제작하기 시작했다. 이 작
품은 똑같은 모양의 건축용 목재를 단순한 건축적 원칙(내려누름
과 버팀)에 따라 제작했다. 1980년대까지 그는 매번 전시공간마다
다르게 고안한 시스템을 사용했다(그림305).

안드레는 1965년부터 전시장 바닥의 모양에 따라 형태가 바뀌
는, 즉 바닥에 놓이는 조각 작품을 제작함으로써 조형 개념의 발전
에 커다란 기여를 했다. 그는 1967년 뒤셀도르프 갤러리의 관장
콘라드 피셔의 개관전을 위해 그리 넓지 않은 공간에 금속판을 깔
아 놓았다. 말하자면, 관람객들은 안드레가 제공한 조각적 상황 안
에 들어서는 것이다. 날씨를 조각의 개념 속으로 도입한 〈웨더링
피스(Weathering piece)〉(그림306)는 안트웨르펜의 갤러리 '와이
드 화이트 스페이스(Wide White Space)' 의 테라스에 전시되었다.
이 작품은 가로 세로 각 여섯 장씩 똑같은 크기로 재단된 금속판으
로 구성되었다. 이 작품을 밟고 올라서는 순간 작품은 좌대가 되
며, 관람객들은 조각 작품이 되는 것이다. 마치 로댕의 작품 〈칼레
의 시민〉처럼 말이다. 관람객들은 자신들이 바닥 면과 상관관계
속에 놓여진 것을 느끼게 될 것이며, 또한 서로 다른 금속으로 구
성된 바닥 판이 들려주는 다채로운 소리에 귀를 기울이게 되어 자

신만의 믿음을 따라가게
된다. 이 작품에서 좌대
는 그 자체로 조각이 된
다. 왜냐하면 그 좌대의
존재성이 바로 공간적
경험의 전제 조건이기
때문이다.

305 칼 안드레,
〈브레다(Breda)〉, 1986,
헤이그 게멘테 박물관,
사진 : 로브 콜라드

> 내가 하는 모든 작업은
> 브랑쿠시의 〈무한주〉를
> 공중이 아니라 바닥에
> 놓으려 노력하는 것이다.
> —칼 안드레

306 칼 안드레, 〈웨더링 피스〉,
1970, 알루미늄, 구리, 납, 아연,
1×300×300cm,
국립박물관, 네덜란드
크뢸러-뮐러, 오텔로, 비세르
컬렉션, 안트웨르펜의 화이트
와이드 스페이스의 테라스에
전시된 장면, 1970.

307 에바 헤세, 1967-68년
사진 : 셍크-켄더

"알 수 없는 크기"

"형태의 규칙은 이해될 수 있으며 또한 이해되었다. 내가 말하고자 하는 것은 알 수 없는 크기에 대한 것들이며 나는 그것에 도달하고자 한다." 이것은 1968년 에바 헤세가 자신의 첫 조각전을 열면서 기록했던 내용에서 발췌한 것이다. 그녀는 조각재료의 실험을 거친 후 완전히 새로운 작업을 발표하는 데 이를 수 있었고, 1969년 해리 제만이 기획한 유명한 전시회 '태도가 형태로 발전되는 순간(When attitudes become form)'에 유일하게 여성으로서 참여하게 된다. 미니멀리즘은 관람객들의 감정과 개성에 전혀 아랑곳하지 않았던 반면, 그녀의 작품에서는 인간이 가진 경험을 심층적으로 모색하려는 관심이 보인다.

에바 헤세는 함부르크에서 태어났으나 부모와 함께 3살 때 뉴욕으로 이민을 갔고, 처음에는 회화를 공부했다. 1961년에는 나중에 등장하는 조형작품의 섬세한 물질성을 짐작케 하는 구아슈 연작(그

308 에바 헤세, 〈무제〉, 1961,
종이에 구아슈와 먹,
15.2×11.2cm, 에바 헤세의 유물

림308)을 발표했다. 1964년에는 독일에서 처음으로 실과 석고로 이루어진 부조를 제작했다. 당시 그녀와 남편인 조각가 톰 도일은 케트비히의 섬유회사 F.A. 샤이트에서 초대 작가로 체류하고 있었다. 1965년에는 뒤셀도르프 쿤스트 페어라인에서 헤세의 소묘작품과 조각전이 열렸는데, 이 전시회에서 그녀는 새로운 미디어를 사용하여 처음으로 대단한 성공을 거두었다.

1965년 남편과 이혼한 후 에바 헤세는 공간을 점령할 수 있는 설치작업을 위한 라텍스, 고무, 합성수지, 파이버글라스 등의 재료

를 발견했다. 그녀는 미니멀 아트의 반복적이고 기하학적인 상자를 올록볼록하고 투명한 형태로 둔갑시키거나 소시지 모양의 호스를 노끈으로 묶은 형태로부터 자라나게 만들었다(그림309). 세상을 떠나기 5년 전에는 인체의 내부가 마치 바깥쪽으로 뒤집힌 것 같은 작품을 발표

309 에바 헤세, 〈반복〉, 1965, 호스, 종이 모조품, 노끈, 물감, 개인 소장, 스위스

했다. 그녀는 후기의 작품(그림310)에서 천장에 일곱 개의 커다란 다리를 매달았다. 《뉴욕타임스》의 미술 평론가는 이 작품을 "추함 속에서의 비범함"이라고 묘사했고, 또 어떤 이들은 이 윤기 나는 L-자 형태를 1970년 그녀를 죽음에 이르게 한 뇌종양과 관련 지었다.

브루스 나우만은 지극히 다양한 형식의 작품을 제작했다. 이 작품들은 불쾌감이나 두려움을 들게 했다. 그 역시 인체를 사용해서 조형 작품을 제작했다. 이 작업에서 그는 시각적 효과만을 노린 것이 아니라 매우 수준 높은 신체 언어를 구사했다. 그는 관람객들의 직접적인 반응을 원했고, 특정한 조건 하에 있거나 특수한 상황에 놓인 인간이 어떤 반응을 보이는가 등에 관해 연구를 계속했다. 1968-70년에는 〈통로〉(그림312)라는

310 에바 헤세, 〈무제〉, 1970, 철사와 알루미늄, 폴리에틸렌, 화이버글라스, 7원소, 높이 188-282cm, 퐁피두 센터, 파리

311 에바 헤세, 스케치, 루시 리파드, 뉴욕

312 브루스 나우만, 〈통로〉
설치작업(위쪽)과 이를 위한
구상(오른쪽), 1969,
58.4×62.5cm, 신미술관,
스위스 샤프하우젠

작품에서 처음으로 실험적인 비디오 작업을 선보였다. 이 폐쇄회로 설치작업에서 관람자들이 모니터를 향해 걸어오면 모니터에는 입구에 설치된 카메라에서 촬영된 관람자의 등이 비쳤다. 좁고 뜻밖에도 길게 느껴지는 통로는 이 설치작업의 한 구성 요소였다. 그 안에 형광등을 설치해 현실을 제대로 인지할 수 없게 만들었다(그림313).

나우만은 에바 헤세와 마찬가지로 공중에 매다는 작품을 많이 선보였다. 그는 몸뚱이를 쪼개고, 왁스를 부어 만든 머리통으로 간략화하고, 도막 난 스펀지로 변종 동물을 창조했다(그림315). 1980년대부터는 남미의 인권유린 같은 정치적, 사회적 현실과 관련이 깊은 작업을 해오고 있다.

313 브루스 나우만, 〈꿈속의
통로〉, 1983, 합판,
2개의 철제 책상과 2개의 철제
의자, 형광색 등, 통로 길이
1,200cm, 너비 106.5cm,
가장 넓은 부분의 높이
286.5cm, 너비 246cm,
신미술관, 스위스 샤프하우젠

조각으로의 회귀?

예술의 발전과 함께 조각과 회화의 개념에 이미 여러 번 종말이 선언되었음에도 불구하고 조각 전시회는 꾸준히 열리고 있으며, 조각

314 "진정한 예술가는 살아가면서 신비한
진실을 밝혀내는 이 세상을 돕는다."
브루스 나우만, 〈샘으로서의 예술가〉,
1966-67, 흑백사진, 20.3 24.5cm,
작가소장.

315 브루스 나우만, 2마리 늑대와 2마리
사슴으로 만든 조각, 1989, 스펀지,
사진 : 도로시 피셔

가라고 불리는 예술가도 여전히 존재한다. 하지만 조각예술의 언어에 변화가 온 것은 분명하다. 조각의 언어는 그 시대의 예술을 구성하는 한 요소가 되었으며, 이 언어에 의해서 예술의 개념이 다시 규정되고 있다. 이러한 변화가 생겨난 데는 두 가지 중요한 원인을 들 수 있다. 뒤샹의 등장과 미니멀 아트가 그것이다.

예술에서 경계를 넘어서기 위한 모든 실험이 시도된 후 겉틀을 만들고 그 속을 뭔가로 채워서 형상을 만들어내는 조형 작업이 다시 가능해졌다. 리처드 디컨의 유기적인 형태는 1950년대에 원초적 형태를 찾기 위해서 기울였던 노력과 진지한 영국식 아이러니가 결합된 것이다. 영국 작가 디컨은 내부와 외부의 관계, 표면과 모서리, 크기나 양감 등의 문제에 관심을 가졌다. 그는 도널드 저드의 영향을 받았고, 또 자신만의 형태를 찾기 위해서 복잡한 기하학적 계산을 끌어들였다. 하지만 이 형태들은 개인적인 경험의 세계로 거슬러가는 성격을 보였다. 이런 면에서 디컨의 작품은 도널드 저드의 조형 세계와 차이를 보이고 있다.

316 리처드 디컨, 〈경계 1〉, 1991, 나무와 PVC, 48×335×171cm, 리슨 갤러리, 런던

디컨은 릴케의 시 〈오르페를 위한 소나타〉에서 영감을 얻어 1978년 언어와 노래, 소리에 귀를 기울이는 작업에 몰두했다. 여기에서 후기의 작품세계 즉 뱀과 흡사한 형상, 그리고 조개, 귀, 입, 생식기 등을 연상케 하는 소묘 연작이 탄생되었다. 금속, 합성수지, 나무를 사용해서 매우 정교하게 제작된 이 작품들은 아르프나 무어의 부드러운 형태와 대조적으로 인위적인 성격을 부정하지 않는다. 나무를 붙여 만든 작품 〈경계 1〉(그림316)에서는 작품과 그 구조가 완전히 통합되어 조화를 이루고 있다. 디컨은 이음매를 통해서 조화로운 전체적 이미지보다 부분의 개별적 형태를 강조하려 했다.

디컨이 기술적이고 유기체적인 이미지로 자신의 예술세계를 설명하려 했던 반면, 레이철 화이트리드는 버려진 형태에 무언가

317 리처드 디컨, 〈무제〉, 1991, 철, 162×156×184cm, 랑에 전시관, 독일 크레펠트

318 레이철 화이트리드, 〈집〉,
1993, 런던의 이스트엔드, 철거됨

319 1997년 베니스 비엔날레
영국관에 작품을 전시하는
레이철 화이트리드,
〈자줏빛 매트리스〉

를 채워넣는 기법으로 낯선 사물의 모습을 표현했다. 그녀는 1993
년 런던 이스트 엔드에 위치한 철거되기 직전의 빅토리아풍 라인
하우스 내부에 시멘트를 가득 채운 작품을 발표해 명성을 얻었다
(그림318). 역설적이게도 이 작품에서 발견되는 형태는 사물의 내
부를 보여주는 사물 자체의 겉모습이다.

화이트리드는 이 외에도 수정용 백색 펜과 먹으로 눈금종이 위
에 드로잉을 해놓고 나서 드로잉의 형태에 들어맞는 모양의 물건을
벼룩시장에서 찾아내는 작업을 발표했다. 〈자줏빛 매트리스〉(그림
319)에서는 자신이 원하던 형태를 길거리에서 줍기도 했다. 그녀
는 더 이상 누구에게도 쓸모가 없고, 또 관심도 받지 못하는 버려

진 매트리스를 보고 소외 당한
인간의 육신과 같다고 느꼈다.
화이트리드는 우리가 일상의
사물 속에 존재한다고 확신했
던 것들에 대해 의문을 던졌다.
삶에서 사물의 의미가 보잘것
없이 전락하는 이 '가상세계
(Virtual World)'에서 그녀의

작업은 예술을 통한 구원의 메시지를 전하고 있다.

시민들의 격렬한 반대에도 불구하고 화이트리드의 〈집〉은
1994년 헐렸다. 이 작품은 탐욕스러운 정부의 도시계획에 굴복해
야 했던 초라한 건물, 즉 버려지고 잊혀진 것들에 대한 비장한 기
념비이기도 했다.

뒤셀도르프에 거주하는 토마스 슈테가 현대의 인간 군상을 주
제로 발표한 작품은 1984년 사회적으로 엄청난 비난을 받았다.
1992년 카셀 도큐멘타 9에서 프리데리시아눔 미술관 근처의 레퍼
스(Leffers) 백화점 지붕 위에 설치되었던 슈테의 작품 〈이방인〉(그

림320)은 이민자와 강제추방 문제에 대한 예고라고 해석되기도 한다. 도자기 공장에 주문하여 제작한 인물상을 보면 그가 얼마나 전통적인 조각에 무관심했는지를 알 수 있다. 이러한 그의 작품 경향은 누군가의 초상조각이 아니지만 왠지

320 토마스 슈테, 《이방인》, 1992

한번 본 듯한 형상의 인형작업에서 더욱 확연하게 드러난다. 샴쌍둥이처럼 몸이 붙은 〈연합한 적들〉(그림321)은 혐오스러움을 넘어서는 작품이다. 그는 조형 역사상 가장 오래된 모티브인 인체를 사용해서 18세기의 작가 조너선 스위프트의 《걸리버 여행기》처럼 풍자와 기묘한 사회비판을 제기했다.

슈테는 인형을 제작해 마치 고대 연극의 한 장면에 나온 등장인물처럼 연출했다. 그는 인형작업을 시작하기 전인 1980년대부터 이미 '대형 극장 프로젝트' 같은 연극무대의 성격을 띤 작품을 발표하고 있었다. 〈스타트랙〉의 등장인물이 보여주는 동작은 영화에서 등장하는 평화, 진보, 통일 등의 메시지를 표현하고 있다. 슈테는 모형, 강렬한 색상의 건축, 시나리오를 통해 환상에 대한 자신의 관심을 보여준다. 이는 순수주의자들이 빛과 공간에 대해서

321 토마스 슈테, 〈연합한 적들〉, 1994

제기했던 문제의식이나, 뒤셀도르프 미술학교 시절 스승이었던 게르하르트 리히터의 개념회화와는 거리를 두고 있다.

322 토마스 슈테, 〈엔데〉, '대형 극장 프로젝트'를 위한 스케치, 1980

323 로버트 스미스슨, 〈소용돌이 방파제〉, 1970년 유타주 그레이트 솔트 레이크. 지금은 유실되어버린 이 방대한 규모의 흙 쌓기 프로젝트는 문서, 필름, 사진 등의 기록으로 남아 있다. 스미스슨은 '장소성(site)'과 '비장소성(Non-site)'이라는 개념을 발전시켰다. 이 작업은 일정한 기간이 지난 후 사라져 버렸고, 또 재현될 수도 없었다. 이러한 작업의 결과는 종종 문서나 사진자료만이 기억의 흔적으로 남는다.

1970년대 대지미술 작가들은 미국과 영국, 네덜란드 등지에서 사회와 미술관의 도움을 받지 않아도 되는 야외에서의 작업에 열중했다.

1969년 독일의 선구적 비디오 예술 작가 게리 슘(1938-73)은 〈랜드 아트(Land Art)〉라는 작품을 선보였다. 대지미술 작가들의 작업 현장을 담고 있는 이 작품은 슘이 계획한 텔레비전 갤러리를 소개하기 위해 제작된 것으로 생각된다.

이에 비해 고든 마타-클락은 도시의 공간에 관심을 가졌다. 〈분할〉(그림324)이라는 작품에서

마타-클락의 작품 대부분은 특정한 장소에 아파트나 연립주택의 구조를 다루고 있다. '절개'라는 행위는 칸칸이 나뉜 공간의 단위 속에 순응해야 하는 일상생활의 속성을 명확하게 드러낸다. 이 행위는 또한 각 가정이 컨테이너와 같이 규격화되고 억압적인 사회구조 속에서 살아가는 모습을 폭로하기도 한다. 밖에서 바라보는 관람자들은 누군가의 강요에 의해서 만들어진 건물의 외형을 조각적 의미로서 인식한다. -댄 그레이엄

324 고든 마타-클락, 〈분할〉, 1973, 뉴저지 이글우드

그는 평범한 주택을 조각 작품으로 둔갑시켰다. 이러한 국제적 아방가르드의 경향이 정부가 장려하는 독일의 공공미술을 훨씬 앞지르기는 했지만, 그렇다고 해서 독일의 공공미술을 과소평가하는 것은 옳지 않다.

'공공장소에서의 예술'

언제나 회화보다는 조각이 공공미술에 더 적합한 장르였다. 재료의 내구성, 규모, 그리고 기념조각 전통 등을 고려하고 어떤 장소에 어떤 조각이 놓여야 하는지 결정된다. 그러나 독립적이기를 원하지만 작가들은 미술관이나 개인에게 의뢰 받은 작품을 제작해야 하는 예속적인 강요를 받아야 했다.

바이마르 공화국 시대에는 예술 진흥책을 법으로 규정했다. 조각가와 화가들은 이제껏 누렸던 개별적 독립 성향에 역행하여, 협회를 조직하고 공공건물의 건립기획에 동참하기를 요구당했다. 독일의 각 주도 문화의 존엄성을 인식하고 있었다. 프로이센 정부는 사회적, 정치적 의무감을 느끼고 1928년 예술의 사회참여를 권장하는 법령을 공포했다.

하지만 나치는 이러한 장려책을 선전도구로 악용했다. 1933년 이후 독일제국에서 공공미술품을 수주하기 위해서는 제국 문화청에 회원으로 가입해야만 했다. 이는 정부의 정책에 동조하고 구상 작품을 제작하는 예술가만을 받아들이려는 술책이었다. 따라서 모더니즘, 아방가르드 계열의 예술이

326 에리히 F. 로이터의 공공조형물 〈날아다니는 학들〉, 1960, 분수대 조각, 청동, 높이 350cm, 베를린 템펠호프의 주거지역

325 르네 진테니스, 〈망아지〉, 1932, 베를린
라이니켄도르프의 르네 진테니스 학교 앞에 1960년 전시된 광경. 이 작업에서는 시간이 바뀌어버린 듯한 느낌이 든다.

단절되었을 뿐만 아니라 많은 예술가들이 자신의 작품이 1937년 기획된 '타락한 미술' 전시회에서 모욕당하고 또 미술관에서 배격되는 현실을 겪어야 했다.

제2차 세계대전이 끝난 후 독일 헌법은 제5장에 '예술의 자유'를 보장하는 법령을 제정했다. 주정부들은 제3제국에도 계속 유지되던 권고령, 즉

327 베를린 독일 오페라하우스 앞에 설치된 한스 울만의 철조 작품, 1961년 8월 24일

총건축 비용의 2%를 미술작품 구입에 투자해야 한다는 법령을 여전히 시행했다. 이에 대해 게오르그 야페는 다음과 같이 비난했다. "경험이 부족한 건축가와 지역의 패거리들이 도시가 제공하는 풍부한 먹이를 찾아 달려들었다. 이들은 학교 벽에다 개구리의 연못 아니면 번쩍거리는 두루미 모자이크를 만들어 놓았다."

1960, 70년대에는 공공건물의 조형물에 대한 규제를 강화하자는 목소리가 커졌다. 그럼에도

불구하고 독일 오페라하우스 앞의 조형물 〈창(Spie)〉(그림327)이나, 베를린 필하모니의 건물과 한데 어우러진 한스 울만의 작품(그림328)이 설치되었다. 하지만 건물이 완공된 뒤에 뒤늦게 설치된 억지스러운 부조나 주차장 한구석에 팽개쳐진 석조 동물상처럼, 대부분의 환경 조각은 장소의 특성을 고려해서 만들었다고 보기 어렵다.

1972년 올림픽으로 인해 뮌헨에 새로운 건물이 대량 들어서던 시기에 미국의 대지미술가 발터 드 마리아가 한 현장 작업에 초청되면서 독일의 딜레마가 드러났다. 그는 오물처리장에 129미터 깊이의 구멍을 뚫는 행위를 한 다음 금속 덮개를 통해서 구멍 안을 내려다볼 수 있게 하는 작품을 계획하고 있었다. 이 프로젝트는 의뢰인이 상징물 조각에 대해 품었던 기대를 만족시키지 못했다는 이유로 실현되지 못했다. 독일 공공예술의 수준은 국제 예술계에 뒤처져 있었다. 공공장소에는 고전적 기능의 조각이 놓여야 한다는 생각이 아직도 지배적이었다.

특히 주정부 당국은 요지부동이었다. 정부들은 저마다 각양각색의 시대착오적인 공공예술 정책을 펼쳤다. 브레멘은 1974년, 함부르크는 1979년, 베를린은 1980년에 각기 새로운 공공미술 법령의 모델을 구축하기에 이르렀다. 브레멘에서는 건축의 우선순위가 와해되었고, 조각 심포

328 한스 울만, 1963, 알루미늄, 길이 600cm, 베를린 필하모니를 설계한 건축가 한스 샤룬과의 긴밀한 협력 속에서 〈작품 No 12〉가 탄생되었다.

지엄이나 퍼포먼스 페스티벌처럼 건축에 구속 받지 않는 프로젝트가 실현가능해졌으므로 공공조형이라는 개념이 '공공장소에서의 예술'이라는 개념으로 새롭게 정의되었다. 하지만 교육적인 역할을 맡았던 대부분의 조각은 당시의 비판적 분위기 속에서 사회가 용납할 수 있는 정당성을 언제나 증명해야 했고, 이에 부적합하거나 받아들이기 어려운 작품은 배격되었다.

베를린에서는 예술가협회가 공공조형물 제작을 위탁하는 데 더 많은 결정권을 행사할 수 있도록 요구했으나, 정작 공공미술 프로젝트의 컨셉 자체에는 그다지 문제의식을 갖지 않았다. 예술가협회에 의해서 프로젝트의 공모를 전담하는 사무소가 개설되기에 이르렀다. 이 사무소는 독일연방조형예술가협회(BBK)가 운영했고, 공공조각 공모에 있어서 투명성을 유지하는 역할을 맡았다.

1981년 함부르크 정부 당국은 '공공장소의 예술' 정책을 공식적으로 시작했다. 무엇보다도 기념비적이고 내구성이 강한 작품이 선호되었다. 당국의 재무부가 한시적인 설치작품을 위해 엄청난 예산을 투자하는 데에 부정적 태도를 취했기 때문이었다. 정부의 문화당국이 우선 조각 작품이 놓일 장소를 물색하고 있는 사이에 상황이 눈에 띄게 개선되었다. 따라서 1986년의 '예니쉬 공원'(그림 329), 1989년의 '함부르크' 같은 야외조각 프로

329 보고미르 에커, 〈골짜기〉, 예니쉬 공원 야외조각 프로젝트, 1986

젝트가 실현될 수 있었다.

1989, 90년 베를린이 통일독일의 수도로 정해지자 공공조형물에 대한 논의에 변화가 찾아왔다. 슈프레보겐에 새로 들어설 독일연방 건물들에 대해서 독일연방조형예술가협회는 더 이상 개입할 수 없었다. 신축 건물에 대한 기획과 설계를 민간 기업으로 구성된 독일건축연합이 맡았기 때문이었다. 1994년 여름 독일의회는 시의적절하게 공공조형물에 관한 법령(RB Bau K7)을 연방 차원에서 공포했다. 자주 적용되었던 임의적 규정이 재무장관이 제정한 예외적 법령으로 강화되었다.

330 베를린 사무소. 글라이스 드라이엑 지하철역의 새로운 변화. 케이블카. 세 남자모델의 모형을 케이블카 안에 설치, 1980년 4월 3일, 사진：R. 쿠머

야외조각

지방 자치단체의 미숙한 예술진흥 정책에도 불구하고 야외조각 공원이 서서히 자리를 잡아갔다. 예컨대 안트웨르펜 근교의 미텔하임에 자리한 프라이리히트 미술관이나, 뉴욕에서 자동차로 한 시간 거리에 있으며 160헥타르의 광대한 면적에 120점의 조각을 전시한 스톰 킹 아트센터를 들 수 있다.

덴마크의 루지아나 미술관, 네덜란드 오털루에 있는 크룔러 뮐러 미술관, 독일 뒤스부르크의 빌헬름 렘브루크 미술관처럼 조각공원은 대개 미술관에 부속된 경우가 많다. 지금까지 야외공간에서 기획되었던 조각 전시회는 매우 소극적인 양상을 보였다. 1953년 합스부르크 미술관 관장이던 카를 게오르그 하이제는 〈야외 조각전〉이라는 이름으로 전시회를 기획했다. 폴커 플라게만은 이 전시에 대해서, "그는 미술관 안에 있던 작품들을 야외공원에다 늘어놓고는, 마치 그 공간을 미술관의 전

331 카셀 도큐멘타 II, 1959, 오랑제리 유적 앞에서 열린 조각전

> 자유롭고 분방하게 태동된 프로젝트에서는 예술적 주장보다는 예술언어의 가능성을 근본적으로 모색하는 일이 더 중요하다.
> ─프리츠 라만

332 리처드 세라, 〈트렁크〉, 1987, 에어브드로스텐 궁, 뮌스터

시장인 것처럼 생각했다"고 평가했다. 카셀 도큐멘타 II(그림331)의 경우에도 출품된 일부 조각 작품을 오랑제리 건물 앞의 야외공간에 흰색을 칠한 칸막이를 설치하고 전시했다. 예술작품이 놓여야 할 합당한 장소를 무시한 이 같은 처사는 얼마 가지 않아 현대미술에서 시정되었다.

1970년 언론가였던 클라우스 호네프는 아이펠 지방의 소도시 몬샤우에서 '환경보호(Umwelt-Akzent)' 전시회를 기획했다. 이 전시회는 출품작가가 자신의 작품이 놓일 장소를 스스로 결정할 수 있게 한 최초의 전시회였다.

베를린 사무소(Büro Berlin) 역시 1980, 81년부터 정부나 미술관에서 완전히 독립된 프로젝트를 공공장소에서 기획했다. 현재 함부르크 미술관의 관장인 우베 M. 슈네데는 〈지하철 역 플랫폼의 새로운 연출〉이라는 프로젝트에 헤르만 피츠의 케이블카, 라이문트 쿠머가 제작한 빨간 옷의 세 남자, 그리고 프리츠 라만의 물을 흘려내려

보내는 설치작업 등 매우 시적인 작품들을 전시함으로써 일상의 공간인 지하철 역사에 하루 동안 신선한 변화를 주기도 했다. 1979년 이후 토니 크랙, 보고미르 에케르, 하랄드 클링엘휠러 등 베를린 사무소에 소속된 작가들은 철거되기 직전의 빈 건물에 설치 작품을 얼마동안 전시하면서 일상적인 공간에 대한 연구에 몰두했다.

뮌스터 조각 프로젝트

조각공원의 발전에는 한계가 있고, 공공 조형물의 공모제 역시 건설적인 역할을 해낼 수 없는 현실에 자극을 받은 독일 베스트팔렌 주립미술관 관장 클라우스 부스만은 전시기획자 카스퍼 쾨니히와 함

333 요제프 보이스, 〈비겟덩어리〉, 1977, 베스트팔렌 주립미술관의 리히트호프

334 요첸 게르츠와 에스터 샬레브−게르츠, 1986년 완공된 하르부르크의 반파시즘 기념비

337 기념비의 기둥이 일곱 번째로 땅속에 박힌 뒤의 모습, 1992

335 서명을 하는 관람객, 1986

336 부분, 1992

338 땅속에 박힌 기둥을 볼 수 있는 문, 1993

166

께 1977년 10년마다 열리는 '뮌스터 조각 프로젝트'의 첫 행사를 기획했다. 이 프로젝트는 로댕에서 브란쿠시에 이르기까지 현대 조각이 미술사에서 갖는 위상을 보이려는 기획의도를 갖고 있었다. 카스퍼 쾨니히는 '독립적인 야외조각'이라는 소주제로 입체와 공간을 아우르는 전시를 기획했는데, 이 전시에는 장소성을 중요하게 생각하는 작가들이 초대되었다. 요제프 보이스는 〈비겟덩어리〉(그림333)라는 작품을 제작했다. 그는 쐐기 모양의 지하보도를 그대로 본뜨고 그 안을 동물성 지방으로 채웠다. 그리고 응고된 비겟덩어리를 몇 개의 조각으로 잘라서 미술관의 뜰에 놓았다.

10년 후인 1987년에 열린 뮌스터 조각 프로젝트에 참여한 작가들은 작품이 놓일 자리를 스스로 정했다. 리처드 세라(1939-)는 〈트렁크〉(332)라는 작품으로 에어브드로스텐 궁 앞뜰의 바로크 건축과 소통을 시도했고, 미니멀 아트 작가인 솔 르윗은 두 부분으로 이뤄진 조각품으로 성의 건축에서 보이는 기본축의 구조와 관계성을 표현했다. 그 중 하나인 〈백색의 피라미드〉는 공원의 한 끝자락에 놓인 반면, 두 번째 작품 〈검은 형태〉는 성의 광장에 세워져 관람자들의 시선을 사로잡았다. 이 작품의 부제인 '실종된 유태인들에게 바침'이 작가의 메시지를 담고 있다. 솔 르윗이 1939년까지 빌헬름 1세의 기마상이 놓여 있던 그 자리를 〈검은 형태〉의 전시 장소로 의도적으로 선택했다는 사실이 흥미롭다.

레베카 호른 역시 제2차 세계대전의 막바지에 나치들이 처형 장소로 사용했던 낡은 츠빙어(중세 시대 성의 외벽과 내벽 사이의 빈 터로 감옥이나 고문실로 쓰였음─옮긴이)에 작품을 설치했다. 이렇게 장소의 특성에 근거를 두거나 그곳에서 전시되었던 작품들 대다수는 기념비적인 성격을 가진다. 작품이 놓이는 장소의 현장성이라는 요소가 강하게 작용했다. 세 번째로 열린 '뮌스터 조각 프로젝트 1997'은 변화의 양상에 대한 검증이 이루어졌다. 울리히 뤼크림의 독립적 조각 작품이나 한스 하케가 장소성을 강하게 개입시켜 제작한 설치작업도 있었지만, 토비아스 레베어거 같은 작가는 도널드 저드의 작품에서 〈바(Bar)〉를 여는 등 새로운 경향을 선보이기도 했다.

기념과 경고의 메시지

1960년대 이후 예술가들은 야외공간에 관심을 기울여 많은 기념비적 작품을 제작했다. 예컨대, 대니 카라반은 1994년 프랑스와 스페인의 국경이 맞닿은 포트 보라는 낭떠러지 지역에 건축적 성격이 강한 기념조각을 제작했다. 이곳은 철학자 발터 벤야민이 나치에 쫓기다가 투신하여 목숨을 끊었던 곳이었다.

1979년 독일 정부가 여론의 압력 때문에 벤야민의 기념조각 제작을 지원했던 데 비해, 하르부르크 의회는 전쟁과 폭력, 파시즘에 반대하는 경고의 메시지를 전달할 상징적인 조형물을 건립하기로 했다. 공모에 당선된 요헨 게르츠와 에스터 살레브-게르츠는 7년 뒤 조형물을 완성했는데, 납을 덮어쓴 이 기념비적 기둥의 네 면에는 6만 명이 서명할 수 있도록 되어 있었다(그림334-338). 작가는 관람객들에게, "하르부르크 시민과 방문객들은 이 기둥 위에 여러분의 이름을 적어주

시기 바랍니다. 우리들은 깨어 있어야 하고, 또 앞으로도 지금의 상태로 머물러야 할 의무가 있습니다. 12미터 높이의 납 기둥에 남긴 서명이 많아지면 많아질수록 땅속에는 우리들의 더 굳건한 의지가 묻히게 될 것입니다. 점점 땅속으로 가라앉아서 파시즘에 반대하는 하르부르크의 기념비가 세워졌던 바로 이 자리에 아무런 흔적도 남지 않을 때까지 말입니다. 우리를 대신해서 영원토록 불의와 맞서 싸워줄 이는 아무도 없기 때문입니다"라는 글을 남겼다. 이 기둥은 1993년 땅속으로 묻혀버렸고 지금은 관람용 창을 통해서만 볼 수 있다. 땅속으로 사라진 이 기념비는 기억의 힘으로 존재하고 있는 것이다. 경고의 메시지를 담는 기념 조각은 추모비의 기능을 겸했다. 이러한 조형물은 무언(無言)의 동정심을 유발하기보다 오히려 그 프로세스(과정)를 담고 있기 때문이다.

340 파시즘과 군국주의 희생자를 위한 기념관(내부를 리모델링한 뒤), 1968-69

이와 달리 베를린 초소(그림339)가 추모 기념관으로 개축된 데에는 이유가 있었다. 통일되기 전의 동독에서 칼 프리드리히 싱켈이 파시즘과 군국주의의 희생자들을 기리기 위해 지은 이 고전적 기념관은 독일이 통일되고 4년 뒤 폭정의 희생자를 위한 기념관으로 기능이 변했다. 전문가들은 헬무트 콜 총리가 제안한 이 구상을 시대착오적이라며 반대했다. 총리는 자신의 책상 위에 놓여 있던 캐테 콜비츠의 1937, 38년작 〈피에타〉(그림342)를 대형 조각으로 복제하고 싶은 생각을 떨쳐버릴 수 없었다. 희생자들의 죽음을 상징하기에 적당한 형태를 찾아서 50년 동안이나 열정적으로 논의를 이끌어왔던 역사학자 라인하르트 코셀렉의 반대를 무시한 채, 콜 총리는 콜비츠의 소형 청동상을 확대했고 이것을 1993년 현충일에 개관한 추모 기념관에 갖다놓았다(그림341).

이 기념관에는 현대 작가들의 작품

339 신축된 베를린 초소 건물, 1895년 촬영. C.D. 라우흐가 제작한 뷜로프 장군과 샤른호르스트의 동상도 보인다. 내부에는 성과 왕궁을 지키는 경비대 초소가 있었다.

341 헬무트 콜과
보리스 옐친이
초소 건물의 신축
기념일에
헌화하고 있다.
1994, 베를린

이 배제되었고, 또한 작품 공모가 없었다는 사실만
으로도 논란의 여지가 많지만, 역사적인 상징성에
대한 진지한 고찰이 없다는 것이 가장 큰 문제점이
었다. 피에타 상을 통해서 전달되는 것은 아들이
제1차 세계대전에 자진 입대하는 것을 말리지 못
하고 끝내 주검으로 돌아온 아들의 영웅적 죽음에

비탄하는 콜비츠의 메시지뿐이다. 콜비츠가 의식
했든 아니든 간에 이 작품은 제1차 세계대전 중
맞이한 아들의 영웅적 죽음에 대한 찬양을 담고 있
었다. 이러한 성격의 과제를 해결하기에는 독일의
현대미술이 적합하지 못했던 모양이다.

　미국을 살펴보면 이러한 독일의 문제점이 더
욱 안타깝게 느껴진다. 당시 미국의 한 대학에서
미술을 공부하던 마야 린은 1980년대 초 워싱턴
시의 베트남 전쟁기념 조형물 공모전에 당선되었
다. 약 6만 명의 전사자 이름이 새겨진 검은색 화
강암 벽 구조물은 유족들의 슬픔을 달래주는 기념
비로서만이 아니라 국가적인 추모비로 대중들에게
받아들여졌다.

342 캐테 콜비츠, 〈피에타〉, 1937-38, 청동, 높이 28cm
이 상을 크게 확대한 조각은 현재 신축된 베를린 초소의
중앙에 소장되어 있다.

| 용어 해설 |

건축조형물(Bauplastik) 건축에 관련된 조형물로, 로마식 성당이나 주두부, 분수 등에 설치된 조각물을 말한다.

고딕적 동세 13세기부터는 대치포즈와 다르게 인체의 수평축(골반, 어깨)이 한 방향으로 움직였다. 머리는 들어올려진 어깨 쪽으로 기울어 앞으로 약진하려는 듯이 S자형 자세를 이룬다.

공간조각 비어 있는 공간 역시 부피를 가진 대상이라고 간주해서 제작된 작품이다.

나선형 조각 인위적으로 인체를 뒤틀어 제작된 조각. 매너리즘 시대에 중요한 의미를 가진다.

다각적 시선 한 방향으로만 시선이 집중된 조각상에 반해서 비스듬한 쪽을 바라보는 형태에서 발전되었다. 베르니니의 작품에서 극적으로 표현되었다.

다점식 계산법 점토나 석고 모형을 실제 작품으로 옮기는 데 일반적으로 쓰이는 방식이다. 세 개의 점은 항상 한 면 위에 있어야 하고, 나머지 한 점의 위치를 알면 공간에서의 위치를 계산할 수 있다는 기하학적 원리를 이용한 제작법이다. 예를 들어 한 점의 조각을 완성하는 데 400개에 이르는 점들이 찍힌다.

대치포즈(Kontrapost) 대립을 의미하는 이탈리아어 'contraposto'에서 유래한 단어로, 버틴 쪽과 쉬는 쪽의 양 다리로 인해 구성되는 인체의 자세를 일컫는다. 수평축은 서로 교차된 방향으로 꺾여 있고, 정적이지만 긴장감이 충만한 동세를 연출한다.

동상(Statue) 동상, 조각된 기둥'을 뜻하는 라틴어 'statua'에서 유래했다.

미완의 작품(Non finito) 토르소 참조.

부조 평면으로부터 발전되어 제작된 조각이다. 형상이 얼마나 바탕에서 돌출되었냐에 따라 함물부조, 평부조, 저부조, 고부조 등으로 분류된다. 르네상스 이후로 주제와 배경이 생동감 있게 공간을 연출하는 회화적 부조가 이제껏 주제가 따로 떨어져 배경과 융합되지 못하던 전통

적 부조를 대체했다.

조각 '자르다, 깎다, 정질하다'의 뜻을 가진 라틴어 'sculpere'에서 유래했다. 돌이나 나무를 깎아내어 만들어진 형태를 말하고, 석조나 목조의 경우 소조작업을 의미한다.

조각가의 드로잉 조각 작업을 위해 제작되는 스케치나 구상을 일컫는다. 구조적인 성격을 가지며 독립적 소묘 작품으로 간주되는 경우도 많다.

조형(Plastik) '형상, 형태 등을 만든다'라는 그리스어 'plassein'에서 유래한 용어로, 점토나 밀랍 같은 재료로 소조하는 행위를 일컫는다. 대부분 골조 위에 재료를 덧붙여가며 제작한다. 영어, 프랑스어, 이탈리아어에서는 'Sculpere'라는 라틴어 어간이 일반적으로 사용되나 독일어에서는 모든 형태 제작의 상위개념으로 'Plastik'이 쓰인다.

좌대(Plinthe) 벽돌을 뜻하는 그리스어 'plinthos'에서 유래했고, 조각상이나 기둥 밑에 까는 정사각형이나 장방형의 판을 일컫는다.

주름의 모양 각 미술사조마다 상이하게 발견되는 옷 주름의 표현 방식이다.

중량의 배분 두 다리로 균형감 있고 조화롭게 인체의 무게를 나누는 동작을 말한다.

토르소 이탈리아어로 '그루터기'를 의미를 가진 단어로, 손, 발, 머리가 잘린 형상의 조각품을 일컫는다. 고대 조각의 부분적인 형태에 영감을 얻은 로댕이 최초로 예술적 테마로 도입했다. 미켈란젤로의 노예상은 미완의 작품(non finito)으로도 알려져 있다. 모더니즘 이후에는 위험에 처한 인간, 아름다운 육체 등을 묘사한 생략적인 조각품을 의미한다.

흉상(Büste) 화장터를 의미하는 라틴어 'bustum'에서 유래했다. 원래는 죽은 자의 가슴께까지 만든 조각을 일컬었으나 이후에는 인체의 일부를 표현하는 초상조각으로 이해된다.

| 조각사 개관 및 주요 작품 |

35000-28000년전 〈사자인간상〉: 인류 최초의 조형작품.

28000-20000년전 〈빌렌도르프의 비너스〉: 사실적이고 형식화된 세부묘사로 잘 알려진 석기시대의 여인상.

기원전 2690-2660년 〈조세르 왕의 좌상〉: 가장 오래된 등신대 조각상.

기원전 1340년 〈네페르티티 왕비의 흉상〉: 아르마나기 석공들의 작업방식을 알게 해주는 조각.

기원전 600년 메트로폴리탄 미술관 소장의 〈쿠로스〉: 아케익기의 전형적 조각상.

기원전 480년 〈크리티오스의 소년상〉: 아테네 아크로폴리스의 인물상으로 대치포즈가 도입되었다는 증거가 됨.

기원전 440년 〈도리포로스〉: 폴리클레이토스가 제작한 이 인물상은 그가 정립한 완벽한 비례의 척도가 됨.

기원전 190년 〈사모트라케의 니케〉: 뱃머리에 제작된 승리의 상징으로, 페르가몬 신전과 같은 시대의 헬레니즘기의 인체보다 큰 규모의 조각상임.

기원전 20-17년 〈프리마 포르타의 아우구스투스〉: 〈도리포로스〉의 전형을 따라 최초로 정치적 목적으로 제작된 황제상

212-217년 〈카라칼라 황제의 흉상〉: 사실적인 황제 초상조각의 진수

300년 〈네 황제 상〉: 동상의 형태가 단순화, 비개인화됨.

600-700년 쾰른과 마인츠의 예수십자가상: 최초의 예수십자가상.

980년 에센의 〈황금 성모상〉: 성물함에서 비롯된 형식이 정립됨.

1015-22년 〈베른바르트의 기둥〉, 〈베른바르트의 문〉: 기독교적 주제의 부조

1120년 무아삭 수도원성당 남쪽 문의 팀파눔: 계시록적인 내용의 건축조형물.

1145-55년 샤르트르 성당의 〈왕의 문〉: 건축의 일부로 세워졌으나 사실적인 세부 묘사가 두드러진 작품.

1250년 나움베르크 대성당의 〈에케하

르트와 우타〉: 개인을 묘사한 조각으로, 하중을 지지하는 기둥으로서의 기능은 눈에 띄지 않음.

1400년〈체스키 크룸로프의 아름다운 성모상〉: 비인체적인 묘사와 옷자락에 감춰진 성모의 신비로운 모습으로, 고딕적인 S자 자세를 취하고 있음.

1401년 로렌초 기베르티와 필리포 브루넬레스키가 피렌체 세례당을 위한 부조 공모에 당선됨. 조각가들이 독립적으로 프로젝트를 기획하고 준비하다.

1430년 도나텔로의〈다비드〉: 고대 이후에 최초로 제작된 나체 환조상.

1501-04년 미켈란젤로의〈다비드〉: 국가의 권위를 상징하는 기념비적 대리석 조각상.

1519년 미켈란젤로의〈노예〉: 미완성 조각(Non finito)이 최초로 가치를 인정받음.

1645-52년 잔 로렌초 베르니니의〈성녀 테레사의 환희〉: 황홀한 순간의 표현. 건축이 조각의 무대배경 역할을 함.

1667-1700년 안드레아스 슐뤼터의〈대선제후의 기마상〉: 바로크 시대의 기마상.

1759년 에티엔-모리스 팔코네의〈목욕하는 여인〉: 고전적 나체상이 세브레 도자기 공장에서 대량생산됨.

1795-97년 요한 고트프리트 샤도의〈프로이센의 루이제, 프리데리케 공주〉: 고전주의와 사실주의의 결합.

1869년 장-바티스트 카르포의〈춤〉: 파리에서 상연된 가르비에의 오페라를 위한 군상 조각품. 관습적인 건축조각의 전통을 타파, 대중에게 충격을 줌.

1884-85년 오귀스트 로댕의〈칼레의 시민〉: 좌대 없이 제작된 최초의 기념조각. 좌대를 덧붙인 상태로 전시되다가 1924년에야 원작 그대로 칼레에 설치됨.

1890-91년 폴 고갱의〈관능〉: 부족예술의 영향을 받아 제작된 최초의 목 조각품.

1897년 오귀스트 로댕의〈발자크〉:

로댕이 만든 대표적 시인 동상.

1906년 아리스티데 마욜의 작품〈지중해〉가 살롱 도톤에 출품됨. 폴 고갱의 목 조각작품.

1909년 파블로 피카소의〈페르난데의 두상〉: 최초의 입체주의적 조형작품.

1912년 움베르토 보초니가〈공간 속에서 유리병의 발전〉이라는 작품을 발표하며 미래주의적 조형을 선언.

1913년 알렉산더 아키펭코의〈두상〉: 조각이 만드는 주변 공간 역시 부피를 가지는 가치로 이해됨. 뉴욕의 아모리 쇼에서 인상주의로부터 모더니즘에 이르는 예술작품들이 미국에 소개됨.

1915년 블라디미르 타틀린의〈부조〉: 벽면의 모서리로부터 공간으로 확장되는 비물질적 아상블라주.

1917년 마르셀 뒤샹의〈샘〉: 뉴욕에서 전시된 최초의 레디메이드.

1918년 콘스탄틴 브랑쿠시의〈무한주〉가 최초로 발표됨. 좌대가 조각 작품의 역할을 함.

1919-20년 나움 가보의〈키네틱 구조〉: 동작 자체가 조형예술로 승화됨.

1921년 만 레이의〈카도〉: 초현실적으로 낯선 레디메이드.

1922년 베를린의 갤러리 반 디멘에서 제1회 '러시아 미술전'이 열림. 러시아 구성주의 예술가들의 다양한 작품들이 서유럽에 최초로 소개됨.

1928년 피카소의〈아폴리네르를 위한 기념조각〉: 기념조각으로 고안된 최초의 철골조각.

1930년 알베르토 자코메티의〈부유하는 구〉: 성욕과 폭력의 이미지를 신비하게 표현한 초현실주의적 작품.

1940-41년 앙리 로랑의〈아듀〉: 부피에 중점을 두고 제작된 육중한 조각품.

1942년 제3제국시대 유명 조각가 아르노 브레커의 대규모 전시회가 독일군 치하의 파리에서 열림.

1943년 알베르토 자코메티〈마차 위의 여인상 1〉 발표. 기억의 세계를 표현.

1949-50년 데이비드 스미스〈블랙 번-한 아일랜드 대장장이를 위한 노래〉: 훌리오 곤살레스가 금속조각의 시초.

1953년 최초의 야외 조각전이 함부르크에서 개최됨.

1959년 제2회 도큐멘타, 트리에가 조각전 기획.

1962년 앤터니 카로의〈어느 이른 아침〉: 비물질적 고철조각. 그의 형태언어에 영향을 받아서 영국 조각의 새로운 세대가 탄생.

1964년 요셉 보이스의〈비계 의자〉: 재료를 처리하는 과정 자체가 조형예술로 승화됨. 예술 개념의 확장.

1966년 뉴욕 유대미술관에서 '근원적 구조'라는 전시가 열림. 미니멀 아트의 탄생.

1969년 '태도가 형태로 발전되는 순간': 프로세스 아트의 새로운 예술작품 전시가 하랄드 제만의 기획으로 베른, 런던, 그리고 크레펠트에서 열림.

1969/70년〈랜드 아트〉와〈정체성〉이라는 비디오 필름이 게리 슘에 의해 제작. 프로세스 아트의 전성기.

1976년 보이스가〈전차 정류장〉이라는 환경 조형 프로젝트를 베니스 비엔날레에 출품.

1977년 뮌스터의 베스트팔렌 미술관에서 카스퍼 쾨니히가 기획한 프로젝트들을 전시함.

1986년 '현대 조각이란 무엇인가?'라는 전시가 파리 퐁피두 센터에서 열림.

1987년 '뮌스터 야외조각 프로젝트': 1980년대 초 조형작업에 대한 관심이 높아짐.

1988년 '비시간성'이라는 주제의 조각전이 하랄드 제만의 기획으로 함부르크 기차역, 베를린에서 열림. 시대정신을 반영.

1992년 '변형, 회화, 오브제, 조각' 전시회가 바젤에서 열림. 풍부한 연속성을 지닌 형태의 묘사.

1995년 크리스토, 잔 클로드는 23년의 준비기간을 거쳐 베를린 국회의사당을

포장하는 작품을 선보임.

1997년 슈투트가르트 미술관에서 '11인 예술가들의 조형작품전' 열림.

1997년 뮌스터 조각 프로젝트. 카셀의 제10회 도큐멘타와 병행 개최.

| 세계의 조각박물관과 조각공원 |

네덜란드
Kröller-Müller Museum,
De Hoge Veluwe
Postbus 1
6730 AA Otterlo
Tel.: 83 82 12 41

Rijksmususeum
Stadhouderskade 42
1070 DN Amsterdam
Tel.: 20/67 32 121

Stedelijk Museum of Modern Art
Paulus Potter Str. 13
Postbus 5082
1070 AB Amsterdam
Tel.: 20/57 32 911/737

덴마크
Louisiana Museum of Modern Art
Gl Strandvej 13
DK-3050 Humblebaek
Dänemark
Tel.: 0045/42 19 07 19

Ny Carlsberg Glyptothek
Dantes Plads 7
DK-1556 Kopenhagen
Tel.: 0045/33 91 10 65

Thorvaldsens Museum
Porthusgade 2
DK-1213 Kopenhagen
Tel.: 0045/33 32 15 32

독일
Ägyptisches Museum u.

Papyrussammlung,
Staatliche Museen Berlin
Schlosstr. 70
14059 Berlin
Tel.: 030/32 09 12 61

Antikensammlung
Pergamonmuseum,
Staatliche Museen Berlin
Bodestr. 1-3
10178 Berlin
Tel.: 030/2 03 55-0

Georg Kolbe Museum
Sensburger Allee 25
14055 Berlin
Tel.: 030/30 42 144

Käthe-Kollwitz-Museum
Fasanenstrasse 24
14055 Berlin
Tel.: 030/88 25 210

Liebieghaus
Schaumainkai 71
60596 Frankfurt/Main.
Tel.: 069/21 23 86 17

Skulpturensammlung,
Staatliche Museen Berlin-Dahlem
Arnimallee 23/27
14195 Berlin
Tel.: 030/83 01 252

Staatliche Kunstsammlungen und
Glyptothek
Königsplatz 1-3
80333 München
Tel.: 089/59 83 59

Suermondt Ludwig Museum
Wilhelmstr. 18
52070 Aachen
Tel.: 0241/47 98 012

Wilhelm Lehmbruck Museum
Düsseldorfer Str. 51

47051 Duisburg
Tel.: 0203/32 70 23-24

러시아
Hermitage
Dworzowaja
Nabereshnaja 34-36
191065 St. Petersburg
Tel.: 212 95 45

미국
Chinati Foundation
Marfa, Texas, USA
Tel.: 915/72 94 362

Storm King Art Center
Tel.: 914/53 43 115

벨기에
Openluchtmuseum voor
Beeldhouwkunst, Middelheim
Middelheimlaan 61
B-2020 Antwerpen
Tel.: 3/82 71 534

스위스
Kunsthaus Zürich/
Giacometti-Stiftung
Heimplatz 1
8024 Zürich
Tel.: 1/25 16 765

영국
Ashmolean Museum of Art and
Archaeology
Beaumont Street
Oxford OX1 2PH
Tel.: 1865/27 80 00

British Museum
Great Russell Street
London WC1B 3DG
Tel.: 171/63 61 555

National Gallery
Trafalgar Square
London WC2N 5DN

Tel.: 171/83 93 231

Tate Gallery
Millbank
London SW1P 4RG
Tel.: 171/88 78 000

이탈리아
Galleria Nazionale d'Arte Moderna
Viale Belle Arti 131
00197 Rome
Tel.: 05/322 41 52

Uffizi Gallery
Piazza degli Uffizi
50122 Florence
Tel.: 055/23 88 561/2

일본
Hakone Open-Air-Museum
1121 Ninotaira
25004 Hakone
Japan
Tel.: 460/21 161
Fax: 460/24 586

프랑스
Le Domaine de Kerguehennec,
Centre d'art
56500 Locminé Bignan
Tel.: 97 60 44 44
Fax: 97 60 44 00

Musée Auguste Rodin (Zentrum)
77, rue de Varenne,
Hôtel Biron
75007 Paris
Tel.: 1/47 05 01 34

Musée National d'Art
Moderne, Geroges Pompidou Center
19 Rue du Renard
75191 Paris
Tel.: 1/44 78 12 33
Musée Rodin
19, avenue Auguste Rodin
Villa des Brillantes

92190 Meudon
Tel.: 1/40 27 13 09

Musée du Louvre
34-36 Quai Louvre
75058 Paris
Tel.: 1/40 20 50 09

Musée d'Orsay
62 Rue du Renard
75007 Paris
Tel.: 1/45 49 11 11

| 인명 찾아보기 |

그림 출처

* 숫자는 그림 번호를 가리킴

학부시절 가방에 넣어 다니기 힘겨울 정도로 두껍고 무거운 미술사 책이 있었다. 대학 새내기들에겐 만만찮았던 가격의 그 책을 같은 과 아이들은 거의 모두 자기의 책꽂이에 당연히 해야 할 일을 하듯 한 권씩 가지고 있었다. 그 책은 우리들의 지루한 교과서였고, 시험공부를 위해 밑줄을 그어야 했던 암기과목의 텍스트였다. 부지런한 친구들은 열심히 미학과 철학 서적들을 읽으며 나름대로 공부를 계속했지만 역시 내겐 젊은 날의 흥취에 막걸리 잔을 들었던 쪽이 더 재밌고 행복했다.

조각만큼 인간의 역사와 단단히 뿌리가 얽혀 있는 예술의 분야는 찾아보기 힘들다는 생각을 한다. 선사시대에 짐승의 뼈를 깎아내고 흙을 주물러서 만들었던 작고 투박한 토우에서는 가슴 벅차고 신비로운 힘이 느껴지며, 고대와 중세의 조각상들은 당대의 종교와 권력을 그 어떤 문헌이나 역사적 자료들보다 생생하게 이해하게 해준다.

그렇지만 많은 시대와 스타일의 변화 속에서 위와 같은 조각의 역사와 이모저모를 한눈에 정리하기란 쉬운 일이 아니며 특히 근대와 현대가 등장하기 시작하면 문제가 더욱 복잡해진다. 사진이나 일러스트가 없다면 웬만한 인내 없이 책을 붙잡고 있기가 이만저만 고역이 아니라는 것도 사실이다. 그렇다고 화장실이나 샌드위치 가게에서 부담 없이 읽어버리기엔 조각의 역사라는 주제가 그리 가볍지가 않으며, 신중하게 생각해 보아야 할 부분들도 많이 있다.

즐거운 지식여행(원저-*Schnellkurs*) 시리즈는 독일에서 학생들과 일반 독자들 사이에 매우 인기가 높은 책들이다. 백과사전처럼 일목요연하게, 소설과도 같이 흥미롭게, 그리고 그림책처럼 이해하기 쉽게 주제들을 다루기 때문이다. 포켓북의 모양을 하고 있지만 내용과 구성에는 견고함이 느껴진다.

한국의 독자들에게 이 책은 조각의 세계와 그 역사에 대한 풍부한 이야기들을 들려줄 것이며 점점 일상과는 멀어져만 가는 듯 느껴지는 조각 예술의 본질을 훌륭한 도판자료들과 함께 흥미로운 방식으로 설명해줄 것이라 믿는다.

의미전달에 도움이 되리라 판단한 표현들은 최대한 원문의 의미를 잃지 않는 범위에서 재구성했으나 몇몇 문장과 단어들의 번역은 매끄럽지 못하거나 오류가 있을 수도 있다는 점을 실토한다.

　　매를 맞을 각오로 번역을 마친 이유는 학생들이나 일반 독자들이 예술작품을 감상하고 이해하는 데 이 책이 작은 도움이 되는 길잡이 구실을 하리라고 생각했기 때문이다.

　　다시 말하지만 이 책은 전체적인 개관을 제시한다. 조각의 세계에 대한 깊이 있는 이해가 가능하려면 더 많은 열정과 관심이 요구된다는 점은 자명하다. 조각과 은유의 힘을 믿게 해 준 스승 야니스 쿠넬리스는 번역을 끝내기까지 마주쳐야 했던 고민의 순간마다 보이지 않는 도움의 손을 내밀어주었다.

<div align="right">이대일</div>